KB018328

동물 미술관

동물 미술관

1판 1쇄 찍음 2018년 10월 8일
1판 1쇄 펴냄 2018년 10월 17일

지은이 우석영

주간 김현숙 | **편집** 변효현, 김주희
디자인 이현정, 전미혜
영업 백국현, 정강석 | **관리** 김옥연

펴낸곳 궁리출판 | **펴낸이** 이갑수

등록 1999년 3월 29일 제300-2004-162호
주소 10881 경기도 파주시 회동길 325-12
전화 031-955-9818 | **팩스** 031-955-9848
홈페이지 www.kungree.com | **전자우편** kungree@kungree.com
페이스북 /kungreepress | **트위터** @kungreepress

ⓒ 우석영, 2018.

ISBN 978-89-5820-552-4 03600

값 22,000원

ⓒ Successió Miró / ADAGP, Paris – SACK, Seoul, 2018
ⓒ 2018 – Succession Pablo Picasso – SACK (Korea)
ⓒ Otto Dix / BILD-KUNST, Bonn – SACK, Seoul, 2018
이 서적 내에 사용된 일부 작품은 SACK를 통해 ADAGP, Succession Picasso, Otto Dix와 저작권 계약을 맺은 것입니다.
저작권법에 의하여 한국 내에서 보호를 받는 저작물이므로 무단 전재및 복제를 금합니다.

이 책에 사용된 사진과 그림 거의 대부분은 저작권자의 동의를 얻었습니다만, 저작권자를 찾지 못하여 게재 허락을 받지 못한 도판에 대해서는
저작권자가 확인되는 대로 게재 허락을 받고 정식 동의 절차를 밟겠습니다.

동물 미술관

우석영 지음

빗해파리부터
호모사피엔스까지,
인간과 동물,
자연을 음미하는
그림 여행

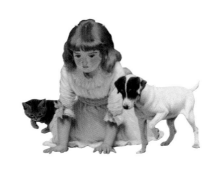

궁리
KungRee

연준에게

옳은 삶으로 나아가기를 진정 바란다면,
동물들에게 해를 끼치는 행동부터 멀리 해야 한다.

· 알베르트 아인슈타인 ·

우리의 과제는 자연의 소나타를 작곡하는 것이 아니라
그것을 해석하고 그 악보를 기록하는 것이다.

· 야콥 폰 윅스킬 ·

나는 도서 분류 전문가를 헷갈리게 하는 책에 관심이 크다. 그간 펴낸 책이 그런 종류의 책이었지만, 이 책도 어슷비슷해서 동물에 관한 책인가 하면 그러하고, 에세이인가 하면 또 그러하며, 미술책인가 하면 또 그러하다. 사실 나는 자기 영토를 정하고 거기에만 거주하려는 분들, 그래서 그 밖의 영토에 거주하는 이들과는 영판 교류가 없는 분들을 서로 만나게 해주고 싶다. 동물복지 운동가, 자연보호 운동가가 서양 미술에 정통하면 문제가 되는가? 화학자이자 대학 교수가 인스타그램 50만 팔로워를 거느린 전문 사진가로 활동하면 반칙을 범한 셈인가?

당신은 도대체 전공이 무엇이냐? 관심사가 무엇이냐? 내가 왕왕 받곤 하는 이 질문도 서로 영토를 지키는 것이 서로의 밥그릇을 인정하는 것이 되는, 어느 수준 낮은 문화에서 발원한 질문일 텐데, 발원지가 어디든, 나로서는 답변은 내놓아야겠다.

나는 동물 전문가는 아니다. 동물 전문가도 아닌 필자가 동물에 관한 책을 쓰게 된 것은, 무지에 대한 부끄러움 때문이었다. 동물을 너무나 모른다는 자괴감에, 어느 날 나는 동물 알아가기 프로젝트를 시작했다. 나무에 관한 책을 내었던 사정에, 나무와 함께 자랐던 어린 시절에 대한, 뼈에 사무치는 그리움이 잠복해 있었다면, 이번 동물 책은 동물에 관한 나 자신의 무지에 대한 나의 복수라고 할 수 있다.

그러나 몇 년 전 동물에 대해 무지했던 자가 심심산골에서 동물 연구에만 매진하여 돌연 동물 전문가가 되어 도시에 나타난 건 아니다. 사실 누구든 일평생을 다 바쳐도 다는 알 수 없는 것이 바로 동물의 세계, 생물의 세계일 것이다. 그러니까 나는 동물 알아가기 프로젝트의 도정에 선 그대로, 여러분과 같이 알아가자고 손을 내밀고 있는 것일 뿐이다.

식물이 엽록체라고 하는 공생체를 품어 가이아를 유기체 친화적 환경으로 만드는 데 주된 역할을 해왔고, 그리하여 인간에게도 생명의 은인 같은 존재로 남아 있다면, 동물은 비유컨대 인류의 중시조 같은 무엇이다. '동물이란 무엇인가'라는 질문에 제대로 답변하지 못하는 사람이 호모사피엔스가 어떤 존재인지 말할 수 있을까? 자기 자신을 알려는 이라면 자신의 선조를, 자기가 태어나기 수백 년 전부터 태어난 시점까지의 역사부터 먼저 알아야 하겠지만, 그것만 가지고는 안 된다. 호모사피엔스가 어떻게 시작되었는지도, 호모라는 속(Genus)이 언제 시작되었는지도, 왜 언제부터 항시적 직립(이족)보행이 지구에 나타나게 되었는지도, 인류의 조상이 왜 삼림지대를 포기하고 들판으로 나왔는지도 알아야 한다. 물론, 동물이 지구에서 탄생한 역사까지도 들여다봐야 한

다. 38개 동물 문(Phylum)에 속하는 여러 동물들과 자기 자신이 얼마나 다르게, 얼마나 동일하게 살아가고 있는지도. 요컨대, 이 책은 나는 누구인가, 인간이란 무엇인가라는 주제에 관심을 둔 이라면 즐겁게 읽을 수 있는 책이다.

이 책은 필자가 두 번째로 내는 미술 산문집이기도 하다. 미술사 연구에서 동물화 연구가 있는지 모르겠다. 또, 자연화라는 장르가 인정되고 있는지 모르겠다. 이 책을 준비하는 내내 나는 동물과 자연물 그리기에 관심을 기울였던 화가들과 함께 살았다. 그들을 만나는 즐거움이 너무나 커서, 그들의 그림 한 폭, 한 폭이 눈에 닿을 때마다 내 시선의 살, 정신의 살이 새로 돋았다. 가스틸리오네를, 화얀을, 윤빙을, 만수르를, 론 킹스우드를, 브루노 릴리에포슈를 만났던 시간은 알지 못했던 신대륙과 그 숲을 발견한 시간, 미지의 숲을 거닐던 시간이었다. 그간 홀로 즐겼던 이 쾌락의 여정을 이 책에서 한꺼번에 공개한다.

프랑스 남서부에 위치한 라스코(Lascaux) 동굴에 남아 있는 벽화들이 입증하듯, 인간이 처음으로 그린 그림은 바로 동물화였다. 약 1만 7천~1만 5천 년 전, 고대인들은 이 동굴을 일종의 신전으로 삼고 동물들을 벽에 그리고 손도장을 찍었다. 그 동물들은 그들의 생명을 위협하기도 하고 (먹이가 되어) 구원해주기도 하는 존재, 그리고 식물과는 달리 끊임없이 먹이를 구한다는 점에서 자신들과 유사한 존재였다. 고대인들이 보기에

그 동물들, 소와 말, 사슴들은 인간과 지구자연, 삶과 죽음의 신비를 품은 존재였다. 그 동물들은 삶의 동반자였고 자연을 한 어머니로 둔 형제였다. 그러나 때로는 내가 살기 위해 나의 희생물이 되어야 하는 존재이기도 했다. 한마디로 그들은 고대인에게 복합적, 다층적인 감정을 불러일으켰다. 산목숨들에 대한 경이가, 애착감과 비애감이, 동류감과 연민이 고대인들의 피를 뜨겁게 했다. 그렇게 동물들은 벽화로 기록되었고, 묵상되었다.

내가 이 책의 독자들에게서 기대하는 것도 바로 이런 복합적 · 다층적인 감정이다. 라스코 동굴에 동물 벽화를 그렸던 고대인들이 벽화의 주인공들에 대해 가졌던 바로 그 심성 말이다. 그런 심성을 회복해가는 일에 이 책의 그림과 글이 도움이 되기를. 이 책에 효용이 있다면 아마도 그런 것일 테니.

2018년 10월
정발산(鼎鉢山) 아래
통의재(通義齋)에서,
우석영

4부
인간이라 불리는
어느 기이한 동물과 그 선조 · 187

1부

집에 살던, 사는 동물

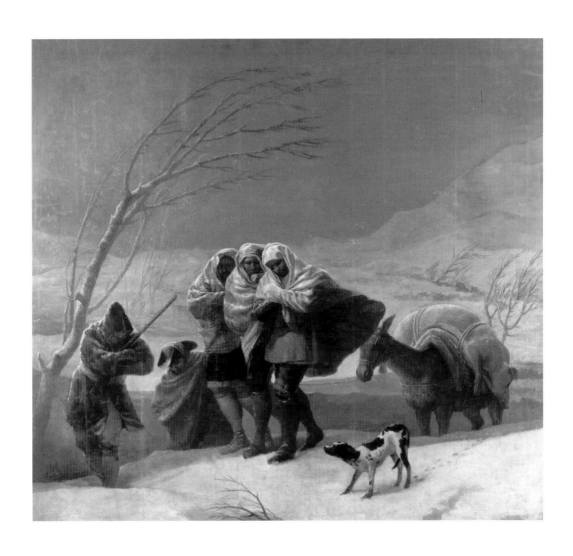

풍죽화의 대가들처럼, 고야(Francisco de Goya,1746~1828)는 이 그림에서 꺾이고 흔들리고 휘날리며 소리 내는 나무로 바람을 포착했다. 한겨울의 설풍이다. 실린 돼지는 식량인 것 같다. 아니면 팔아야 하는 물건일까? 고난에 찬 행군이다. 그리고 우리의 점박이는 이 고난을 함께 하는 동반자다. 컴퍼니(Company)란 무엇일까? 고난과 즐거움(이익)을 함께한다면, 한 모둠, 컴퍼니라고 할 수 있을 것이다.

〈눈보라〉, 프란시스코 데 고야, 1786.

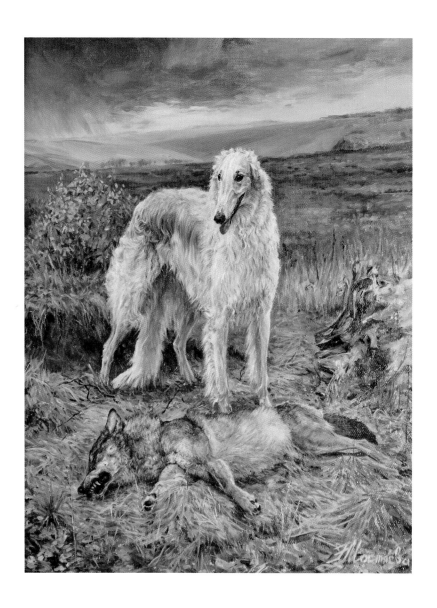

자기 조상인 늑대를 잡아, 원숭이의 후예인 인간에 바치는 개의 풍경.
현존 러시아 작가 나데즈다 모스티바(Nadezhda Mostyaeva, 1956~)
의 작품이다. 보르조이(Borzoi)는 아는 사람은 다 아는, 유명짜한 사냥
개 품종이다. 인간이 회색 늑대의 한 아종을 길들여 개로 만든 뒤, 우수
품종을 교배해 만들어낸 개의 품종은 약 340종에 이른다. 우수종의 생
산을, 우리는 육종(Breed)이라고 부르고 있다. 사냥의 시대는 간 지 오
래이며, 우수한 품종 개가 필요했던 시대도 함께 사라졌다. 이제 이들
의 마지막 소임만이 살아남았을 뿐이다. 인간의 친구로 살아간다는 소
임 말이다.

〈죽은 늑대와 보르조이〉, 나데즈다 모스티바, 2012.

동물 알아가기 프로젝트를 시작한 뒤 나는 '조력자'라
는 단어를 사랑하게 되었다. 조력자. 내 삶에 힘을 보
태주는 사람. 친구란 사심 없이 내게 힘을 보태주는
사람(조력자)이다. 17세기 스페인 화가 바르톨로메
무릴로(Bartolomé E. Murillo, 1618~1682)가 그린 이
초상화에는 초상화 주인공 안드레 씨와 그의 친구, 그
의 조력자인 칼이 함께 등장한다. 진실하고 천연한 우
정이야말로 우리네 삶을 가치 있게 하고 빛나게 하는
진정한 인간 감정이리라.

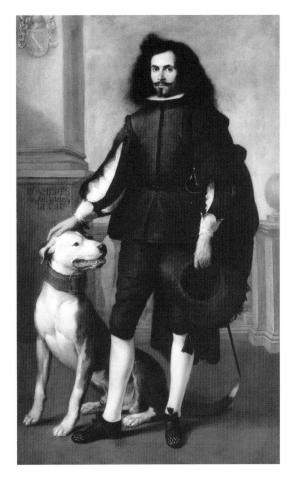

〈안드라데 출신 안드레스 씨와 칼〉,
바르톨로메 에스테반 무릴로, 1665~1672.

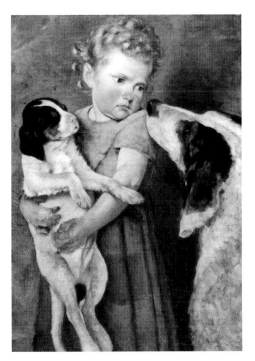

우리 인간이 다른 동물들, 다른 생물들과 대화할 수 있을까?
이탈리아 화가 아실 글리센티(Achille Glisenti, 1848~1906)
의 이 그림을 볼 때마다 난 늘 이 질문에 잠기게 된다. 집에 다
른 식구들처럼 살던, 살고 있는 동물, 살기 위해서는 소통해야
하는 동물. 그러나 반려견은 분명 개 과, 개 속, 개 종이고, 다
른 개 과 동물들(여우, 늑대, 자칼, 코요테, 승냥이 등)과 유전적
으로 유사하다. 반려견과 소통할 수 있음이란, 인간에게는 인
간 자신의 진화를 스스로 가늠해볼 수 있는 시금석일 것이다.

〈소녀와 두 마리 개〉, 아실 글리센티, 1875.

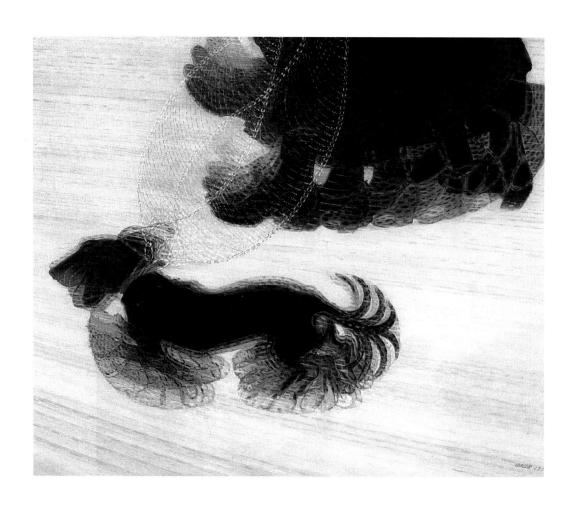

이탈리아 화가 자코모 발라(Giacomo Balla, 1871~1958)의 이 유명한
작품은 '그 어미에 그 아들'이라는 말을 떠올리게 한다. 점점 증대하는
펫 마켓(Pet Market)의 규모와 럭셔리 펫 시장의 풍속도 아울러. 내가
착용한 장신구처럼 내가 누구인지를 말해주는 나의 소유물, SNS 계정
처럼 나의 연장체가 된 사랑스러운 내 강아지.

〈줄에 묶인 개의 역동성〉, 자코모 발라, 1912. 　　　　　　　　　　18

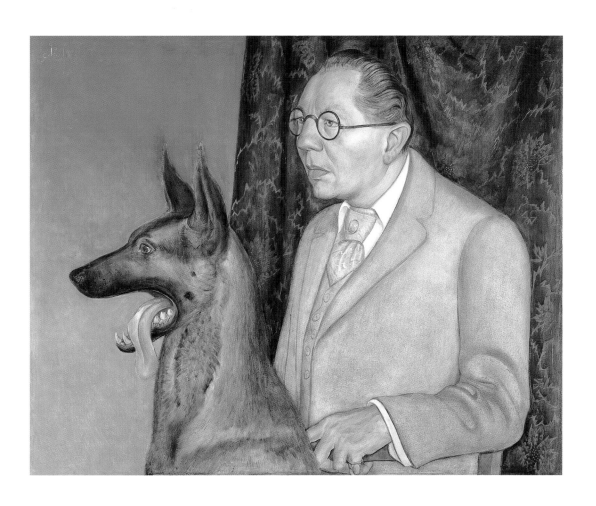

나는 반응한다, 고로 존재한다. 오토 딕스(Wilhelm Heinrich Otto Dix, 1891~1969)는 이 그림에서 귀를 쫑긋 세우고 무언가를 놀란 듯한 표정으로 바라보며, 주인과는 '다르게' 반응하고 있는 개의 모습을 포착했다. 지각 능력, 감정 능력을 포함한 지능의 존재로서 개를 그린 것이다. 실제로 개는 순발력, 속력, 공격력 등 여러 면에서 뛰어나다. 특히 후각이 뛰어난데 어떤 개들은 2억 개 이상의 후각수용체를 지니고 있다고 한다(인간은 겨우 500만 개).

〈휴고 어퍼트와 개〉, 오토 딕스, 1926.

작가 주세페 카스틸리오네(Giuseppe Castiglione, 1688~1766)는 중국 청대의 황실(궁정) 화가였다. 그는 동식물화에 두루 능했는데 개와 말을 그린 그림이 많이 남아 있다. 보통 이런 장면에 인물이 등장하는데 동물이 등장하고 있다는 것이 특이하다. 그런데, 아니나 다를까, 우리의 주인공은 그냥 동물이 아니라 선방(仙尨), 즉 신선 삽살개다. 카스틸리오네는 지금 대담한 주장을 하고 있는 걸까? 차 한 잔 음미하며 두고, 두고 보고픈 절경이다.

〈화저선방(花底仙尨)〉, 주세페 카스틸리오네, 18세기.

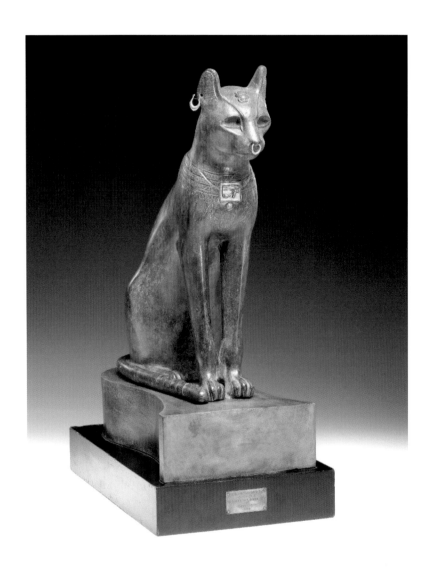

고대 이집트에서 숭배되던 고양이 신 바스텟(Bastet)을 형상화한 것으로, 작품의 제목은 영국 박물관에 이 조각상을 기증한 사람의 이름을 따랐다. 보통 고양이 머리를 한 여인의 형상으로 묘사되는 바스텟은 전쟁과 보호의 신이며, 음악, 가족, 춤, 기쁨을 상징한다. 특이하게도 이 신은 처음에는 사자의 형상을 한 전사의 이미지였지만, 언제부터인가 고양이 얼굴을 한 여인의 이미지로 변화되었다. 고대 이집트인들은 고양이에게서 자신을 지킬 힘을, 삶의 행복과 기쁨을 봤던 것이 분명하다.

〈가이어앤더슨 고양이〉, 작자미상, 기원전 350.

렘브란트 부가티(Rembrandt Bugatti, 1884~1916)는 야생동물을 청동 조각으로 남겼던 이탈리아의 조각가다. 대개 그는 동물 한 마리, 한 마리를 독립된 작품으로 남겼는데, 이 작품에서 우리는 인간과 인간 아닌 다른 동물을 한꺼번에 보게 된다. 이것은 두 생물종 간의 드라마틱한 만남의 형상화이지만, 이 만남에는 사랑이라는 주제가 흐르고 있다. '너는 내가 너를 사랑하는 것만큼 나를 사랑하니?'라는 답변될 수 없는 질문도 함께.

〈소녀와 고양이〉, 렘브란트 부가티, 1906.

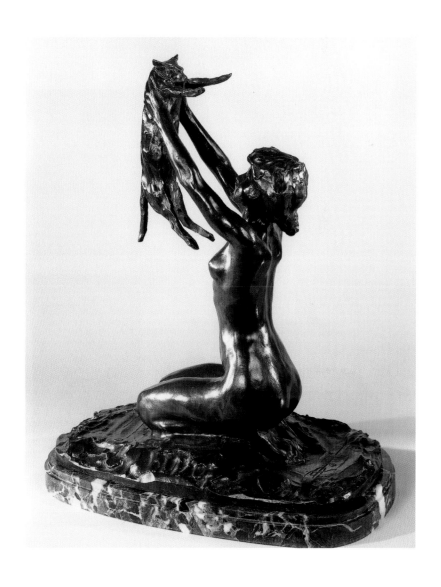

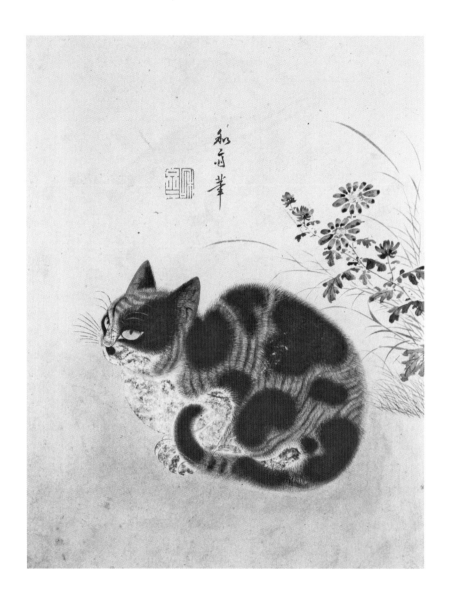

화재(和齋) 변상벽(卞相璧, 1730~1775)은 18세기 조선의 문화 르네상스 시대를 살다 간 운 좋은 화가였다. 초상화와 영모화에 능했고, 특히 고양이 그림에 자질이 뛰어나 변묘(卞猫)라는 별칭까지 붙을 정도였다. 변상벽은 이 그림에서 고양이의 영특한 성질, 영물(靈物)로서의 특징을 자기 눈으로 뽑아내고는 이것을 이 그림 속 고양이의 눈과 입과 귀에 심었다. 사실 고양이는 마을과 도시에 들어와 살고 있는 고양이과 생물이라는 점을 우리는 기억해두는 편이 좋다.

〈국정추묘(菊庭秋猫)〉, 변상벽, 18세기.

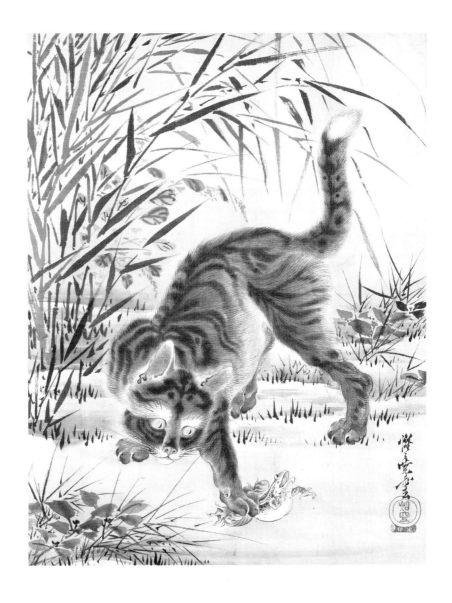

고양이는 인간의 필요를 충족했기에 인간의 서식지인 도시[城] 안에서 살 수 있었던 생물이다. 그 필요란 쥐를 없애는 일이었다. 하지만 그건 고양이가 인간을 '위해서' 해주는 일이 아니다. 고양이와 인간의 공존은 고양이와 인간 간의 대등한 계약관계인 셈이다. 그런데 문제가 하나 있었다. 고양이는 쥐만이 아니라 숱한 소동물들을 포식하는 절대 포식자라는 점이다. 가와나베 교사이(Kawanabe Kyosai, 1831~1889)는 가차 없는 어느 포식자의 얼굴을 우리에게 보여주며, 이 동물에 관한 우리의 무지를 향해 일타를 가하고 있다.

〈개구리를 잡는 고양이〉, 가와나베 교사이, 1887.

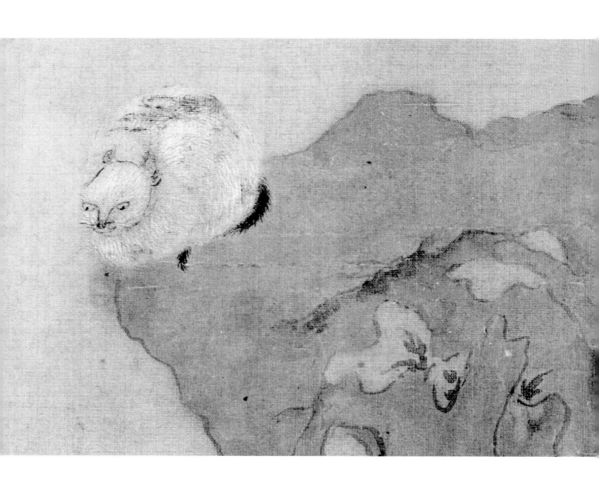

중국 청대 화가 화안(華嵒, Hua Yan, 1682~1756)의 작품이다. 삶과 역사의 풍랑이 없는 시간과 공간이지만, 두 생물 간 팽팽한 긴장이 흘러, 이 작품을 운치 있는 음악 한 편으로 만들어준다. 검고 어린, 땅에 뒷발을 디딘 채 앞발은 들고 있는 강아지는 충동과 욕동, 요동의 존재다. 반면, 늙고 흰, 푸른 바위 위 아지트에 식물인 양 뿌리를 내린 채 웅크림의 완정미(完定美)를 보이고 있는 고양이는 안정과 무욕, 부동의 존재다. 작가는 무엇을 그린 것인가? '젖먹이 개를 닮은 송나라 사람'을 꾸짖고자 했던 그 마음은 우리의 가슴을 설레게 한다.

〈화조초충책 지이(花鳥椒蚛冊 之二)〉, 화얀, 1750.

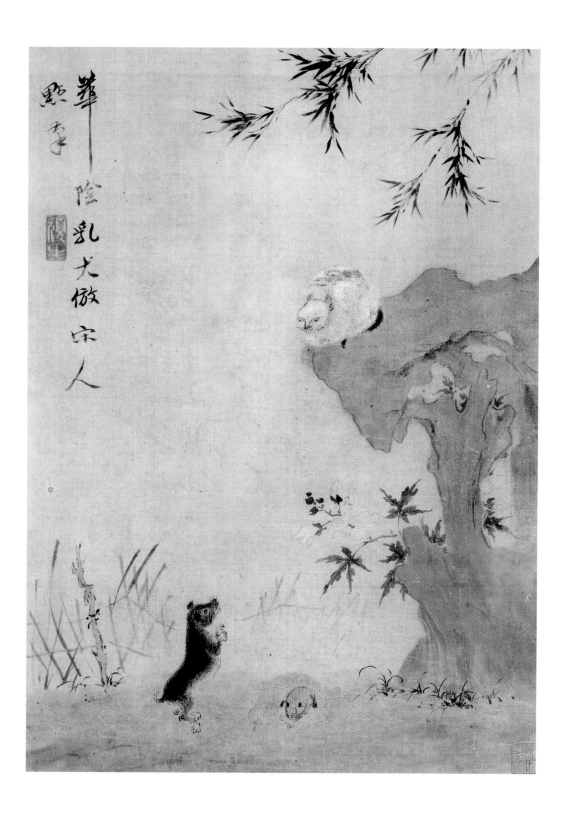

자연은 이 새를 만들 때 색을 과감히 썼다. (종수도 다채로워 약 4천 종
에 이른다.) 그러나 앵무새가 사람의 집에 살게 된 것은 화려한 외모보
다는 사람 말을 알아듣는 영리함 덕이 컸다. 앵무새는 인간의 생각 이
상으로 영리하다. 어떤 이들은 주인이 간지럼을 태우거나 깃털을 부드
럽게 쓸어내려주면, 그걸 자꾸 요구한다고 한다. 프랑스 심리학자 미
셸 카바냑의 앵무새는 카바냑이 그렇게 해주면 이렇게 대답했다. "좋
아(bon)" 이렇게 말하도록 전혀 훈련받지도 않았는데도. 브라질 작가
칸디도 포르티나리(Candido Portinari, 1903~1962)의 작품이다.

〈환경〉, 칸디도 포르티나리, 1934.

프리다 칼로(Frida Kahlo, 1907~1954). 멕시코인으로서는 루브르박물관에 처음으로 입성한 화가. 연속된 척추 수술로 끝내 다리의 일부마저 절단하고 사회적 고립, 우울증, 진통제 중독 등으로 고통스러운 중년의 나날을 보냈던 사람. 자화상을 가장 많이 그린 화가. 멕시코 공산당 운동에도 참여했다. 1941년, 자택에 칩거하던 프리다에게 이 앵무새들은 둘도 없는 친구들이었다. 고독이라는 늪의 향기를 역설적으로 전해주고 있는 프리다의 수호신들이다.

〈나와 나의 앵무새〉, 프리다 칼로, 1941.

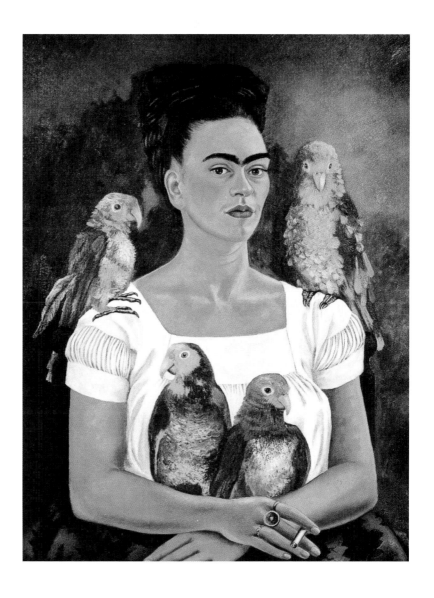

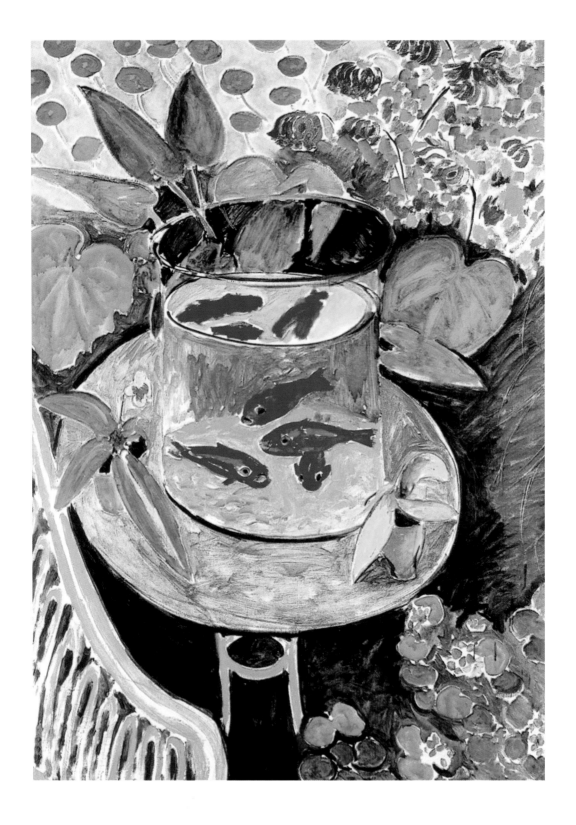

좁기는 해도 어항 속 물고기들의 시야만은 풀들과 나무들, 공중으로 탁 트여 시원할 것 같다. 이 그림을 보고 나는 수초를, 식물을 좋아하는 물고기의 생리를 다시금 떠올렸다. 그리고 모든 동물들이 각자의 둘레 세계(Umwelt, 움벨트) 안에서 편안하다는 것도. 흔히 우리는 동물의 보호를 말한다. 그러나 동물을 보호한다는 것은 실제로 어떤 의미일까? 어떻게 해야 정말 어떤 동물을 보호할 수 있는 걸까? 동물의 움벨트, 서식지, 서식 생태계를 살피고 보호할 때만 우리는 동물 개별자들도 보호할 수 있을 것이다.

〈금붕어〉, 앙리 마티스, 1900.

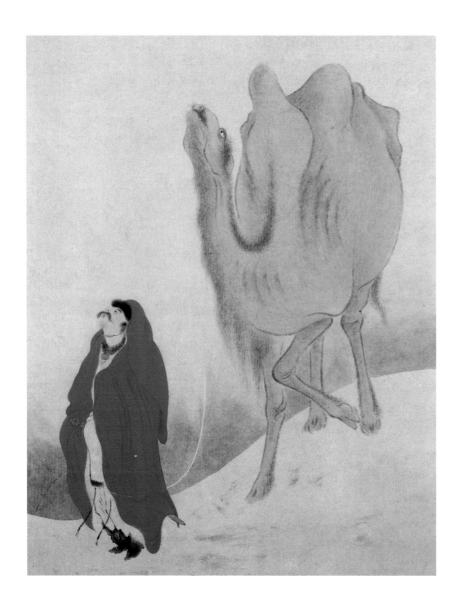

흰 눈과 산의 고즈넉함, 공간의 광활함이 보는 이의 심경을 조용하게
해주는 그림이다. 그러면서도 인간의 친구가 되어 살아가는 낙타의 모
습이 잘 포착되었다. 사막 유목민들, 즉 베두인(Bedouin) 족에게 낙타
는 둘도 없는 친구다. 그러면서도 그들은 자신들의 생존을 이 동물에
게 절대적으로 의존한다. 이동을 하게 해주고, 짐을 나를 수 있게 해주
며, 그리하여 살 수 있게 해준다. 이런 낙타를 먹는다? 상상 불가능한
이야기다. 하지만 아랍 문화권의 여러 도시에서 우리는 낙타 고기를
주문할 수 있다.

〈천산적설도(天山積雪圖)〉, 화얀, 1755.

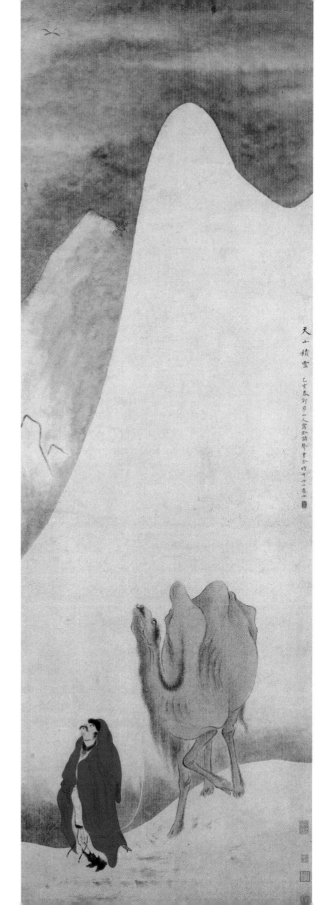

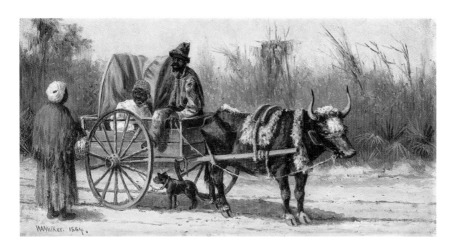

미국의 화가 윌리엄 워커(William Aiken Walker, 1839~1921)의 이 그림에서 보이듯, 예전에 소는 식량원이기 이전에 인간의 노동력을 대신해주던 노동력원이었다. 내연기관이 발명되기 이전, 석유와 석탄이 발견되기 이전, 소는 인류를 실어 날랐고, 짐의 이동을 도왔다. 그러나 소는 짐꾼 이상이었다. 차라리 식구와도 같은 존재였다. 집 한구석을 차지하고 24시간을, 한 주일을, 일 년을 함께 하는 동물. 소가 눈 똥으로 거름을 해서 벼와 밀을 길러 먹었고, 밭갈이, 논갈이할 때 인간 대신 쟁기를 몬 것이 바로 소였다. 인류 문명의 역사는 대부분 농경의 역사였고 그렇기에 소와 함께한 역사였다.

〈황소 수레로 여행하기〉, 윌리엄 워커, 1884.

앙투안 괴첼(Antoine F. Goetschel)이 지적한 것처럼, 인류는 네 발 달린 포유동물을 좋아하고, 설사 이들을 식용으로 삼을 때조차 이들을 먹는다는 사실을 스스로 환기하고 싶어 하지 않는데 그래서 우리는 정육점에서 소의 얼굴과 눈을 볼 수 없다. 하지만 고야(Francisco de Goya, 1746~1828)는 이 불문율을 깨고 우리에게 죽임을 당한 소의 얼굴과 눈을 우리에게 보여주었다. 마주치고 싶지 않은 이미지이지만, 우리가 진정 '개선하는 동물'의 후예라면, 한 번은 정면으로 마주봐야만 한다.

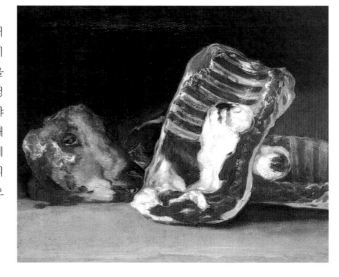

〈푸줏간 진열대〉, 프란시스코 데 고야, 1810~1812.

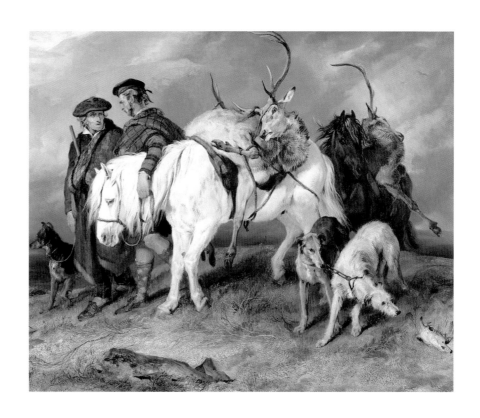

19세기 영국 화가 에드윈 랜시어(Edwin landseer, 1802~1873)의 이 작품에서 우리는 여러 감정 상태에 있는 동물들을 만나게 된다. 이 중에서 말은 퍽이나 지쳐 보인다. 말이 지구에 등장한 것은 5천만 년을 넘어서는데, 약 6천 년 전 인류에게 길들여진 뒤 인류의 조력자 역할을 해 왔다. 기마병과 함께 전장을 달렸고, 백마는 왕족, 귀족의 친구이자 장식품이 되었다. 농사에 동원되었고, 짐꾼이 되었는가 하면, 인간의 이동을 도왔고, 또 식량원, 약재도 되었다. 인간은 말에게서 살점만이 아니라 가죽(부츠, 장갑, 야구공 등)과 꼬리털(바이올린, 비올라 등 현악기의 운궁), 발굽(접착제), 뼈(각종 도구)…… 모든 것을 갈취해갔다.

〈사슴사냥꾼의 귀환〉, 에드윈 랜시어, 1827.

⟨말(Horse)⟩, 주세페 카스틸리오네, 18세기.

말이야말로 아름답다. 말은 모든 것을 갖추었다. 고요한 눈, 온순하지만 예민한 코, 멋진 갈기와 꼬리, 매끈하면서도 보드라운 등과 피부, 도톰한 살점과 근육, 네 발 달린 포유류의 균형미까지. 이탈리아에서 태어나 중국에 귀화해 살았던 중국 궁정 화가 주세페 카스틸리오네는 개와 말, 여러 동물을 사랑했는데, 그래서 준마도들을 남겼다. 자연이 만들어낸 이 동물의 눈부신 형태미를 완성시키는 건 이것의 조용한 성품이다. 말은 맥박조차 느린데(35bpm) 인간의 맥박수의 절반에 불과하다. 고요하고 유순하지만 강인하고 건장한 이런 동물이 또 있었던가?

스페인이 낳은 걸출한 화가 호안 미로(Joan Miró, 1893~1983)의 작품. 작가는 이 작품에서 당나귀 한 마리를 그려놓았다. 전체적으로 경쾌한 화풍인데, 당나귀의 존재로 전체 풍경의 생기가 살아나는 듯한 양태다. 그것은 아마도 당나귀가 우리에게 꼭 친근한 동물인 탓도 있을 것이다. 당나귀는 우직한가? 어리석은가? 장 부르댕(Jean Buridan)은 '부르댕의 당나귀'라는 패러독스로 유명한 철학자다. 한쪽에는 물을, 한쪽에는 먹을거리를 놓고 딱 그 중간에 당나귀를 놓으면, 당나귀들은 무얼 선택해야 할지 결정하지 못하고는 굶거나 목말라 죽고 만다는 것이다.

〈텃밭정원에 있는 당나귀〉, 호안 미로, 1918.

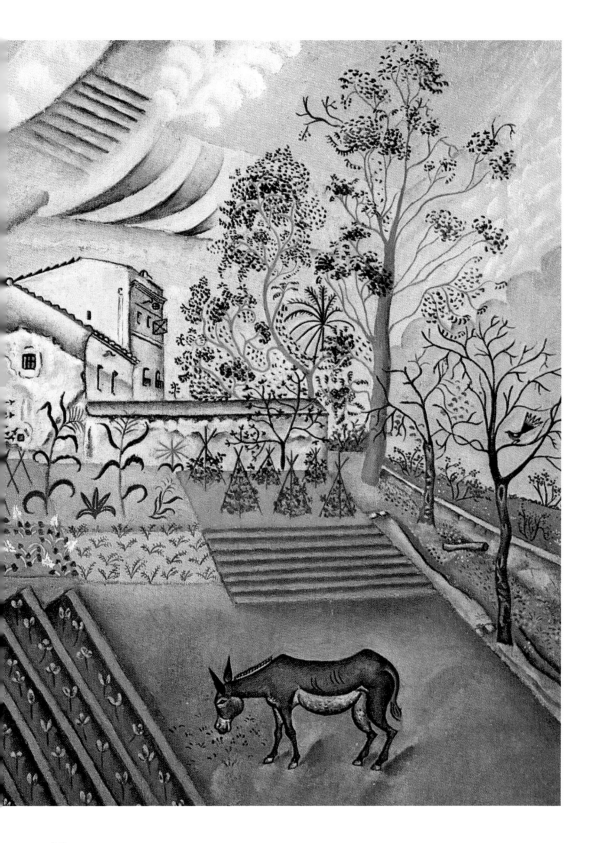

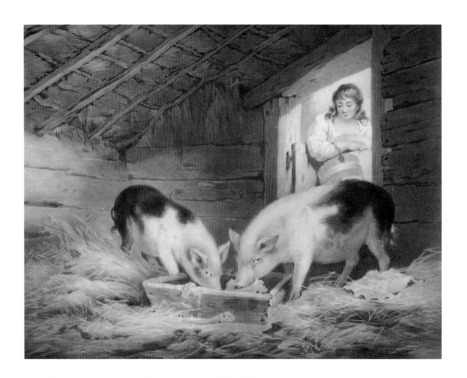

인류가 개 다음으로 가축화한 동물은 바로 돼지였다 (약 1만 5천 년 전). 하지만 우리는 이 동물에 관해서 무엇을 알고 있을까? 삼겹살, 목살, 등심, 안심 등을 구별하는 법, 타지 않게 살점을 굽는 법 말고 말이다. 영국 화가 조지 몰랜드(George Morland, 1763~1804)는 이 동물에 관해 우리보다 더 많은 것을 알고 있었을 것이다. 게으르고 우둔하다는 선입견이 있지만 (불교에서는 무지를 상징한다), 이 그림이 암시해주듯, 사실 돼지는 스마트하고 영악하다. 존 러스킨(John Ruskin)은, 그림을 그려보아야 어떤 존재를 처음으로 알게 된다고 했다.

〈소녀와 돼지〉, 조지 몰랜드, 1797.

이토 자쿠추(伊藤 若冲, Ito Jakuchu, 1716~1800)의 〈자양화쌍계도〉는 20~21세기의 수많은 닭들에게는 실낙원이다. 어슬렁거릴 수도 있고, 자연의 법칙대로 사랑할 수도 있는 삶이라니. 특히 수탉이라면 이 그림의 세계가 너무나도 그리울 것이다. 돼지만큼은 아니지만, 닭도 암수 섹스 비율에서 큰 차이가 나서 수컷 한 마리는 암컷 10마리 정도를 감당한다고 한다. 하지만 수탉이 원한다고 언제나 암컷에 올라탈 수 있는 것은 아니다. 수탉은 암탉 주변을 원을 그리며 돌며 춤을 추며 신사적으로 제안을 하고, 암탉이 이를 수용할 경우에만 둘은 사랑을 나눈다.

〈자양화쌍계도(紫陽花双鶏圖)〉, 이토 자쿠추, 1759.

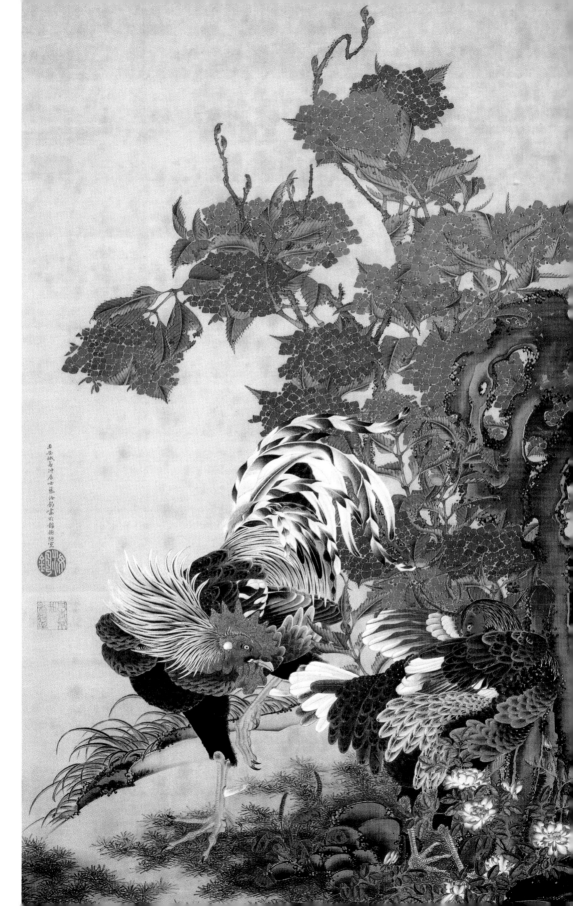

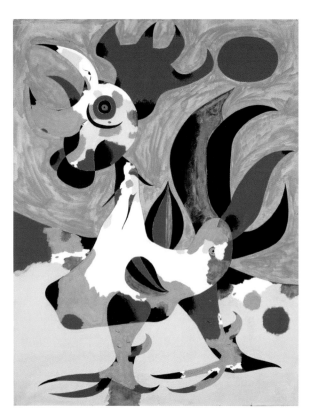

호안 미로(Joan Miro, 1893~1983)는 수탉의 진면모를 이 그림에 응축했다. 미로의 수탉은 진취적이고 전투적이다. 붉으락푸르락 강렬한 색채의 소리를 뿜어내는 미로의 수탉은 '기상의 존재'다. 많은 암컷을 거느리는가 하면, 적과 마주쳤을 때 절대 회피하지 않고 맞서 싸운다. 이런 기상, 이런 투지에 감복했던 인류는 투계라는 게임을 만들어냈다.

〈수탉〉, 호안 미로, 1940.

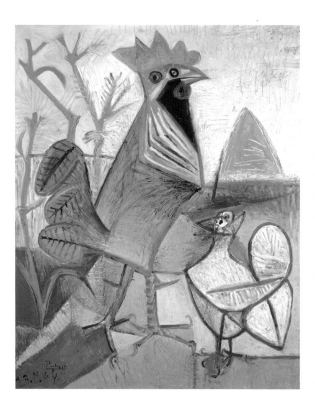

호안 미로가 〈수탉〉을 그린 지 4년 뒤, 파블로 피카소(Pablo Picasso, 1881~1973)는 〈해방의 수탉〉을 그렸다. 피카소는 해방이라는 개념을 형상에 투사했다. 이 작품의 동물들은 의젓하다. 정약용의 아들 정학유는 이렇게 적는다. "『한씨외전』에 이르길, '계'는 오덕을 지녔다. 머리에 갓을 이고 있음은 '문(文)'이다. 발에 며느리발톱을 달고 있음은 '무(武)'다. 적이 앞에 있으면 용감하게 싸움은 '용(勇)'이다. 먹이를 보면 서로 부름은 '인(仁)'이다. 밤을 지키되 때를 놓치지 않고 욺은 '신(信)'이다."

〈해방의 수탉〉, 파블로 피카소, 1944.

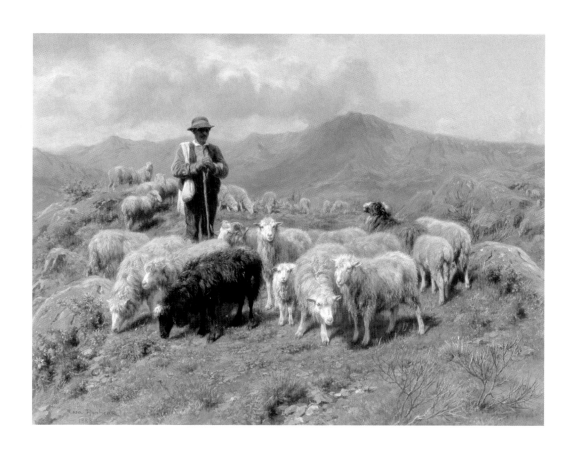

약 1만 3천 년 전 인류는 야생 무플론을 길들여 양으로 만들기 시작했다. 양의 쓸모는 대단했다. 양모, 양젖, 양가죽…… 양은 짐도 싣고 날랐다. 양은 인간을 살려주는 구원자였다. 가장 좋고 가치 있는 것, 즉 가장 큰 양을 인류는 대속물로서 신전에 바쳤고, 그것이 바로 아름다움[美]이었다. 양은 개미처럼 군집성이 강한 동물이다. 서열관계에 집착하고 리더를 따르는 성향이 매우 강하기도 하며, 리더 선출 과정이 치열하다는 점에서 인류를 닮기도 했다. 양떼와 목자의 비유는 그래서 너무나도 천연스럽다. 프랑스 화가 로사 보뇌르(Rosa Bonheur, 1822~1899)가 그린 〈피레네산맥의 양치기〉에서는 양떼 울음소리가 들리는 듯하다.

〈피레네산맥의 양치기〉, 로사 보뇌르, 1888.

〈삼양개태도〉는 중국의 춘절, 즉 음력 설 주간 때 중국인들이 집 안에 걸어놓는 회화작품이라고 한다. 삼양개태(三陽開泰)는 양기가 음기를 이기며 만물이 겨울잠에서 깨어나는 시절, 태평함을 연다는 뜻이다. 그런데 삼양(三陽)은 삼양(三羊)으로 대체되기도 한다. 왜 따뜻함, 양기와 양이라는 동물과 연결되었던 걸까? 양의 상징은 '온유해서 훌륭하고 귀중한 것'이다. 양은 지구자연이 만든 가장 고결한 동물이었다. 〈삼양개태도〉에는 양 대신 염소가 등장하기도 했다.

〈삼양개태도(三陽開泰圖)〉, 주세페 카스틸리오네, 18세기.

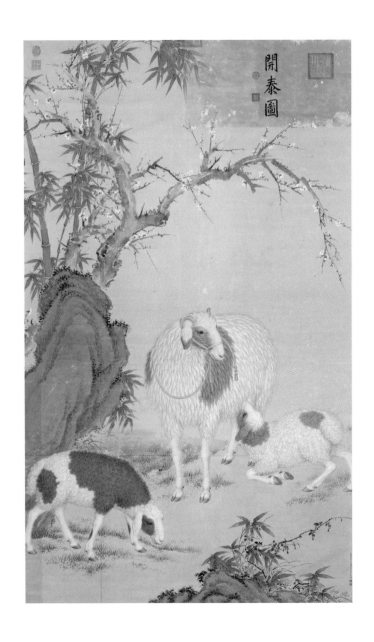

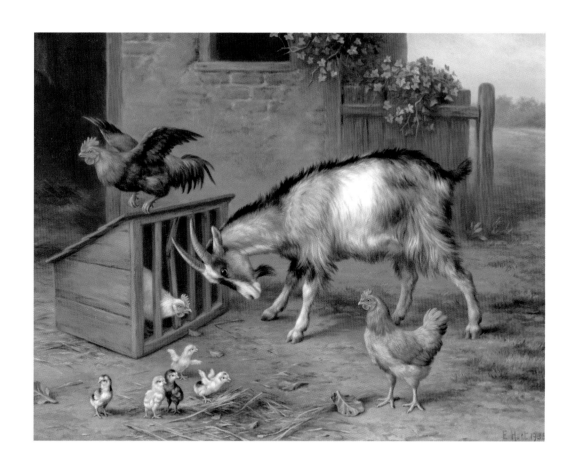

염소는 양과는 매우 다른 족속이다. 사슴처럼 대부분 뿔이 나 있고, 목
이 길며, 수컷은 멋진 턱수염을 자랑한다. 풀이 아니라 나뭇잎 따위를
주로 먹는데 무리를 짓지 않고 각자가 먹이를 분별하고 의심해가며 조
심스레 먹는다. 사는 곳도 평원이 아닌 산지다. 염소는 강인하며 생명
력 충만한 동물이다. [색을 탐하는 그리스의 신 판(Pan)은 염소 신이다.]
영국 화가 에드가 헌트(Edgar Hunt, 1876~1953)의 이 그림에는 염
소의 이러한 늠름한 성격을 잘 그려냈다. 앙고라(Angora), 캐시미어
(Cashmere)도 염소 종의 이름들이다.

45 　　　　　　　　　　　　〈염소, 닭, 병아리가 있는 농가 풍경〉, 에드가 헌트, 1935.

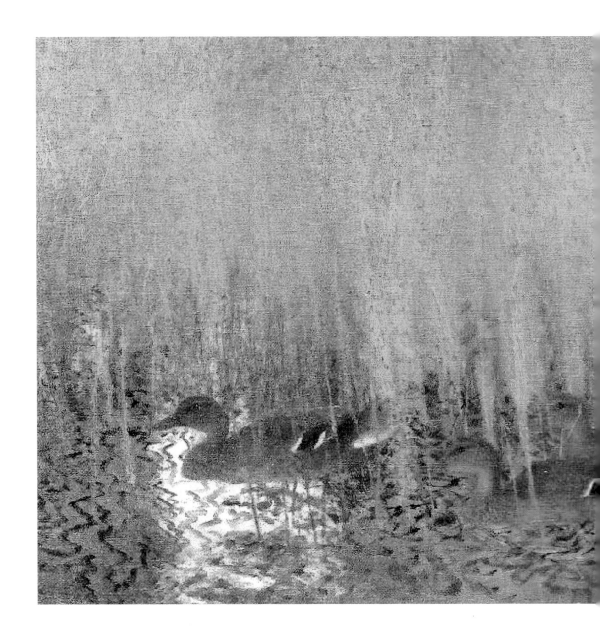

〈새끼 오리〉, 브루노 릴리에포슈, 1901.

스웨덴 작가 브루노 릴리에포슈(Bruno A. Liljefors, 1860~1939)는 자연화, 동물화에 심취한 인물이다. 이 화가는 로버트 베이트먼 같은 사실주의 생태화가와 론 킹스우드 같은 시적 생태화가, 그 중간에 위치한다. 그의 작품은 동물의 몸, 형태 자체가, 식물의 생김새 자체가 이미 하나의 아트워크(artwork)라는 진리를, 자연이 거대한 협주곡이자 시(poetry)라는 진리를 상기시킨다. 그 진리는 그러나 인식되거나 표현되거나 발언되지 않으면, 진리로서 드러나지 않으면, 휘발되어 사라져버리는, 그래서 무의미한 진리에 불과하다. 과학자나 철학자가 사용하는 언어 대신, 화가는 색과 형태로 이 진리를 드러낸다.

미국의 저명한 조류학자, 자연학자, 일러스트 작가 존 제임스 오듀본
(John James Audubon, 1785~1851)의 작품이다. 미국의 조류를 일일
이 조사하고 일러스트레이션으로 남겼다. 『미국의 새들(The Birds of
America)』이 대표작이다. 성깔 부리는 오리의 모습이 자못 놀랍다. 이
일러스트레이션의 주인공인 솜털 오리(Eider Ducks)는 어느 스포츠의
류 회사의 브랜드 명에 차용되기도 했는데, 이들의 털은 퀼트와 베개의
솜으로 이용되고 있다.

존 제임스 오듀본, 『미국의 새들』, 1835.

반려동물의 시대에
다시 생각해보는 동물 복지

1

10년이면 강산이 아니라 강산 할아비도 변하는 시대에 우리는 살고 있지만, 지난 10년 간 한국에서는 '개의 처우'와 관련하여 심대한 변화가 있었다. 반려동물, 반려견이라는 새로운 말이 등장해서 급속도로 확산되었는가 하면 반려견의 수도 훌쩍 뛰었다. 정확한 통계는 없지만, 수백 만은 족히 넘을 개들이 이 나라의 각 가정에서 꽤나 격조 있는 삶을 살아가고 있다.[1] 이렇게까지 우리 생활의 영토에 가깝게 들어와 있는 동물이 개이지만, 우리가 이 동물에 대해 얼마만큼 알고 있는지는 또 의문이다. 이해한다고 다 사랑하는 것은 아니겠으나, 잘 이해한다면 더 잘 사랑할 수 있는 여지야 분명 넓어질 것이다. 개는 어떤 동물일까?

우선 궁금하다. 이 동물들은 어떻게 해서 인류와 함께 살게 된 것일까? 지금으로부터 약 4만 년 전, 아직 유목생활을 하던 호모사피엔스는 야생 늑대를 길들여 이들과 함께 살아가는 선택을 감행한다.[2] 선택된 동물은 늑대, 코요테, 자칼 등 개 속(Dog Genus/Carnis)에 속하는

[1] 반려동물 가정이 1천만이고, 반려견 가정의 평균 개체수가 2.1마리이니 1천만 마리 이상이 될 가능성도 있지만, 통계가 집계되어야 정확한 이야기가 가능하다.

[2] James Serpell, *The Domestic Dog: Its Evolution, Behavior and Interactions with People*, Cambridge University Press, 2017. 인간의 뼈와 늑대의 뼈가 함께 발견되었는데, 이 뼈들의 DNA 검사 결과 약 4만 년 전의 것으로 추정되고 있다. 또한 인간의 뼈가 발견된 동굴에서 개과 동물의 흔적이 나왔는데, 이 동물은 3만 5천 년에서 2만 6천 년 사이에 살았던 것으로 추정되고 있다.

어느 동물종이었다. 이들은 서식지를 인간들의 거주지로 옮겼고, 약 2만여 년이라는 장구한 시간 동안 인간의 입맛에 맞는 종, 인간의 말귀에 밝은 종으로 변신을 거듭한다. 바로 이들이 학술용어로는 카니스 파밀리아리스(*carnis familiaris*)라고 부르고[3] 일상용어로는 '개'라고 부르고 있는 새로운 동물종이다.

물론 인류가 사육한 동물은 늑대만이 아니었다. 동력원으로, 식량원으로 활용하기 위해 개 말고도 여러 포유동물들을 뒤이어 사육하기 시작한다. 대표적으로는 소와 말, 양과 염소를, 돼지와 닭과 오리를, 어떤 곳에서는 낙타를, 버팔로를 길들여 집에서 키웠다. 인간의 삶터와 집터를 보금자리 삼아 인간과 더불어 살아가긴 했지만, 이들은 결코 반려동물이 아니었다. 반려이기는커녕 노예들이었다. 이들은 둘 중 하나를 인간에게 제공하고는 제 목숨을 다했는데, 그것은 노동력이 아니면 몸이었다.

재미있게도 유독, 개와 고양이만은 중뿔난 대우를 받았다. 적어도 어느 만큼은 그러했다. 이들은 단순한 노예들이 아니어서, 이들과 인간 사이 관계의 기조음은 착취-피착취가 아니라 상호 공생, 공존에 가까웠다.

그러나 궁금하다. 왜 하필 개였을까? 4만 년 전, 호모사피엔스는 왜 야생 늑대를 선택했던 걸까? 이유를 추적하다 보면, 우리는 인간의 이익과 필요, 그 뒤의 곤경과 고난을, 아울러 지금은 야생 늑대의 특징을 만나게 된다. 무엇보다도, 보안의 필요가 있었다. 위험이 되는 생물을 인간보다 먼저 인지하는 발달된 인지 기관, 그리고 상대방을 인정사정없이 물어뜯을 수 있는 강인한 정신력과 의지, 그리고 강력한 이빨을 이들은 보유하고 있었다. 사실, 이만한 보안관은 지금도 찾아보기는 어렵다. 둘째, 이 동물은 인간의 식량 확보라는 필요에 부응했다. 탁월한 후각(추적 능력)과 용맹함 그리고 속력은 호모사피엔스들의 두 가지 식량 공급 활동, 즉 사냥과 목축의 성과를 크게 높여놓았고[4] 일부 문화권에서는 이 동물의 살점이 숫제 영양원으로 공급되기도 했다. 더욱이, 개는 혹한 지대에서는 썰매를 끄는 등 인류의 이동과 여행을 보조했다. 짐꾼이자 파수꾼 역할을 한 것이다. 요약하자면, 거주에서나 유목에서나 개는 고대인들의 동반자, 정확히는 번영의 동반자였다. 다나 해러웨이(Donna Haraway)는 그래서 개를 인간의 진화라는 범죄 행위의 공범자라고 했다.[5] 개가 없었다면 호모사피엔스의 진보는

3 배철현,『인간의 위대한 여정』, 21세기북스, 2017, 370~372쪽. 배철현에 따르면, 카니스 파밀리아리스는 적어도 1만 4천 년경 전에는 인류와 함께 살았다.

4 배철현, 같은 책, 364쪽.

5 Donna Haraway, *Companion Species Manifesto-Dogs, People, and Significant Otherness*, 2003, p. 98.

불가능했거나 역사적 실제보다 훨씬 더뎠을 것이다.

처음에 개는 위에 기술한 이유로 사육의 첫 대상으로 선정되었겠지만, 인류와 함께 지내는 동안 개의 소임이 이것에만 국한되지는 않았다. 이들의 업무는 그야말로 버라이어티했다. 이들은 전쟁에 참여했고, 수감자와 포로와 노예를 관리했으며, 인명구조 작전을 수행했다. 이례적인 사례이기는 하지만, 노르웨이 같은 극한의 기후 지대에서는 견주는 개들을 둘레막으로 삼아 혹한의 상황을 피했는데, 개들의 체온이 일종의 난방기 역할을 해주었던 것이다.

개는 인류에게 삶의 조력자 역할을 단단히 해주었지만, 반대로 개들 역시 인류와 공생하며 자신들의 '삶의 이익'을 얻을 수 있었다. 먹잇감을 한결 수월하게 확보했고, 포식자로부터 자신과 가족을 보호하는 일도 훨씬 쉬워졌다. 영양원의 안정적인 공급, 더 안전한 삶의 터전 마련이란 (인간을 포함하여) 모든 동물들에게 개선된 번식 환경이라는 심중한 의미를 가진다. 개의 선조들로서는 충분히 생각해볼 만한 조건이 아니었을까?

2

개와 인간의 공존을 정말로 '공생(共生)'이라고 불러도 좋은 걸까? 공생을 지시하는 알파벳 언어 'symbiosis'라는 말은 독일 식물학자인 안톤 드배리(Anton deBary)가 1873년에 처음으로 사용했다고 전해진다. 드배리에 따르면, 공생이란 '다르게 명명된 유기체들이 함께 살아가는 일'이다.[6] 생물 간 공생의 현실이 좀 더 소상히 밝혀지면서 공생의 정의는 좀 더 유연해지는데, 더 유연해진 정의에 따르면 공생이란 '서로 다른 유기체들이 지속적으로 상호작용을 하며(물리적인 의미에서 각 유기체의 몸이 서로 붙기도 하고, 붙지 않기도 한다) 각자 이익을 취하며 살아감'이다. 어느 한쪽이 일방적으로 이득을 취하고 다른 한쪽은 피해를 보는 '기생'의 경우도, 현대 생물학에서는 '공생'의 한 범주로 간주하고 있다. 공생의 개념을 이렇게 이해한다면, 그리고 개를 식용 목적으로 사용하거나 사육하는, 매우 특화된 사건을 괄호 안에 넣어둔다면, 인간과 개의 관계란 대체로 공생의 관계라 부를 만할 것이다.

그리고 바로 이 공생이라는 말에 온기(溫氣)를 조금 더 불어넣으면 바로 '반려(伴侶)'라는 말이 된다. '반려'를 순우리말로 하면 '짝궁' 정도가 될까?

반려. 듣기만 해도 마음이 따뜻해지는 말이다. 아마도 대부분의 동물들처럼 인간의 본

6 Lynn Margulis, *Symbiotic Planet*, Basic Books, 1998, p. 33에서 재인용.

질이 '결여'이기 때문일 것이다. 채워야 하는 빈 곳을 가지고 태어났고, 채워야 살아갈 수 있다는 천형이 우리 인간의 신체와 삶에는 새겨져 있다. 그러나 바로 그렇기에 반려라는 개념과 그 실제는 우리에게 소중해진다.

누가 반려인가? 내밀한 교감이 흘러야 하며, 서로 돌봐준다는 무언의 신호가 오가야 한다. 교신이 잠시 중단될 수는 있으나, 마음의 접속 상태는 24시간 내내 지속되는 사이가 반려일 것이다.

1인 가족이라는 새로운 말도 등장했고 가족이라는 단위와 의미의 실질이 형해화된 가정도 많겠지만, 그럴수록 반려는 인간에게 더더욱 요구된다. 반려는 결여의 존재이자, 무리 생활을 하지만 개체성이 상대적으로 매우 강한 동물이면서, 동시에 보호를 받는 유아기가 지나치게 긴 동물인 우리들 호모사피엔스에게는 '홈(Home)'이 아닐 수 없다. 반려는 당장 거할 수 있는 안식처이자 미래에 돌아갈 고향이며, 문자와 언술, 몸짓과 표정, 마음과 행동의 꼴로 변형된 젖이다. 개를 쓰다듬어줄 때 쓰다듬기의 주체와 객체 모두에게, 유아를 애착할 때 어머니의 뇌에서 분비되는 호르몬인 옥시토신(oxytocon)이 분비된다.[7] 그것이 동물이든 유아이든 누군가를 돌볼 때 그리고 그 돌본다는 느낌 그 자체의 돌봄을 받을 때, 인간은 홈에 거하고 고향에 도착한다. 반려가 자신의 의미와 자신의 삶을 완성하기 때문이다.

하지만 다나 해러웨이가 지적한 그대로, 인류와 개와의 관계는 처음부터 반려의 관계만은 아니었다. 해러웨이는 인간이 개와 맺어온 역사적 관계의 다층적 면모를 다음과 같은 여러 단어로 묘사한다. "낭비, 잔혹, 냉대, 무시, 상실, 기쁨, 발명, 노동, 지성, 놀이"[8] 그렇다. 시대, 문화권, 지역, 마을, 개별자에 따라 개와 함께 한 삶의 경험물은 각기 다른 색채와 무늬, 파동이었을 것이다.

서기 2000년을 훌쩍 넘긴 지금, 인류와 개와의 관계에서 '잔혹'이라는 요소는 거의 소멸된 느낌이다. 개와의 공생이라는 경험을 자산 삼아, 인류는 반려동물과, 나아가 집 동물들과 더불어 살아가는 인간다운 방식을 찾아낸 것일까?

7 배철현, 앞의 책, 372쪽.

8 Donna Haraway, ibid, p. 103.

3

반려동물, 집 동물과 인간 간 행복한 공생을 가로막고 있는 거대한 먹구름이 있으니, 다름 아닌 '육식(肉食)'이다. 아직도 이 나라에서는 개가 식용되고 있다는 끔찍한 문제가 있지만, 눈을 세계로 돌리면 문제가 되는 건 개보다는 소, 돼지, 닭들일 것이다. 산업화와 함께 인류가 지구에서 막강한 권력을 휘두르기 시작하면서 수많은 동물들이 멸종되었거나 멸종 위기에 몰렸지만, 정반대로 번성하기 시작한 대표적인 동물이 있다. 그건 다름 아닌 소다. 현재소의 생물총량은 약 5억 톤으로 추정되는데, 이는 인간의 생물총량인 3억 5천만 톤보다도, 남극 크릴새우의 생물총량인 4억 톤, 코끼리의 생물총량인 200만 톤보다도 많은 수치로, 포유동물로서는 최고 수준이다. (2011년 현재 전 세계의 소는 약 14억 마리로 추정된다.[9]) 그러나이러한 소의 번성은 이 동물 자체의 (이익의) 번영이 아니었다. 그것은 이 동물의 피지배 상태의 번성, 이익이 아닌 손실의 번성, 삶이 아닌 죽음의 번성이었다.

현대의 공장식 축산 시설(CAFO)은 1920년대에 등장하여 1970년대에 현재와 같은 대단위 공장 형태가 된다. 이런 시설이 축산 현장에 나타난 건, 물론 이윤 때문이다.

이익은 축산업자가 가져간다면 피해는 누구의 몫일까? 피해자는 단지 공장에 갇혀 있는 동물들만은 아니다. 불특정한 육류 소비자, 지구 생태계, 그리고 미래 세대 역시 피해자 목록에 포함되어야 마땅하다. 성장 호르몬, 항생제, 성장 촉진용 사료(많은 경우 GMO 곡물을 포함하고 있다)를 주입당하며, 오로지 살을 찌우기 위해서만 살아가며, 좁은 공간 내에서 제대로운신하지도 못하는 소와 돼지들이 건강한 소와 돼지일 리 있을까? 소들이 배출하는 메탄가스가 지구 대기권에 축적되어 지구 생태계에 가하는 생태적 부담도 만만치 않다. 소고기 산업때문에 소진되는 지구의 수자원, 숲의 문제도 심각하다. 물론 해당 동물들이 동물로서 자연스러운 삶을 살아가지 못하고, 잔인하게 취급당하는 동물 복지의 문제도 추가되어야 한다.

이런 비인간적이고 비효율적인 방식의 축산(생산)과 육식(소비)에 대한 비판은 크게 두갈래의 흐름을 이뤄왔다. 한 갈래의 흐름은 '동물복지론'이라고 불러봄 직한 흐름이다. 동물복지론자들은 다른 갈래의 흐름인 '폐지론'과는 색이 다른 목소리를 낸다. 폐지론자들이 인간이 동물을 노예화하는 행위 자체(즉, 축산 행위 자체)를 반인륜적, 반인간적 행위로 규정하는반면, 동물복지론자들은 그 정도로 과격하게 나아가지는 않는다. 동물복지론의 골자는 축산업 시스템 또는 동물원이나 실험실 등에 노예화되어 있는 동물들의 처우(복지의 상태)가 크게

9 Hal Herzog, *Some we love, some we hate, some we eat*, 2010.

개선되어야 한다는 주장으로, 이들의 관심사는 동물이 겪는 고통의 축소와 제거에 있다.

반면, 폐지론자들은 설혹 현재의 농장을 동물복지 농장으로 바꾼다 한들 그건 문제의 개선이 전혀 아니며, 관건은 동물복지의 수준을 높이는 게 아니라 동물착취를 끝내는 것이라는 입장을 고수하고 있다. 축산과 육식의 문제는 사실상 노예제에 관한 사안으로, 노예제란 노예의 삶을 개선해주는 것이 아니라 노예라는 신분 또는 지위 자체를 폐지할 때에만 비로소 해결되는 문제라는 것이다.

한편으로 나는 폐지론자들의 주장 앞에서 가슴이 뛴다. 이들의 언어야말로 '인간의 언어'라고 생각하기 때문이고, 나도 이들만큼 이상주의자이니까. 그러나 나는 동시에 동물복지론자들만큼이나 현실주의자이기도 하다. 정말로 시급한 것은, 무엇이 해결책이냐는 질문에 대한 똑똑한 답변의 제출이 아니라, 실제로 조금이라도 현장의 사태를 바꾸어내는 행동과 말이니까.

원론적으로 말해, 동물 노예제는 폐지되어야 마땅하다. 하지만 조건이 있다. 육류 요리가 주는 즐거움을 포기할 수 없는 지구의 모든 육식 생활자들을 설득해야 한다는 조건이다.

이 어려운 퍼즐 앞에서 의미 있는 발언을 하려면, 우리는 전 세계 식탁의 현장, 축산업 현장을 소상히 들여다봐야만 한다. 현재 세계 인구는 70억을 넘어서 있는데, 전체 세계 인구 가운데 도시 인구는 2007년 기준 절반을 넘어섰고, 이 인구는 계속 증가 추세에 있다. 식량의 대량 공급이 계속 요청되고 있고, 이 식량에는 당연히 육류도 포함되어 있다. 즉 폐지론자들은 (축산업을 일거에 폐지할 경우) 육류의 대량 수요(어떤 통계에 따르면 1년 안에 살해되는 동물이 600억 마리라고 하는데, 어류를 포함했는지는 의문이다)를 어떻게 충족할지 대답해야만 한다. 식문화는 어떤 스타일과 몸을, 삶과 즐거움을 선택할 것인가, 우리 자신은 어떤 존재인가라는 사안과 직결된 '내밀한 정체성과 취향'의 문화다. 그렇다면 어느 문화권 내의 식문화의 변화란 구성원의 심적 충격과 각성, 새로운 식문화의 체험과 공감, 수용 등을 필요로 하는 요원한 과정일 것이다. 육식과 동물 복지라는 사안은, 단계적으로 접근해가는 것만이 유일한 길일 것이다.

4

그런데 동물복지론자들의 주장에 찬동한다 할 때, '동물의 복지'란, 나아가 동물의 권리를 보장함이란 정확히 무엇을 뜻하는 걸까? 도대체 왜 우리가 동물의 복지와 권리를 생각해

봐야 하는 걸까? 모든 동물은 평등하고 삶의 이익을 지니기에? 하지만 우리가 인류의 구성원인 한, 같은 생물종인 인류의 이익을 보호하고 그 이익을 증대하는 일을 그 무엇보다도 중시해야 하지 않을까? 우리가 올림픽이라는 행사에서 언제나 확인하듯 말이다.

이 문제에 관해 보다 더 심원한 성찰을 하려면, 얼마 전 세상을 떠난 미국의 철학자 톰 리건(Tom Regan)의 사유를 참조해보는 것도 도움이 될 듯하다. 무언가를 먹어 자기를 생산하며(물질대사를 하며), 자기 보존·재생산의 지향을 지닌다는 점에서, 그리고 박테리아(세균)와의 공생체라는 점에서, 모든 동물은 동등하다. 이 점에서는 어느 해파리나 산호, 사향쥐나 나 사이에는 아무러한 차이도 존재하지 않는다. 그런데 톰 리건은 '삶의 주체(a subject of life)'라는 개념으로 동물들의 '공통분모'를 좀 더 면밀히 사유한다.

그가 보기에 '삶의 주체'라고 부를 수 있는 지구의 동물들은 다음과 같은 일곱 가지 공통점을 보인다. 1) 믿음과 욕망을 지님. 2) 지각능력, 기억, 미래감을 지님. 3) 쾌락과 고통을 느끼는 감정적인 삶을 살아감. 4) 선호, 복지와 관련된 이익을 지님. 5) 욕구와 목적을 달성하기 위해 행동을 시작할 능력을 지님. 6) 심리적 동일성을 가짐. 7) 다른 존재자의 유용성이나 이익과는 독립해서, 개별적 복지를 가짐. 즉 이 일곱 가지 특성을 보인다면 그건 그것이 무엇이든 삶의 주체라고 할 수 있으며, 어떤 생물 개체가 삶의 주체라고 인식되면, 우리 인간은 그 개체를 무조건 도덕적으로 대해야 한다는 것이 톰 리건의 입장이다.[10]

도대체 어떤 동물이 이 일곱 가지 특성을 지닌 것이고, 어떤 동물은 이것 중 하나라도 결여하고 있다고 봐야 하는 걸까? 황소개구리는 저 일곱 가지 특성을 다 가지고 있을까? 제왕나비는? 박새는 어떤가? 아마도 동물의 지각·의식에 대한 연구 결과에 따라 구분선은 달라질 것이며, 또 달라져야 할 것이다. 하지만 황소개구리의 기억력, 제왕나비의 미래감, 박새의 심리적 자기동일성에 관해서는 알려진 바가 그리 많지 않다. 바로 이러한 문제 때문에 톰 리건은 "한 살 정도를 넘어선 포유동물"이라면 모두 삶의 주체라고 인정해야 한다고, 변경이 가능하다는 조건을 달고 기초 선을 그었다.[11] 더 포함될 수도 있고 그래야 하겠지만, 적어도 한 살이 넘은 포유동물은 전부 '삶의 주체'라는 도덕적 보호 영역으로 들어갈 수 있다는 것이다.

하지만 그렇다면 3개월 된 닭, 2개월 된 망아지, 1개월 된 송아지는 어떻게 되는 걸까? 11개월 29일째의 사슴은 존중할 필요가 없고 12개월 1일째의 사슴은 존중해야 할까? 톰 리건의 '삶의 주체'라는 개념은 훌륭하지만(일곱 가지 중 일부는 더 나은 방식으로 수정되어야 할 수

10 Tom Regan, *The Case for Animal Right*, University of California Press, 2004, p. 235.

11 Tom Regan, ibid, p. 78.

도 있다.), 어떤 동물이 삶의 주체로서 인식되고 보호되어야 하느냐에 관해서는 좀 더 유연한 사고가 필요해 보인다.

왜 '삶의 주체'라는 개념이 중요한가? 우리가 실제로 얼마나 주체성을 지니느냐는 철학적 논의와는 별개로, 다른 생명체 또는 타자를 그들 자신만의 삶의 주체로 인정해야 하느냐, 마느냐는 우리의 구체적 삶의 상황에서 등장하는 골치 거리다. 15세기에 아메리카 대륙에서 원주민을 처음 만났던 백인들은 당황했다. 한 번도 본 적 없는 인종, 독특한 의식주 문화로 살아가는 이 부족민들을 엄연한 삶의 주체로, 존엄한 권리의 주체로 인정해야 하는지, 말아야 하는지 분간이 잘 되지 않았다. 그리고 이들은 이 새로운 종족들을 삶의 주체로 인정하지 않기로 결정한다. 이처럼 상대에 대한 오해 또는 이해의 결핍은 행동의 오류로 이어지기 마련이다. 그런데 여러 동물종들과 식물종들이 (톰 리건이 말한 의미에서) 삶의 주체일 수 있는지, 우리는 아직까지도 이해를 결여하고 있다. 이들의 지각력, 기억력, 미래 감각, 감정, 심리적 동일성 등을 연구하고 알아가기 시작한 건 상대적으로 최근의 일인 것이다.

상대가 자기의 삶의 이익(복지)에 관심을 가지고 있고, 그 이익을 보존·확대하려고 행동을 하며, 쾌락과 고통이라는 감정을 느낀다는 사실을 우리가 정말로 알고 느낀다면, 우리는 당연히 그 상대방의 복지에 대해 민감하게 반응해야 옳을 것이다. 거꾸로 생각해서, 상대방의 복지에 둔감하게 반응하는 편이 자신의 복지를 확보하기에 좋다는 판단이 선 이라면, 상대방이 지닌 여러 (감정, 지성) 능력과 이익을, 상대방 또한 '삶의 주체'라는 사실을 (설혹 그것이 아무리 엄연한 사실이라도) 최대한 부정하고자 할 것이다. 육식을 선호하며, 공장식 축산업을 개의치 않는 육식주의자들이 소의 감정 능력, 닭의 모성애와 판단력, 염소의 기억력, 돼지의 지능을 이야기하는 담론에 귓구멍을 틀어막고 싶어 하는 것도 마찬가지 이유에서다.

하지만 고조선이 세워지기도 전부터 노예가 되었던 닭을 새삼스레 '삶의 주체'로 인정한다면, 이들을 어떻게 대우하는 것이 인간다운 행동인 걸까? 가장 이상적이기는, 방생된 닭들이 각 지역 생태계의 푸드 웹을 교란하지 않도록 '단계적 방생 시나리오'에 따라 닭들을 야생으로 방생하는 것이다. 그렇기는 하나, 만일 닭고기라는 식량원과 닭고기 요리 문화를, 누천년 간 지구 곳곳에서 축적되어온 닭고기 레시피라는 민속 데이터를 포기할 수 없다면, 그리고 닭고기를 먹고 살아가려는 (인류의) 다른 구성원들에게 닭고기를 포기하라고 설득할 수 없다면, 우리는 다른 방도를 궁리해봐야 한다. 물론, 그 방도는 이미 제출되어 있다. 도살 시점의 연기(닭의 자연 수명은 약 16년이다), 도살 방법의 인간화(탈 기계화), 이동의 자유 보장(방사), 항생제·성장호르몬 등 화학물질 사용 제한, 자연 사료의 공급 등을 구현하는 동물복지형 양계가 바로 그것이다.

동물 복지형 축산으로 전환하는 길은, 흔히 생각되는 것처럼, 결코 난제가 아니다. 설사 난제라 해도, 그것을 원하기만 한다면 얼마든지 수행할 수 있는 전환이다. 무슨 말이냐면, 중요한 것은 방법이 무엇이냐가 아니라, 그것을 우리가 원하느냐, 아니냐라는 것이다. 안타깝게도 이러한 전환을 진정으로 원하는 사람이, 이 땅에는 그다지 많아 보이지 않는다.

동물 복지형 축산으로 전환하려면 이것 말고도 다음 두 가지 요소가 더 필요하다. 첫째, 이 전환에의 사회적 분담금을 시민 모두가 부담해야 한다. 그리고 그 분담금으로 동물 복지형 축산 농가를 지원하고 전환을 독려해야 한다. 국가 예산 중 일부를 동물 복지형 축산 농가 지원금으로 책정하는 것도 방법이지만, 비-동물 복지형 축산물에 환경세 같은 형태의 세금을 붙이는 것도 방법일 것이다.

두 번째 요소는, 모두가 육류 소비량(의 절대치)을 줄여나가는 것이다. 소나 닭, 돼지를 삶의 주체로 인정하고, 이들이 가능한 한 오래도록 자연 수명에 이르도록, 가능한 한 삶의 복리를 향유하도록 이들의 삶의 이익을 보장한다는 건 곧, 그만큼 도축량을 줄인다는 것, 즉 육류 공급량을 축소한다는 것을 뜻한다. 만일 수요자 측에서 공급량 감소에 따른 충격을 흡수할 준비가 되어 있다면, 공급량 감소라는 이 전환을 우리는 얼마든지 단행할 수 있다. 어떤 이유에서건 어떤 사회집단의 육류 총수요가 감소하면, 그 사회집단에 공급되는 가축의 수나 연간 도살 횟수 또한 그에 따라 자연스럽게 감소할 것이다.

5

2016년 11월과 12월은 한국 역사의 분기점이었다. 이 분기점을 지나며 한국은 한층 밝은 시대로 접어든 느낌이 드는 것도 사실이다. 반려동물의 복지에 대한 관심도 크게 증가한 듯도 싶다. 하지만 축산 시설에서 집단 사육되고 있는 동물들의 복지에 관해서만큼은 답보 상태가 아닐 수 없다.

모든 사회적, 정치적 의제에는 우선순위가 있어야 마땅하며, 집 동물의 복지에 관심을 기울일 때 우리는 반려동물 이전에 축산업의 희생자들을 먼저 논해야 할 것이다. 예컨대 전기차를 구매할 경우 자동차세를 대폭 감세해준다는 법안의 국회통과가, 어느 호수에 빠진 유치원 아이들의 목숨을 구하는 일보다 우선될 수는 없는 노릇이다. 똑같은 이유로, 반려견의 스트레스를 없애는 일은, 반려견과 반려묘, 닭과 소들의 자연수명을 보장하는 일이나 그 동물들의 죽음을 막는 일보다 우선한다고 여겨질 수는 없다. 말하면 필시 군소리가 되겠지만, 첫째, 스트

레스는 삶의 부분인 반면에 목숨은 삶 그 자체이기 때문이며, 둘째, 위에서 살펴본 '삶의 주체'라는 점에서는 반려동물과 닭, 소 등의 식용동물은 동등한 지위를 지니기 때문이다.

흥미로운 것은, 대체로 윤리적인 성향과 심성이, 적어도 윤리적인 사람으로 인정받고 싶다는 욕망이 우리들 각자의 심간에는 있다는 것이다. 이러한 지향성은 아마도 유전되는 것이면서도 동시에 사회적으로 학습되어 개인의 내면에 뿌리를 내리는 성향일 것이다. 그러나 바로 그러한 우리들 각자에게는 우리 자신의 행동을 스스로 합리화하는 지향과 능력 역시 고도로 발달되어 있다. 바로 이런 까닭으로, 설혹 어떤 윤리적 사안에 대해 고민할 수 있다 하더라도, 만일 그 고민의 결과가 우리 자신의 삶의 이익을 직간접적으로 침해한다고 느끼는 경우, 우리는 윤리적 합리화라는 처방을 선택하곤 한다. 그리하여 동물 복지, 축산 복지라는 의제 앞에서, 이 윤리적 합리화라는 기계가 작동할 때 나는 소리에는 이런 소리(아니, 개소리라 해야 할까?)도 포함되어 있다. "개고기 식용은 문화 다양성, 맛 다양성을 지키는 숭고한 일이죠", "그런 식으로 따지고 들면 먹을 게 없어요", "굶주리던 시절 생각을 해야지", "사람이 우선이지"…….

어떤 물질이 건강에 이로우니, 해로우니 하는 입장이 난립할 때, 선택은 각자가 알아서 하면 될 것이다. 하지만 현대의 공장식 축산업의 경우, 해당 동물의 삶의 이익을 잔혹하게 박탈하는 윤리적 사안을 넘어, 공공의 영역이라 할 수 있는 땅과 공기와 물의 오염, 그리고 지구 생태계 교란이라는 심중한 생태환경 문제의 진원지이기도 해서, 우리는 이 문제를 반드시 공적 영역에서 공공의 방식으로 해결해야만 한다. 이 문제에 관한 한, 오직 사회적 합의를 통한 법제화의 해법만이 유의미한 해법이라는 말이다.

그러나 그것보다 더 중요한 것이 있다. 그것은 지금의 사태를 하나의 '문제'로서 인식하는 것이다. 인식하면 그때서야 비로소 '저 지옥'이 눈에 들어오고, 인식하지 못하거나 부러 인식을 피한다면, '이 천국'만 보일 것이므로. 그러니 우선, 눈을 뜨자. 눈을 뜨기만 하면, 우리의 양심과 이성이 길을 안내할 것이다.

2부

아주 작은 녀석들

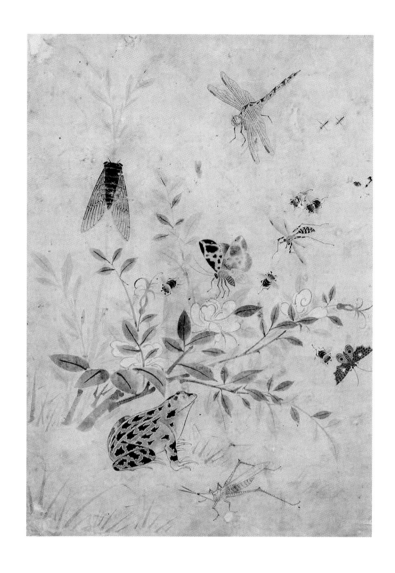

절지동물이 동물계의 왕이지만, 그 왕 중의 왕은 아마도 잠자리일 것이다. 우선, 날 수 있는 동물로서는 지구에서 가장 오래된 동물 중 하나가 (최소 2억 5천만 년 전부터 지구에 서식하기 시작, 악어나 거북보다 오래 지구에서 살았다) 바로 잠자리다. 360도 전 구역을 (3만 개의 렌즈를 내장한) 눈으로 볼 수 있으며, 엄청난 신속성을 가능하게 하는 날개 덕분에 시속 50킬로미터 속력으로(빠른 녀석은 64킬로미터로, 곤충으로서는 최고 속력이며 인간보다 약 2배 빠르다) 날 수 있다.

〈초충도(草蟲圖)〉, 신사임당, 16세기.

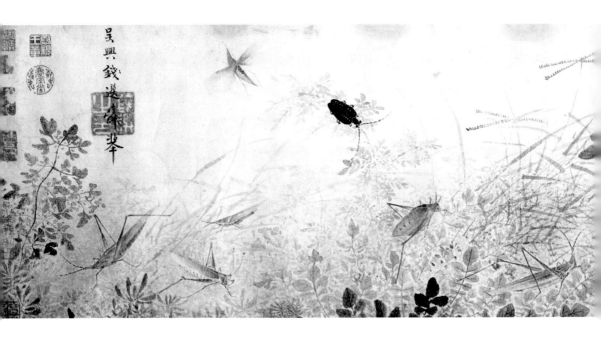

〈초충도(草蟲圖)〉, 치안수안, 13세기.

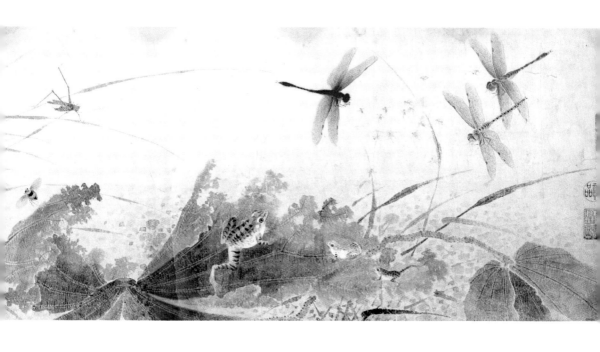

잠자리는 무시무시한 포식자다. 하루에 잡아먹는 곤충이 최대 500마리씩이나 되는데, 자기 몸집의 5배 정도 분량이라고 한다(주로 모기, 각다귀같이 작은 곤충을 먹지만, 어떤 녀석들은 동료 종인 잠자리를 먹어치우기도 한다). 한 번 쫓기 시작해서 포식에 성공할 확률이 95퍼센트에 이른다. 이런 사실을 모르면, 잠자리는 마냥 아름답기만 한 생물이다. 13세기 중국 화가 치안수안(錢選, Qian Xuan, 1239~1301)의 〈초충도〉 같은 작품에서 우리가 느끼는 것처럼.

〈화접도(花蝶圖)〉, 마콴, 18세기.

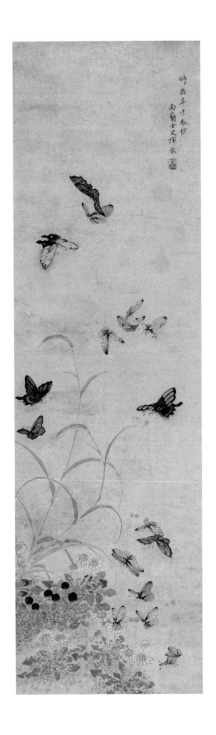

〈접희도(蝶戲圖)〉, 윤빙, 18세기.

걷지도 뛰지도 못하고 기어 다니던 조그맣고 못생긴 애벌레는 어느 날 고치가 되고 또 어느 날 날아오른다. 변태(metamorphosis)를 하는 곤충은 많지만, 그 상징적 존재는 단연 나비일 것이다. 언제나 날 수 있기를 꿈꾸었던 인간에게 이 동물은 꿈의 실현 또는 존재 실현의 알레고리였다. 그래서일까? 나비를 그린 문인, 화가들이 많아서, 무수한 작품이 남아 있다. 그중에서도 17세기 중국 화가 윤빙(惲冰)과 마관(馬荃)의 나비 작품은 우리의 시선을 뺏을 만하다.

네덜란드 화가 빈센트 반 고흐(Vincent van Gogh, 1853~1890)는 동물
보다는 식물을 많이 그렸지만, 언제나 자연을 스케치하던 그의 시야에
동물이 포착되지 않을 리 없었다. 고흐는 이 작품에서 시간이 아닌 공간
을, 동작이 아닌 형상을 응결해놓았다. 날개 문양 묘사가 섬세하다.

〈황제 나방〉, 빈센트 반 고흐, 1889.

중국 화가 주리안(居廉, Ju Lian, 1828~1904)은 공간이 아닌 시간에, 형
상이 아닌 동작의 박제에 관심이 있었다. 주 리안의 〈수구화〉는 인문화
다. 이 작품에는 찰나가 응결되어 있다. 결빙된 시간이다. 없는 시간이
여기에 창조되어 있다. 나도 모르게, 눈을 감고 명상에 들고 싶다.

〈수구화(绣球花)〉, 주리안, 19세기.

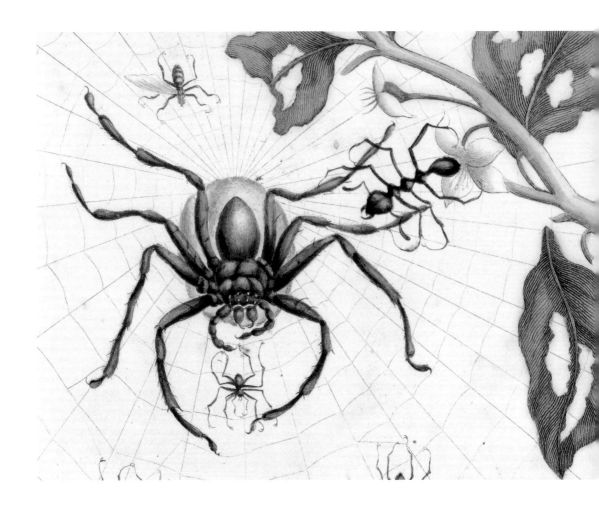

8개의 다리. 8개의 눈. 독을 품은 이빨. 몸에서 비단을 배출해 만든 덫 (spider web)으로 잡아먹는 포식자. 남극을 제외한 전 지구를 점령한 절지동물. 어떤 녀석들은 고도 6천 700미터가 넘는 고지대에서도 살아 간다. 4만 6천 종이나 되는 어마어마한 종수의 주인공. 어떤 녀석은(타 란툴라 종류) 다리 길이만 20센티미터가 넘고, 새나 작은 포유류를 잡아 먹는 녀석(골리앗 거미)도 있다. 주로 채식을 하는 거미들도 있다. 그러 나 거미는 곤충이 아니다. 더듬이도 없고, 딱딱한 상태의 생물도 소화 시키지 못한다. 독일의 자연주의자이자 과학 일러스트레이터인 마리아 지빌라 메리안(Maria Sibylla Merian, 1647~1717)은 지구에 이토록 다 양한 생물들이 존재한다는 사실에, 거미가 거미줄을 짓는다는 사실에 놀랐고, 주목했다.

〈구아바 나무에 있는 거미, 개미와 벌새〉, 마리아 지빌라 메리안, 1705.

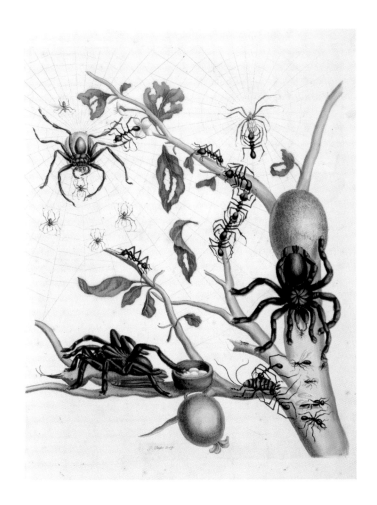

전체 육상 동물의 생물 총량 중 무려 15~20퍼센트를 개미가 차지하고
있다. 개미는 종수도 많아서 최소 2만 2천 종으로 추정된다. 또한 거미
처럼 거의 지구 전역에 걸쳐 살아가고 있는, 진정한 승리자들이다. (어
떤 녀석들은 섭씨 50도가 넘는 사막에서도 산다.) 개체로선 형편없는 이
소동물들을 약 1억 년 동안 지구를 호령하는 강자로 만든 것은, 이들의
독특한 협동성이었다. 생물학자들은 이것을 진사회성(eusociality)이라
고 부르기도 한다('사회성에 능함', '진짜 사회성'이라는 뜻이다). 운반개
미, 농부(일)개미, 병정개미 등 수컷 개미 다수는 재생산(자손 생산)을
포기하고 오직 사회적 업무만 수행하다 죽는다.

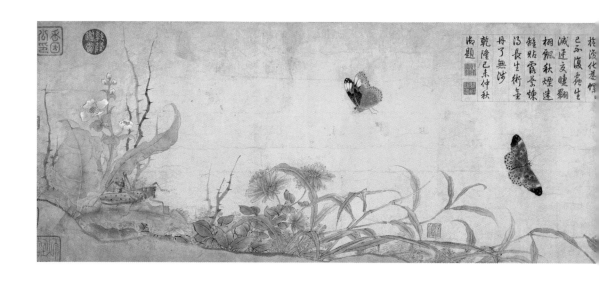

들(메)에서 사는 잘 뛰는 놈이라 하여 메뚜기라 하였다. 메뚜기의 대다수는 채식주의자들인데, 그래서 풀이 있는 곳에 주로 서식한다. 날개가 있지만, 커다란 뒷다리의 강력한 점프력이 적을 피하는 주요 수단이다. 자기 몸길이보다 무려 20배 정도 되는 거리를 뛸 수 있다고 한다. 〔하지만 벼룩은 약 100배, 거품벌레(froghopper)는 약 112배 뛴다.〕 자오창(赵昌, Zhao Chang 959~1016)은 중국 송대의 화가로 곤충 그림에 능했는데, 이 그림에서도 우리는 메뚜기의 사실적 면모를 살펴볼 수 있다.

〈사생협접도(写生蛺蝶圖)〉, 자오창, 10세기.

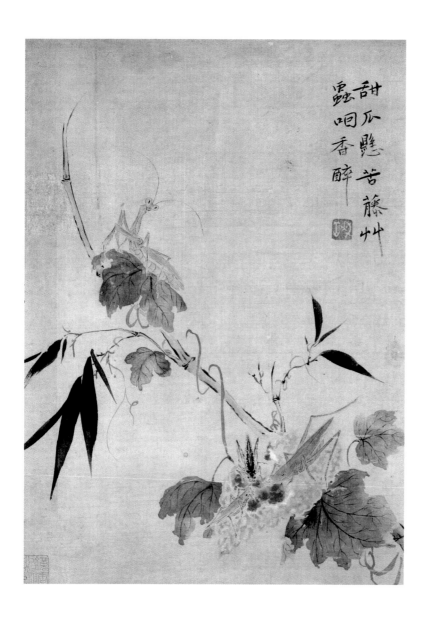

화얀(華嵒, Hua Yan, 1682~1756)의 동물화에 등장하는 동물들은 대부
분 감정의 주인공들인데, 심지어 그는 물고기나 곤충의 묘사에서도 그
들의 감정을 표현하고자 했다. 이 작품에서 우리는 여유만만하면서도
주도면밀한 성격의 사마귀를 만나게 된다. 사마귀의 주요 공격 장치인
앞다리에는 갈퀴가 달려 있는데, 먹잇감에 생채기를 내고 단단히 붙들
기 위함이다. 공격 시의 순발력은 감탄을 자아낸다. 그러나 사마귀는 은
둔형 공격자다. 어떤 녀석들은 자기의 피부색을 꽃과 비슷한 색으로 변
조한 채로 기다린다. 말레이시아 난 사마귀(Malaysian Orchid Mantis)
는 무려 13가지 색깔에 맞추어 피부색을 변조할 수 있다고 한다.

〈화조초충책 지사(花鳥椒虫冊 之四)〉, 화얀, 1750.

화얀의 그림이 사실주의 화풍에 가깝다면, 신사임당(申師任堂, 1504~1551)
의 그림은 이집트 벽화에 가깝다. 사마귀는 은둔형 포식자이다 보니 시각
이 발달했는데, 홑눈 1만 개까지 장착한 겹눈으로 주위를 샅샅이 탐지하
며, 더 많이 보기 위해 양 눈이 얼굴 좌우로 떨어져 있다. 신사임당의 이
그림은 사마귀의 시지각 능력을 생각해보게 한다.

〈초충도(草蟲圖)-산차조기와 사마귀〉, 신사임당, 16세기.

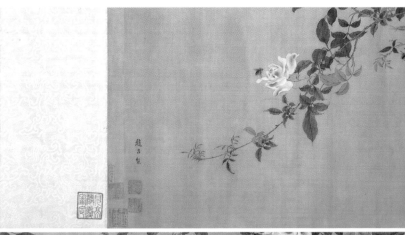

寫生之妙徐熙深得法家三
昧趙昌運動過之賞鑒家咸
稱爲此卷昌寫蜂王圖纖細
縝密氣運生動非筆有化
工烏能到此得者珍之
　錢塘仇遠題

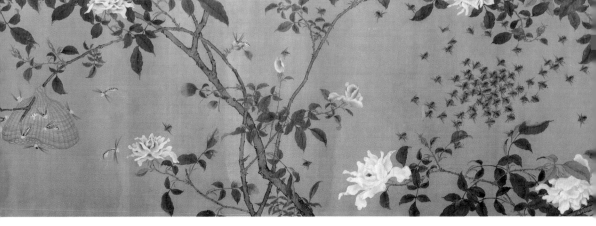

〈봉화도(蜂花圖)〉, 자오창, 10세기.

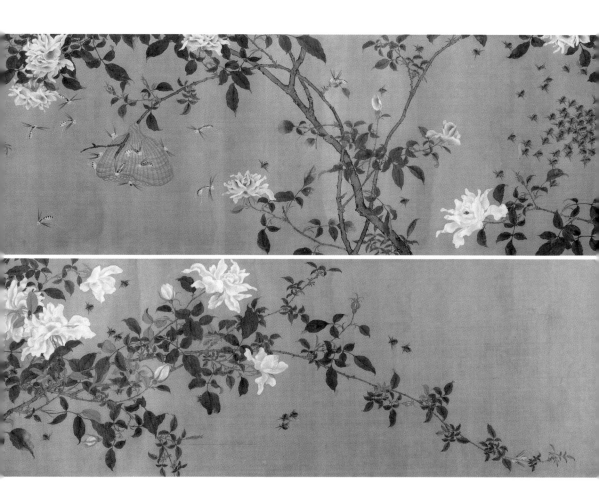

자오창(趙昌, Zhao Chang 959~1016)은 어느 꽃식물이라는 작업 현장에서 분업과 소통으로 벌집을 지으며 공동체의 과업을 함께 수행하는 벌 군단의 삶의 서사시를 여기에 옮겨놓았다. 벌은 개미처럼 협동에 능하다. 카를 폰 프리슈(Karl von Frisch)는 1953년, 꽃을 찾아낸 식량 탐색 벌이 건축 일을 하는 일벌에게 특유의 춤(waggle dance, 꿀벌의 8자춤)을 통해서 꽃의 위치를 알려준다는 사실을 발견했다. 벌은 인류에게 아주 중요한 의미를 지닌 동물이기도 하다. 벌은 최소 약 2만 종에 이르는데, 그중에서 꿀벌은 인류의 식량원 중 90퍼센트에 해당하는 100개 작물 중 71개 작물의 꽃가루를 매개한다.

독일의 이론가이자 화가인 알브레히트 뒤러(Albrecht Dürer, 1471~1528)
는 종교화, 풍경화를 많이 남겼는데, 자연과학과 자연과학의 측정법에도
관심과 조예가 깊었다. 뒤러의 이 사슴벌레 일러스트는 어떤 자연물의 경
우, 사실주의가 그대로 뛰어난 예술의 양식일 수 있음을 보여준다. 물론
그건 그 자연물의 형태 자체가 예술 작품의 면모를 갖추고 있기 때문이다.
자연물은 대자연의 거대한 교향곡에 출현한 단역들이지만, 각자의 삶이
한 편의 교향곡이기도 하다.

〈사슴벌레〉, 알브레히트 뒤러, 1505.

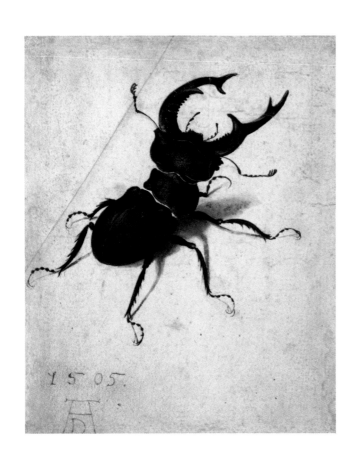

이탈리아 화가 지오반나 가르초니(Giovanna Garzoni, 1600~1670)
는 식물화로 유명하다. 이 그림에서는 딱정벌레 또는 무화과의 실제
크기를 알려주려는 속셈이었는지, 무화과와 딱정벌레를 같이 배치했
다. 딱정벌레 목(Coleoptera)에 속하는 동물들은 전체 동물의 25퍼
센트, 전체 곤충의 40퍼센트를 차지할 정도로 수가 방대하여(우리가
만날 수 있는 곤충 10마리 중 4마리는 딱정벌레일 가능성이 있는 것!) 약
40만 종으로 추정된다. 남극과 바다를 제외한 지구 전역을 자신의 서
식지로 삼고 있고, 어떤 녀석들은 영하 18도에서도 살아간다고 한다.
종들이 많다 보니, 종 다양성도 높아서, 채식주의자, 육식주의자, 잡
식주의자들이 혼재하고 있다.

〈무화과와 딱정벌레〉, 지오반나 가르초니, 17세기.

居高聲自遠　庚午大暑新羅山人華嵒

한 여름철이면, 귀가 아플 지경으로 울어대는 매미는 암컷이 아니라 수컷이다. 왜 울까? 후세를 낳자고, 짝짓기를 하자고, 암컷들을 부르기 위함이다. 어찌나 소리가 극성스러운지, 가까이 가서 듣다가는 청력을 잃을 수도 있다. 심지어 사자나 코끼리의 소리보다도 더 크다(매미는 120데시벨, 사자는 110데시벨, 코끼리는 115데시벨의 소리를 낸다). 그러나 매미는 똑똑하기도 하다. 나무의 목수에서 수액을 뽑아 먹는 데 능수능란한 이들은 심지어 독성을 갖춘 버들옷에서도 자기들에게 유해하지 않은 수액만을 추출해서 섭취한다고 한다.

〈오동류선도(徽桐柳蟬圖)〉, 화얀, 1750.

게는 작은 동물은 아니지만, 절지동물 문, 그중에서도 5만 5천여 종에 이르는 갑각류에 속한다. 약 6천 700종 이상으로 추정되며 민물과 진흙, 얕은 바다와 심해에 이르기까지 무수한 환경에서 다양한 종들이 발견된다. 군생하거나 기생하는 것도 있어서 생활 방식도 제각각이다. 옆으로 걷는 것으로 유명하지만, 앞뒤로 걷는 종도 있다.

〈초충첩(草蟲牒)〉, 주루이닝, 1644.

동물계의 왕,
절지동물의 비밀과 자연의 질서

1

지구 생물계에서 가장 번식력이 왕성한 생물은 무엇일까? 어느 특정 종이 지구상에서 건강하게 자기 종의 이익을 누리며 번성하는 정도를 '적합도(level of fitness)'라고 해본다면, 어떤 생물종이 가장 높은 적합도를 지닐까? 인간일까?

이 질문 앞에서 우리는 아마도 지구에서 가장 오래된 생물의 존재를 떠올려야만 한다. 박테리아(세균) 말이다. 심지어 이 생물은, 지구의 지질학적 질서를 변형하고 있는 전례를 찾아볼 수 없이 영민한 동물인 인간들의 몸속에조차 들어와 살며(인체 내 박테리아의 수는 약 39조 개에 이른다) 인간 개체들의 정서와 뇌 활동, 그리고 수명에 심대한 영향을 미치고 있다. 또한 개체수를 따져본다면 지구에서 가장 많은 것이 바로 이 단세포 생물들이다.

조금 시야를 좁혀 동물의 단위로 내려와 질문을 던져본다면, 어떤 동물종이 지구에서 가장 출중한 적합도를 지닐까? 정답이 인간일 것이라는 어설픈 선입견을 걷어버리면, 기준이 무엇이냐에 따라 답은 달라진다는 결론이 우리를 기다리고 있다. 예컨대, 바이오매스(biomass, 생물총량)라는 기준을 들이밀어 본다면, 지구에서 가장 많은 양을(8억 톤) 차지하고 있는 동물인 심해어 브리슬마우스 피시(bristlemouths fish)가 가장 높은 지구 적합도를 지닌다고 말할 수 있을 것이다. 대서양 크릴새우, 오징어도 만만치 않은 바이오매스를 자랑하지만(각기 4억 톤, 2억 8천만 톤) 또 하나 주목할 만한 동물은, 바로 흰개미다. 이들의 바이오매스는 약 7억 톤으로, 브리슬마우스 피시 다음으로 2위를 차지한다. 육지 동물 중에서는 흰개미들이 가장 많은 생물 총량을 보이는 셈이다.

그런데 대서양 크릴새우와 흰개미는 둘 다 절지동물에 해당하고, 이 둘의 바이오매스를 합하면 11억 톤이 된다. 둘을 합하면 세계 1위가 되는 셈이므로, 바이오매스라는 기준으로 보면, 지구 동물들 중 최고의 적합도를 보이는 동물은 절지동물들이라는 결론이 도출되는 것이다. 이들이 얼마나 행복한 삶을 살아가는지는 함부로 단언할 수 없지만, 지구 적합도를 번식도로 국한해서 이해한다면, 절지동물들이야말로 지구와 가장 궁합이 잘 맞는 동물들이라는 결론도 무리는 아닐 것이다.

절지동물들에 우리가 새삼 스포트라이트를 비추어야 하는 이유는 물론 이것만은 아니다. 우선, 생물종수라는 새로운 기준을 들이밀어도, 절지동물들은 압도적 우위를 점유한다. 곤충, 거미와 스콜피온, 게의 생물종수를 모두 합치면 지금까지 밝혀진 지구의 전체 생물종수의 3/4을 훌쩍 넘어선다(물론 현재 밝혀지지 않은 생물종수도 많으므로 이를 감안해야 하겠지만, 그렇다 해도 이러한 대세가 뒤집힐 가능성은 높지 않아 보인다). 요점만 말하자면, 지구에서 가장 종수가 많고 총량이 많은 동물이 바로 절지동물이다. 가장 다양하며, 가장 번식력이 활발한 동물. 만일 외계 생물이 지구를 방문한다면, 그들이 가장 주목할 동물은 아마도 인간과 절지동물들일 것이다.

하지만 절지동물 중에서도 그들은 곤충을 각별히 살펴볼 것이다. 지구의 모든 곤충을 합치면 70억 인류를 모두 합친 무게보다 약 300배가량 더 무겁다고 하니, 도대체 얼마나 많은 곤충이 살고 있단 말인지, 이 사실의 수치 앞에서 우리는 혀를 절레절레 내두르게 된다. 동물과 식물과 사랑에 빠져 동식물 연구를 종신사(終身事)로 알고 살았던 프랑스 사람 장앙리 파브르(Jean-Henri Fabre)가 동물 가운데에서도 유독 곤충에 관심을 쏟았던 것도 이러한 점과 얼마간은 연관이 있을 것이다.

2

무엇이, 어떤 특성이 절지동물을, 특히 곤충들을 지구상에 그토록 번성하게 했던 걸까? 절지동물, 곤충의 강점은 무엇일까? 이 퍼즐을 풀어내는 한 가지 해답의 프레임은 진사회성(eusociality)과 초유기체(superorganism)라는 프레임이다. 진사회성이란 '진짜 사회성' 또는 '사회성에 진정으로 능함'이라는 뜻으로 사회생물학자들이 고안한 단어이자 개념이다. 사회적 분업 활동이 있고, 여러 세대가 같은 서식지에서 살며, 후손을 공동 양육하는 성질을 보인다면, 진사회성을 보이는 동물로 간주된다. 초유기체란 낱 유기체 단위들이 집합을 이룬 상태

로 일종의 날 유기체적인 현상을 보이는 경우를 지칭하기 위한 개념이다. 어느 인간 개체, 이 글을 읽고 있는 당신이나 또는 나는 각각의 독립 생명체, 날 생명체라고 볼 수 있는 날 세포들이 30조 개나 집합된 상태의 유기체이지만, 그럼에도 일종의 또 다른 날 유기체의 성격을 지닌 채 물질대사 활동을 하므로, 일종의 초유기체라 부름 직하다. 한편, 어느 국가 사회나 지역 사회공동체의 경우도, 심대한 위기에 봉착했을 때 각각의 독립 개체들인 인간 개체들이 집합체를 이루어 공동의 대응을 함으로써 거시적 시각으로 보면 마치 하나의 유기체처럼 활동한다는 점에서, 초유기체라고 할 수 있다. 예컨대 한날한시에 투표를 하려 줄을 선 모습이나 군대 열병식에 참여한 수십 만 군인의 풍경을 공중에서 촬영한다면 어떨까. 올림픽 개막식 때의 매스 게임을 연상해도 좋다. 이런 풍경들에서 개인은 전체라는 하나의 초유기체를 만들어내는 한 조각일 뿐이다. 진사회성을 보이는 생물일 경우, 이들이 초유기체를 형성할 가능성 또한 높아지는데, 대표적으로는 인간, 침팬지 그리고 일부 곤충들이 그러하다.

그런데 사회생물학에서 인류는 절지동물과는 달리, 조건부 초유기체(facultative super-organism)로 분류된다. 여기서 '조건부(facultative)'란 주어진 환경에 따라 행동이나 대사 활동을 바꾸어 살아가는 능력을 지칭한다.[1] 즉 인류라는 동물은 평소에는 각자가 개별자의 이익을 위해서 살아가지만, 주어진 환경이 특수 환경으로, 예를 들어 전쟁이나 대규모 기후재난 상태 같은 위기 환경으로 변모하면, 그 개별자들이 어느 순간 초유기체를 이루어 활동한다는 것이다. 인류 외에도, 포유동물 중에는 침팬지, 하이에나, 들개, 늑대 등 조건부 초유기체의 성격을 지니는 동물들이 더 있다.[2] 늑대의 진화종인 개와 함께 인류가 수만 년을 동거동락해올 수 있었던 데에도 삶을 경영하는 방식이 서로 비슷했던 곡절도 작용했을 것이다.

한편, 개미, 흰개미, 꿀벌, 새우 같은 절지동물은 모두 진사회성을 보이는, 절대 초유기체(obligate superorganism)라고 기술된다.[3] 즉 이들은 주어진 환경과 무관하게 언제나 초유기체를 형성하며 함께 무리지어 생존하는 특성을 보인다.

먼저 개미부터 톺아보기로 하자. 진사회성 동물로 가장 널리 이야기되고 있고 또 이야기되어야 하는 동물이 바로 이 동물이다. 사실 개미군집은 절대적 초유기체라는 점에서, 개미라고 부르기보다는 개미군집이라고 지칭하는 편이 옳을 것이다(세균을 복수형 박테리아라고 부르고 단수형 박테리움이라고 부르지 않는 것처럼). 개미군집은 인류와는 달리, 개체들의 생식

1 정연보, 『초유기체 인간』, 김영사, 2017, 32쪽.
2 정연보, 같은 책, 34쪽.
3 정연보, 같은 책, 31~32쪽.

과 번식을 허용하지 않는다. 생식과 번식만을 전담하는 생식체(여왕개미)가 마치 개미군집이라는 하나의 동물의 생식기처럼 별도로 존재하는 까닭이다. 일개미들은 자기 개체의 재생산에 관여하지 않는다는 데 동의하며 평생 일만 죽도록 하다가 결국 죽음에 이르는데, 예컨대동물 개체의 체세포 같은 활동을 하는 셈이다. 일개미들은 후손을 포기할 뿐만 아니라 일에종사한 만큼 적은 기간 생존하므로, 이것은 곧 자기복제라는 본능의 희생 더하기 수명의 희생이라고 할 것이다. 개미군집의 진화사상의 승리의 배후에는 이처럼 일개미들의 희생, 그리고 군집을 이루는 낱 개미들의 효과적인 사회적 분업과 협동이라는 현상 또는 사정이 단단히자리 잡고 있다.

일개미들이 담당하는 사회적 노동은 한 가지가 아니다. 우선 먹이를 찾아나서는 활동이 있는데, 이 업무는 모험가들, 개척자들이 담당한다. 그리고 찾은 먹이의 위치를 소통하는활동과 먹이를 함께 운송하는 활동. 연락 팀, 운송 팀이 이 업무에 개입한다. 공동서식지를 건축하고 관리하는 활동도 있다. 마을 건축 팀 또는 도시 건축 팀, 마을과 도시를 쾌적하게 관리하는 환경관리 팀이다. 아프리카 대륙에 사는, 둔덕 만드는 흰개미, 아메리카 대륙에 사는 잎꾼개미는 특히 이 부분에서 유능한데, 이들의 서식지는 에어컨디셔닝이 될 뿐만 아니라 공기정화와 순환 시스템도 최적의 상태로 작동한다고 한다.[4] 또한 적이나 경쟁 집단에 맞서 전투하는 업무, 서식지를 감시하고 보호하는 업무가 각기 다른 팀들에게 배정된다. 병정 개미, 안전 요원 개미들이 그처럼 제각각 업무를 수행한다.

남미에서부터 미국 남부 지역에 이르는 광활한 땅에 서식하는 잎꾼개미군집은 우리의시선을 가로채기에 넉넉한데, 인류를 제외하면 가장 사회성이 발달한 동물이 바로 이들이기때문이다. 이들은 총 약 41종으로 추정되고 있는데, 인류 외에, 지구에서 농사를 짓고 도시를 만드는 유일한 동물이기도 하다. 이들의 사회적 분업은 정교, 치밀하기 이를 데 없다. 잎과꽃, 가지들의 부분을 잘라서 수송하는 이들이 있는가 하면, 이것을 씹은 뒤, 자신들의 배설물과 함께 섞어 비료를 생산하는 비료 생산팀이 있고, 이 비료를 활용해 버섯을 생산하는 농부팀, 생산된 버섯을 공동체에 옮겨 나누는 분배 팀이 따로 있다. 이 모든 과정을 안전하게 지키는 경비 팀 역시 별도로 존재한다. 놀라운 것은, 이러한 사회적 공동 생산 활동이 매우 정교한분업-작업조 시스템으로 진행된다는 것이다.[5]

4 Edward O. Wilson, *The Social Conquest of Earth*, Liveright Publishing Corporation, 2012, p. 110.

5 Edward O. Wilson, ibid, p. 112; 박재용, 모든 진화는 공진화다, MID, 2017, 184쪽.

개미, 흰개미 외에 꿀벌과 말벌도 진사회성을 보이는 곤충에 속한다. 이들은 약 2만 종으로 추정되며, 그렇다는 건 곧 이들이 전체 곤충 생물종(약 100만 종)의 겨우 2퍼센트를 차지함을 뜻한다. 종수는 상대적으로 적지만, 기이하게도 가장 높은 번식력(가장 많은 수와 양)을 자랑하는 게 바로 이들이다. 지상 동물계의 권력자는 다름 아닌 진사회성 곤충들인 셈이다. 또한 이들 진사회성 곤충들의 강력한 번성은 종과 개체의 번성에 진사회성이 얼마나 막중한 요소인지를 새삼 우리에게 알려준다.

진사회성이라는 면에서 보면, 자연사는 약 1억 2천만 년을 기점으로 둘로 갈라진다. 즉 약 41억 년 전(이 시점에 관해선 학자들 사이에 이견이 있다) 최초의 박테리아가 탄생한 이래 지구자연은 진사회성이 출현하기까지 약 40억 년을 더 기다려야 했다. 그리고 약 1억 2천만 년 전, 말벌에서 진화한 개미와 흰개미들이 지구자연에 진사회성이라는 성질을 최초로 드러내기 시작한다. 세월이 흘러 약 300만 년 전, 진사회성을 보이는 또 다른 집단이 지구에 자신의 모습을 드러냈는데, 다름 아닌 인류의 조상이었다.[6]

3

진사회성, 사회적 협동 본능의 진화야말로 생물의 지구 적합도를 키운 핵심 요소라고 볼 수도 있지만, 이것 말고도 살펴봐야 할 요소가 또 있다. 다름 아닌 '공생(共生)'이라고 불리는 진화력이다. 어찌 보면, 진사회성이라는 것도 동물군체 내 각 개체 간 공생 활동의 면모라고 할 수 있지만, 동물 개체 내부에서 발견되는 공생 활동, 특정 동물 집단과 타 생물 집단 간 공생 활동에도 우리는 주목해봐야 한다. 이 두 가지 양태의 공생 활동 또한 어느 생물의 지구 적합도 향상과 밀접한 연관이 있기 때문이다.

절지동물의 사례로 되돌아가보면, 흰개미의 사례가 대표적인 사례로 꼽히곤 한다. 흰개미들은 내장에 공생 미생물들을 다량 함유하고 있는데, 이것은 흰개미들의 먹이와 밀접한 연관이 있다. 이 공생 미생물들이 내장에서 흰개미들이 먹는 나무의 셀룰로스(또는 리그닌)를 분해해주기 때문이다. 재미있는 건, 흰개미들이 자신들이 필요로 하는 공생 미생물들을 다른 흰개미들의 배설물을 섭취함으로써 얻는다는 것이다.[7] 하지만 자신과 같은 생물종의 똥을 먹

6 Edward, O Wilson, ibid, p. 114.

7 린 마굴리스, 도리언 세이건, 『마이크로코스모스』, 홍욱희 옮김, 김영사, 2011, 195쪽; Edward, O Wilson, ibid, p. 120.

는다고 놀랄 이유는 없다. 우리 인간 역시 FMT(분변 미생물상 이식법)라는 치료 방법으로 건강한 미생물상을 보이는 다른 인간의 똥을 먹기도 하니까.[8]

미생물과의 공생의 관점에서 보면, 잎꾼개미들의 버섯 농사는 다시금 주목할 필요가 있다. 잎꾼개미들 중 농사에 관계하는 이들은 잎을 썩히고, 자신의 배설물을 거기에 섞어서 버섯 농사에 필요한 퇴비를 만들고 이 퇴비의 층에 어린 버섯을 심는다. 하지만 이것이 농사의 전부는 아니다. 퇴비에서 질산염 성분의 양분을 충분히 얻지 못한 어린 버섯(버섯의 포자는 여왕개미가 관리한다)은 질소고정 박테리아와 공생 관계를 형성하며 자신을 키워간다. 버섯은 당을 박테리아들에게, 박테리아는 질산염을 버섯에게 제공하며 상리공생 관계를 만들어내는 것이다. 잎꾼개미들이 이 질소고정 박테리아를 인지할 수 있는지는 모르지만, 이들은 분명 퇴비를 만들어냄으로써 버섯을 숙성시키고, 그럼으로써 자연스럽게 이들 박테리아도 함께 키워내고 있는 것이다. 이것에 더해, 잎꾼개미들은 버섯을 기생 박테리아로부터 보호하는 박테리아(방선균 종류 등) 역시 관리한다.[9] 아는지 모르는지 모르지만, 잎꾼개미들은 이처럼 농사에 필요한 질소고정 박테리아 집단, 버섯의 보호에 필요한 대항군 박테리아 집단과 공생 관계를 구축하며 버섯 농사를 짓는다. 이처럼 미생물과의 효과적인 체내외 공생은 개미와 흰개미들의 지구(자연) 적합도 증진에 필수 요소였음이 확실하다.

잎꾼개미들만 공생에 능한 것이 아니다. 개미들은 일반적으로 다른 생물들과의 공생에, 협상과 계약에 능하다. 이것을 잘 보여주는 사례는 개미들이 매미목 곤충, 진딧물 같은 곤충들과 맺는 협력 관계일 것이다. 개미들은 일종의 독을 품고 다니며 필요할 때 공격을 개시하는데, 공포스러운 점은 이들이 협동과 연대에 능한 이들이라는 점이다. 이들의 이러한 강력한 힘은 곤충들의 세계에는 이미 잘 알려져 있다. 그렇다면 개미와 생존력이 약한 곤충들과의 계약은 필연적 결과물이다. 뿔매미, 깍지벌레, 부전나비 애벌레 등 매미목의 곤충들, 그리고 진딧물 같은 곤충들은 개미들과 계약을 맺고 개미들에게 당분을 상납한다. 왜냐면 이들은 식물로부터 양분을 얻는데, 개체 유지에 쓴 뒤에도 양분이 남아돌기 때문이다. 이들은 이 당분 방울을 배설물로 배출하여 개미들에게 상납한다. 자신들이 직접 찾아야 하는 당분을 이들이 알아서 갖다 바치니, 개미들은 노동 전체량을 절감할 수 있다. 더군다나 본질적으로는 식물로부터 나온 이 당분을 섭취함으로써, 개미들은 식물을 직접 소화시켜야 하는 부담으로부터도 면제될 수 있다. 식물의 리그닌을 직접 분해하려면, 소화 방식의 변형, 박테리아와의 공생 등

8 장내 세균 질병이 심각한 환자일 경우, FMT가 권장되고 시행된다.

9 박재용, 『모든 진화는 공진화다』, MID, 2017, 185~186쪽.

다른 조치가 필요하지만, 다른 곤충이 상납하는 당분을 받아먹기만 하면, 그런 필요도 말끔히 사라진다. 개미에게도 나쁘지 않은 조건인 것이다. 거꾸로 당분을 상납받은 개미들은 이들 곤충들을 보호해줌으로써, 상납 활동을 촉진한다. 이러한 공생은 한층 더 진화하여, 어떤 녀석들은 당분 방울을 떨어뜨려 개미를 끌어들이지 않고, 숫제 개미가 접근할 때까지 기다려, 개미가 신호를 보낼 때에 맞추어 한꺼번에 당분 방울을 상납하기도 한다.[10]

개미, 꿀벌, 말벌 등 진사회성 동물의 번성의 배경에는 속씨식물과의 공생, 공진화라는 중대한 역사도 있다. 약 1억 3천만 년 전부터 시작되어 1억 년 전에 절정에 이르는 속씨식물의 지구 내 약진은, 겉씨식물이 군집을 이룬 숲보다 훨씬 구조가 더 복잡하고 물질이 풍요로운 새로운 숲 환경을 조성하게 된다. 속씨식물들이 뿌리를 내린 토양 생태계 내, 그리고 떨어진 잎들의 층은 적절한 온도와 습도로 개미 같은 곤충들이 살기에 훨씬 더 풍요로운(즉 집 짓고 살기 좋고 먹잇감이 풍부한) 서식 환경이 되어주었다.[11]

아울러 속씨식물은 꽃과 꽃가루(화분)이라는 새로운 생물 구조물을 만들어냄으로써 꽃가루와 꽃의 수액에서 양분을 취하려는 꿀벌, 말벌, 나비, 딱정벌레 등 날개 달린 곤충들을 유혹하기에 이르는데, 이로써 이들과 공동 번영해가는 길을 걷기 시작한다. 처음엔 일부가 속씨식물로 진화하면서 꽃이라는 기관을 실험하지만, 여기에 반응하는 곤충의 수가 점차 증대하게 되면서 속씨식물은 점점 더 쉽게 번식하게 되었을 것이다. 반대로, 속씨식물들의 번성은 곧 화분 매개 곤충들 전체의 절대 영양원의 증가를 뜻했고, 화분 매개 곤충들의 종수와 개체수 역시 자연스럽게 증가했음이 분명하다. 그리고 바로 이 사태가 이번에는 속씨식물의 번성을 촉진했다. 이처럼 곤충의 폭발적 증가는 속씨식물의 폭발적 증가와 함께 한 공동 번영의 역사였고, 달리 말하면, 곤충의 진화사적 성공의 배경에는 속씨식물과의 공생적 진화, 동시(공시) 진화, 즉 공진화(共進化)가 있었던 것이다.

한편, 속씨식물들과 화분 매개 곤충들은 시간적, 공간적 차이라는 변수에 따라 다양한 종 분화 현상을 보이며 공진화하게 된다. 경쟁력이 약한 속씨식물은 번식 경쟁력을 확보하기 위해서 꽃을 피우는 시기를 경쟁 상대보다 앞당겼다(매화, 동백, 군자란, 복수초, 산수유, 생강나무 등이다). 그러자 그들에 맞추어 상대적으로 일찍 겨울잠에서 깨어나거나 상대적으로 일찍 성충으로 변모하는 곤충들이 등장하기 시작했다. 꽃을 피우는 시점의 변화가 곤충의 종 분화를 촉진한 것이다. 반대로 새로 등장한 곤충이 번성할수록, 꽃을 일찍 피우는 속씨식물들 역

10 Edward. O Wilson, ibid, pp. 125~128; 박재용, 앞의 책, 177~181쪽.
11 Edward. O Wilson, ibid, pp. 123~125.

시 번성하면서 더 쉽게 종 분화를 이루어갔다.

한편 지역적 변이도 중대한 변수가 된다. 우연히 새로운 서식지에서 살게 된 속씨식물은 새로운 서식지에 살고 있어서 자신의 화분 매개를 주로 담당하게 된 곤충들의 입맛에 맞게 꽃의 형태를 바꾸어가는 작업을 하게 되고, 이러한 작업은 결국 새로운 종으로의 분화로 귀결된다. 자신의 기존 서식지에 새로 들어온 새 속씨식물에게서 양분을 얻기 시작한 곤충은, 꽃이 피는 시기와, 꽃의 형태와 양분의 성질이 그 전과는 다른 이 식물에 적응하는 과정에서, 짝짓기 시점을 바꾸게 되고, 이는 결국 성적 격리로 이어져, 새로운 종으로의 분화를 낳게 된다.[12]

요컨대 곤충 종의 다종화, 번성의 역사에는 속씨식물의 다종화, 번성에 대응한 역사가 중첩되어 있다. 이와 같은 자연의 섭리를 동물학자이자 생태학자인 야콥 폰 윅스킬(Jakob von Uexküll)은 이렇게 정리한 바 있다.

꽃이 꿀벌에 대해 만들어지지 않았다면
그리고 꿀벌이 꽃에 대해 만들어지지 않았다면
결코 저들은 화합하지 못할 것이다.[13]

4

진사회성, 공생은 곤충들이 번성한 이유를 설명해주는 중요한 요소들이지만, 다른 요소도 있을 것이다. 한 가지 요소는 대체로 이들의 체구가 작고 수명이 채 1년이 안 된다는 점이다. 생명력이 상대적으로 약하니, 최대한 많은 수의 자손을 낳으려고 하고, 그러다보니 자연 개체수가 증대했을 것이다.

또 하나 살펴볼 요소는 비행 능력이다. 물론 지상에 처음 절지동물들이 등장했을 때 비행 능력은 없었겠지만, 양서류 같은 새로운 포식자들을 피하는 과정에서 이들은 비행 능력을 발달시키게 된다. 또한 속씨식물의 등장으로 꽃에서 양분을 얻을 수 있게 되자, 비행 능력은 한층 더 발달되었을 것. 아마도 대체로는 포식자를 감당할 수 없었던 상대적 약자들의 비행

12 박재용, 앞의 책, 107~113쪽.
13 야콥 폰 윅스킬,『동물의 세계와 인간의 세계』, 정지은 옮김 , 도서출판 b, 2012, 219쪽.

능력이 더 발달했을 것이다. 개미, 흰개미 같은 강자들은(이들도 소수는 비행하긴 하지만) 굳이 비행할 이유가 없었을 것이다.

잠자리는 비행 능력이라는 점에서 주목할 만한 곤충이다. 잠자리는 데본기 때 번성하기 시작한 포식자로, 지구에 등장한 건 약 2억 5천만 년 전으로 추정되고 있다. 성충의 경우 하루에 500마리까지 잡아먹을 정도로(하루에 자기 몸집만큼은 먹는다) 엄청난 포식량과 공격성을 보인다. 그만큼 곤충 집단에 속하는 생물들의 수가 어마어마하게 많기도 하니, 잠자리는 생태계의 균형을 잡아주는 생태계 개체수 조정자라고 할 만하다.

초가을 무렵, 잠자리채를 들고 잠자리를 잡으려고 안간힘을 써본 적 있는가? 하지만 이들은 좀처럼 잡히지 않는다. 그도 그럴 것이 시속 64킬로미터의 속도로 비행하기 때문이다. 이것은 인간은 물론 날치, 돌고래보다도 빠르고, 타조만큼 빠른 속도이다. 물론 송골매나 치타, 돛새치보다는 느리지만, 적어도 곤충의 세계에서는 제1의 비행 속도이니 작고 느린 다른 곤충들이 잠자리를 이겨낼 재간이 없는 것이다.[14]

또한 잠자리는 뒤로 날 수도 있고, 제자리에 떠서 가만 있을 수도 있는 등, 역동적인 비행 능력을 보유한 진정한 비행자이기도 하다.

한편, 곤충으로 잘못 오인되기도 하는 거미는 잠자리만큼 독특한 성질을 보이는 포식자 절지동물이라는 점에서 언급할 만하다. 곤충과는 다른 거미의 가장 큰 외형적 특징은 몸이 두 부분으로 나뉘고(곤충은 세 부분), 다리가 머리가슴 부위에 각기 4개씩 총 8개 나 있다는 것이다(곤충은 가슴 부위에만 각기 3개씩, 총 6개). 또한 거미는 대부분 독을 지니고 있고, 거미줄을 뽑아낼 수 있다는 점, 눈의 개수가 곤충들보다 더 많다는 점(거미의 눈은 대부분 총 4쌍으로 8개다)에서 차별성을 띤다.

거미는 알이 나오면 그것을 거미줄로 칭칭 감아 보호하는데, 원래 거미줄의 용도는 이것이었다고 한다. 실을 뽑아내는 기관인 방적돌기가 처음에는 등에 나 있었지만, 나중에는 배의 끝 쪽에 나게 된다.[15] 사냥용으로 거미줄을 사용하기 시작한 것은, 나는 곤충들의 수가 증가하고, 곤충들의 비행시간이 증대했기 때문일 것이다. 거미는 작은 곤충들이 한번 걸려들면 빠져나갈 수 없는 견고함을 거미줄에 구축하기 위해 '방사형' 실을 짜낸다. 그리고 거미줄이라는 식탁을 만들어낸다. 이 거미줄은 너무나도 섬세하게 구성되어 있어서, 더군다나 거미줄 속

14 속도 비교에 대해서는 Steve Jenkins, *Animals by the Numbers*, Houghton Mifflin Harcourt, 2016, p. 16.

15 박재용, 같은 책, 235쪽, 239쪽.

의 틈은 파리의 신체가 빠져나갈 수 없는 크기로 조정되어 있어서, 시각 기관이 발달하지 못한 파리들은 이것을 식별하지 못하고 걸려든다. 어느 파리 개체가 아닌 파리라는 생물종의 형체의 원형을 거미는 자신의 의식 속에서 실제의 파리가 거미줄에 오기 이전에 그릴 수 있는 것이다.[16]

어떤 녀석이 여기에 걸려든다면, 거미는 우선 놓아둔다. 힘이 빠지길 기다리는 것이다. 허기진 경우라면 다르다. 바로 달려들어 독침을 놓을 것이다. 그다음 단계는, 무력한 상태의 상대의 몸에 소화액을 주입하는 일이다. 거미의 소화액이 내는 효과는 상상만 해도 무시무시하다. 상대방의 체내를 녹여버리기 때문이다. 마지막 단계는 녹아서 죽의 상태가 되어버린 상대의 육체-물질을 빨아먹는 것이다.

5

절지동물계, 특히 곤충의 승리라는 놀라운 역사를 추적하면서 우리에게 자연스럽게 드러나는 한 가지 중대한 자연사적 진리는, 이들이 서로에 '대한', 또는 상대방에 '대한' 행동을 선택하고 나아가 그 행동을 양식화함으로써 자신들의 생존 능력을 증진시켰다는 점이다. 상대방과 대응하는 과정에서 주체의 행동이 조정되는 현상을 야콥 폰 윅스킬은 '대위법'이라는 용어로 기술했다. 생명체의 진화와 발달 과정에는 대위법이 모티프로서 작용한다는 것이다. 흰개미는 장내미생물에 대하여, 개미는 진딧물이나 매미목 곤충들에 대하여, 이들에 대응하는 과정에서 행동을 조정한다. 벌들과 나비들과 딱정벌레들은 특정한 속씨식물에 대하여, 이들에 대응하는 과정에서 행동을 조정하고, 그 조정된 행동은 그 행동에 적합한 형질을 후손에 더 많이 전수하게 되어 이는 결국 종분화라는 결과로 이어진다. 날지 못했던 곤충들은 양서류의 등장에 대응하며 차츰차츰 날기 시작했을 것이며, 잠자리는 피식자들과 대응하는 과정에서 비행속도와 비행양태에서 진보를 이루었을 것이고, 거미의 거미줄은 파리와 만나는 과정에서 파리에 대응하여 구축된다. 각각의 행동 선택, 진화와 발달에 모티브로서 작용하는 이러한 대위법이 자연사라는 음악의 기본 악법이라는 것이 윅스킬의 생각이다.

대위법은 대위법에 관계하는 어떤 생물들의 삶의 외부에 있지 않으며, 어느 생물의 개체 발달이 어느 정도 진행된 이후에 작용하는 것이 아니다. 대위법은 개체의 신체에 늘 작용

16 야콥 폰 윅스킬, 앞의 책, 170~171쪽.

하며, 신체는 대위법에 따라 자연의 음악계에 울려퍼지고 있는 선율의 일시적 흐름일 뿐이다. "주체는…… 관계의 산물"[17]이며 "대위법들은 심지어 물질 자체보다 중요"[18]한 것이다. 달리 말해 관계가 주체보다, 대위법이 물질보다 우선한다.

17 Donna Haraway, *Manifestly Haraway*, University of Minnesota Press, 2016, p. 99.
18 야콥 폰 윅스퀼, 앞의 책, 222쪽.

3부

지능의 존재들

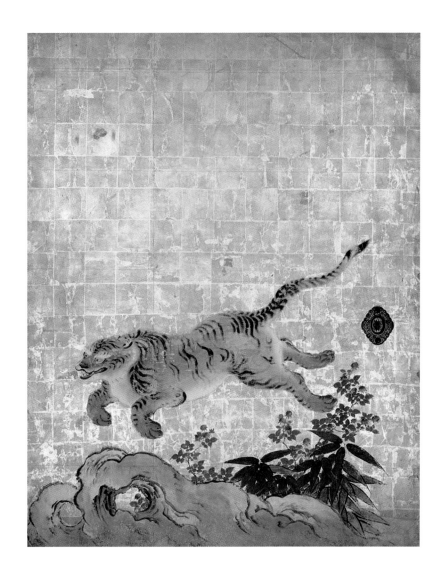

일본 작가들이 그린 범 그림은 대단히 많다. 그러나 그 그림은 일종의 상상화였다. 일본에는 범이 서식하지 않기 때문이다. 제법 사실적인 필치를 보이는 가츠 교쿠슈(Katsu Gyokushu)의 호도(虎圖)나 후루이치 긴가(Furuichi Kinga, 1805~1880)의 호도도 자세히 보면, 현실에는 없는 범을 그린 그림에 불과하다. 그런데 도쿠가와 막부가 고용한 막부 최초의 공식 화가 가노 단유(狩野 探幽, Kano Tan'yū, 1602~1674)가 그린 이 그림은 아예 날고 있는 범을 우리에게 보여준다. 날고 있는 것이 아니라 뛰고 있는 걸까? 점프력이든 비행력이든, 대단한 능력자임에는 틀림이 없다. 그러니까 이 그림은 한편의 동화(어린이 그림)다. 달리 말해, 호환을 겪어보지 못한 어느 나라의 순진하고 발랄한 상상력이다.

〈대나무 숲 속의 호랑이〉, 가노 단유, 17세기.

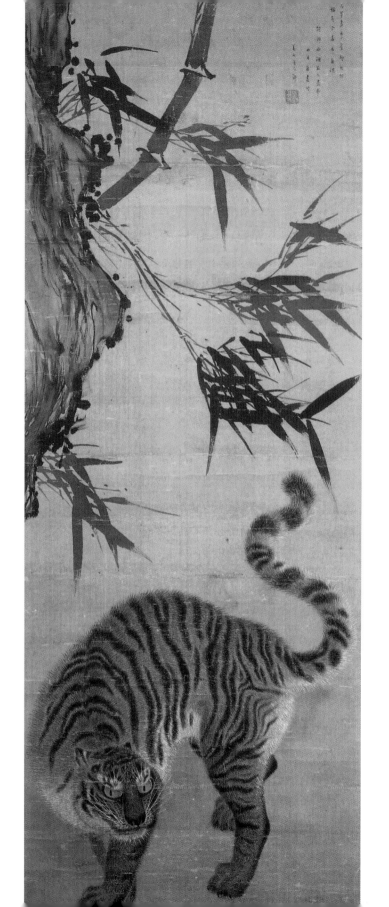

96

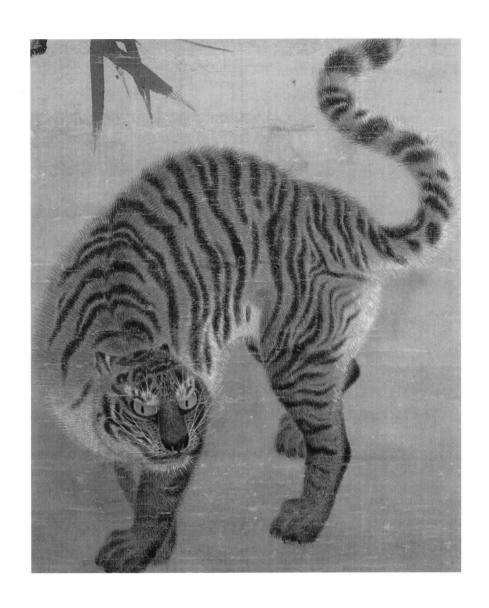

김홍도가 호(虎)를, 임희지가 죽(竹)을 그린 공동작품이다. 김홍도는 중국의 화얀, 일본의 오하라 고손, 인도의 우스타드 만수르, 캐나다의 로버트 베이트먼, 미국의 존 제임스 오듀본 같은 동물화가들에 필적할 만한 조선의 화성(畫聖)이다. 이 그림에서도 김홍도는 범을 친견한 이만이 그릴 수 있는 조선의 범(고려범)을 적실히 묘사하며, 자신의 실력을 유감없이 드러내고 있다. 그런데 동물 그림에서 가장 중요한 눈의 처리에서, 작가는 사실주의라는 원칙을 과감히 버렸다. 이 눈은 진짜 범의 눈이 아니라 산군, 산신, 산령인 범의 눈이다. 잔혹한 맹수의 눈이 아니라 영특하고 슬기로운 고등동물의 눈이다.

〈죽하맹호도(竹下猛虎圖)〉, 김홍도·임희지, 18세기.

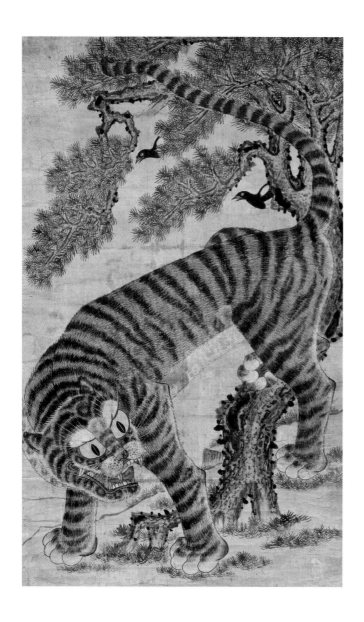

19세기에 그려진 민화 호작도에는 덩치만 좋지 실은 우스꽝스러운 범이 등장한다. 왜 이런 범을 그린 것일까? 호작도를 설명하는 한 가지 설명은 마을 수호신인 서낭신과 관련한 믿음을 꼽는다. 호작도의 범은 서낭신이고, 까치는 신탁을 전달하는 메신저라는 것이다. 아마도 처음에는 이런 서낭신 사상에 근거하여 호작도가 제작되었을 것이다. 조선 후기에 가면, 바보 같은 범, 그에 반해 똑 부러지며, 범에게 무언가 꾸짖는 듯한 까치가 민화 호작도에 등장하기 시작한다. 권세가를 비록 권력은 있지만 실은 우스꽝스러운 존재로 풍자한 것이다.

〈까치호랑이〉, 작자미상, 조선시대.

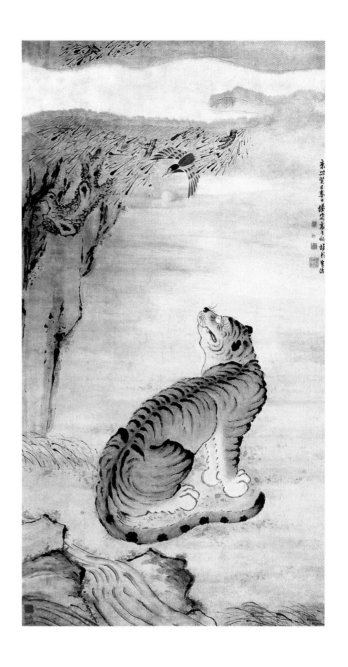

중국에서 그려진 호작도 중 한 점이다. 이 범은 측은해 보인다. 범은 곰
만큼이나 외로운 동물이다. 태어나 세 살 정도가 되면 독립생활을 하는
데, 죽을 때까지(야생에서의 수명은 약 15~20년이라고 한다) 홀로 살아
간다. 수컷은 독립을 하면, 자기만의 독자적인 영토를 찾아 이동한다.
그곳은 자기의 새끼를 낳아줄 암컷이 있는 곳이면서도, 암컷의 서식지
를 3~4개 이상은 거느리는 광역의 세력권이어야 한다. 밤에 주로 사냥
을 하는데, 사냥도 혼자서 한다.

〈호도(虎圖)〉, 가오키페이, 18세기.

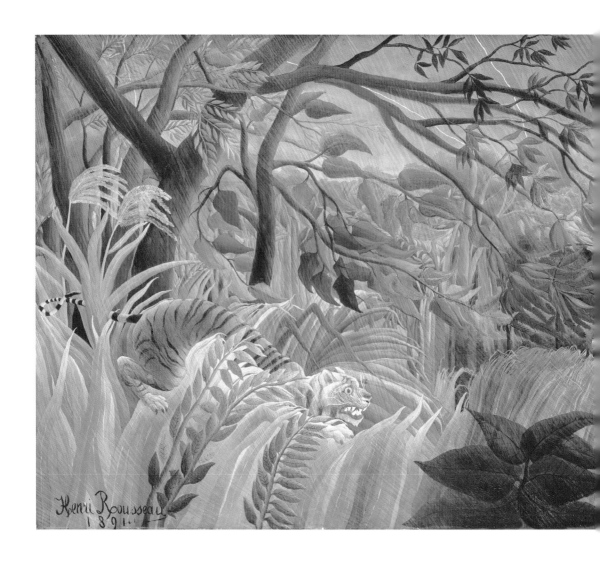

번개 치는 정글, 범 한 마리가 어디론가 질주하고 있다. 허둥지둥, 급히
쫓기듯 가는 모양이 멸종 위기에 처한 범의 사정을 상징적으로 그린 것
만 같다. 19세기 말까지만 해도, 5만 마리 이상의 범이 생존하고 있었다
고 한다. 20세기 초반 어느 해 인도에서는 2천 200명이 범과 다른 야생
동물의 희생양이 되었다고 하니 100여 년 전까지만 해도 범은 인간을
위협하던 종이었다. 그러나 20세기 들어 3개의 아종이 멸종했고, 총 개
체수가 6천 마리 수준으로 급감했다. 한국에서는 1924년 뒤로는 서식
증거가 없어진다. 인간이 야기한 서식지 파괴 · 파편화, 밀렵이 주 원인
이었다.

〈열대 폭풍우 속의 호랑이〉, 앙리 루소, 1891. 100

범이 구대륙의 1인자(최상위 포식자)라면, 재규어는 신대륙의 1인자다. 멕시코, 미국 남부, 그리고 중남미에 서식한다. 재규어라는 말은 투피어 족의 말로 '진짜 야수'를 뜻한다고 한다. 지구 면적의 겨우 6퍼센트만을 차지하는 아마존 유역의 열대우림에 서식하는 생물종이 지구 전체 생물종의 절반에 이르는데, 이 '절반의 지구'의 절대강자가 바로 이분이시다. 하지만, 제2차 세계대전 후부터 1970년대 초반까지 털가죽의 인기로 종수가 크게 감소했다. 현재 재규어 사냥과 판매는 이들이 서식하는 국가 대부분에서 금지되어 있다.

〈재규어에게 습격당한 흑인〉, 앙리 루소, 1910.

링스는 크게 네 종을 아우르는데, 유라시안 링스(스라소니), 캐나다 링스, 이베리아 링스, 밥캣이 그것이다. 그림은 존 제임스 오듀본의 아들이자 자연화가인 존 우드하우스 오듀본(John Woodhouse Audubon, 1812~1862)이 그린 캐나다 링스다. 이 동물은 행동거지나 습성, 형태 모두에서 '작은 범'이라고 할 만하다. 언제나 홀로 다니며, 주로 밤에 사냥하는 한편, 자기보다 덩치가 큰 초식동물들을 쉽게 잡아먹을 뿐만 아니라 먹는 종수도 매우 다양하다. 개체수 감소 문제가 심각하여, 1990년대부터 이 동물을 보호하는 운동이 (유럽과 다른 곳에서) 진행되어오고 있다.

〈캐나다 링스〉, 존 우드하우스 오듀본, 1845.

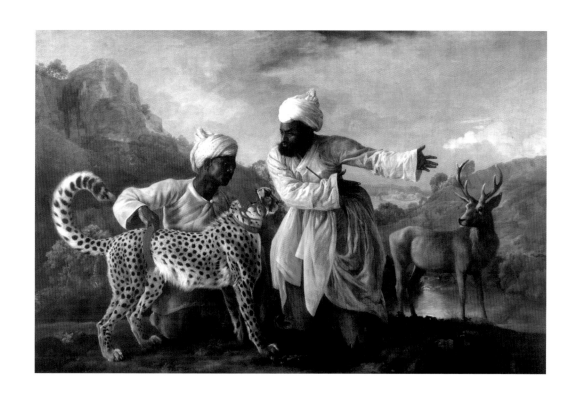

영국 화가 조지 스터브스(George Stubbs, 1724~1806)의 작품. 치타는 스피드의 왕이다. 인간보다 약 3배 빠른 속력인 103kph로 달릴 수 있다. 포유동물이라는 한계 내에서(날개도 없고, 지느러미도 없다!) 치타의 속력은 단연 으뜸인데, 이는 튼실한 허파 덕분이라고 한다. 인도, 중동, 아프리카에 주로 서식한다. '치타'라는 단어는 힌디어로 '얼룩 있는 것'이라는 단어(chiitaa)에서 왔다고 한다. 과거 왕조체제에서 치타는 황실의 사냥 도구였다. 일례로 쿠빌라이 칸은 사냥을 위해서 1천 마리가 넘는 치타를 황실에서 키웠다.

〈인도인 하인 두 명과 사슴과 함께 있는 치타〉, 조지 스터브스, 1765.

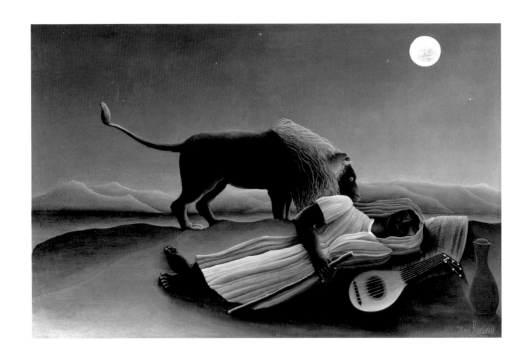

범은 유럽인들에게는, 판다만큼이나 이질적인 동물이었다. 범의 서식지가 주로 중동의 오른쪽, 아시아이기 때문이다. 그리하여 이들의 인식 체계에서, 가장 강인한 야생동물(야수)은 사자였다. 사자의 유별난 특징은 하루의 대부분을 빈둥빈둥 놀면서, 쉬면서 보낸다는 것이다. 사냥과 식사에 할애되는 시간은 매우 적다. 작가 앙리 루소(Henri Rousseau, ?~1910)는 이 그림에서 무엇을 그리고 있나? 잠, 음악, 술병, 지팡이, 사막은 여행을 상징하는 듯하다. 그리고 한량-야수 숫사자가 이 유목자-여성의 체취를 맡고 있다. 보름달은, 무언가 일이 벌어질 것만 같다고 암시해준다.

〈잠자는 집시 여인〉, 앙리 루소, 1897.

식육 목 개 과에 속하는 이 동물의 특징은 수명이 매우 짧다는 것. 고작 3년에 불과하다. 지상에는 짧게 머물러도, 가정은 매우 화목한 것이 여우들이다. 붉은 여우의 경우, 4~6마리를 한 번에 낳는데, 이 작품은 붉은 여우의 생태를 제대로 포착했다. 이 화가의 한 가지 관심은 야생의 정확한 재현이었기 때문이다. 동물의 시체를 뜯어 먹으며 우리를 바라보고 있는 저 어미 붉은 여우의 시선이 우리를 이 작품에 붙들어놓는다. 삶에는 죽음이 맞물려 있다는, 그 범상하면서도 신성한 진리를 이 여우의 시선 그리고 흰 들꽃들의 합창음이 우리에게 전해주고 있다.

〈여우 가족〉, 브루노 릴리에포슈, 1886.

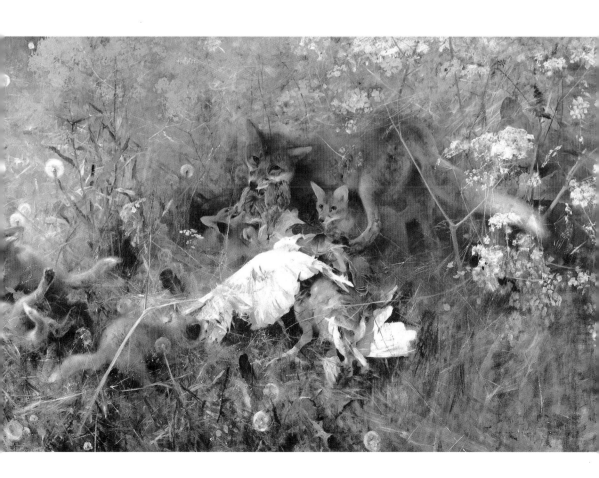

사자는 고양이 과의 돌연변이다. 이들만이 무리를 지어 살아가기 때문
이다. 갓 태어난 사자 새끼는 3~6마리의 형제들과 함께 자라며 사회성
을 키워간다. 그러나 수컷은 3년 정도가 지나면 무리에서 축출된다. 반
면 암컷은 가정 공동체에 남아 무리 동물의 삶을 지속한다. 축출된 어린
수컷 사자의 운명은 율리시스의 운명과도 같다. 홀로 실력을 키우며 때
가 오기를 기다린다. 때가 무르익으면, 수컷은 공동체로 귀환하여 늙은
수컷의 자리를 빼앗고 암컷 무리들을 넘겨받는다. 오스트리아국립도서
관을 지키고 있는 이 사자상은 고난의 역경을 디디고 한 무리의 대장이
된 숫사자의 위용을 보여주는 듯하다.

오스트리아국립도서관 앞 사자상.

늑대에 대한 우리 인간의 감정은 복합적이다. 친근감과 애정, 공포와 경외 그리고 증오의 감정을 한 번에 불러내는 동물이 바로 이 동물이다. 늑대의 일부 아종(subspecies)을 길들여 가축화하는 데 성공했던 인간에게, 늑대 종은 길들여지지 않는 동물, 즉 야생 동물의 상징이었다. 동시에 강인하며 공포스러운 포식자의 상징이 바로 늑대였다. 유라시아와 북미의 일부 유목민들에게 이 동물은 전사의 상징이었는가 하면, 많은 동화에서 이 동물은 위협적인 야수로 등장했다. 늑대는 식육목 개과 동물로, 총 38종의 아종이 있다고 보고된다. 존 우드하우스 오듀본(John Woodhouse Audubon, 1812~1862)의 작품이 잘 포착했듯, 후각이 발달해 냄새로 정보를 얻거나 주고받는다. 또한 무리생활과 협동에 능하다.

〈텍사스 붉은늑대〉, 제임스 우드하우스 오듀본, 1845.

곰은 외로운 동물이다. 포유동물의 경우 포식자일수록 개체수가 적고 무리생활을 하지 않는데, 곰도 그런 동물에 속한다. 새끼들도 자라면 모두 독립생활을 시작하기 때문에, 홀로 지내는 기간이 전체 생애의 큰 부분을 차지한다. 곰의 외로움은, 곰의 무거운 몸집 탓이기도 하다. 홀로 있는 시간, 곰의 몸은 자기 몸을 채운, 자기재생산을 하려는 체세포들의 명령에 따라 먹잇감을 찾아나서야만 한다. 누가 삶을 선택이라고 했던가!

〈북극곰〉, 요한 크리스티안 다니엘 폰 슈레버, 18세기.

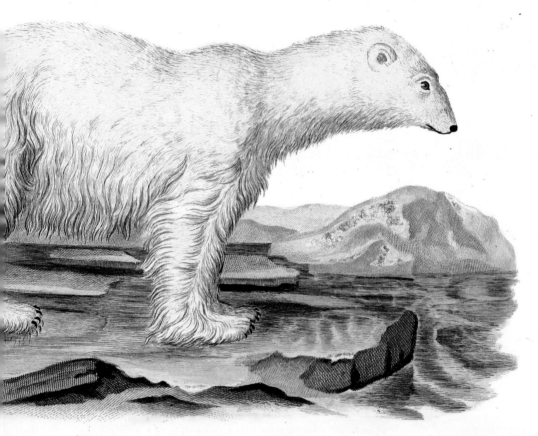

Vrſus maritimus. Linn.

geſt. v. J.C. Bock

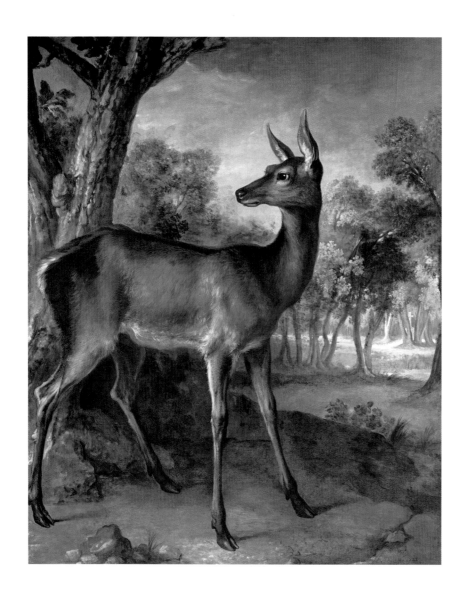

장 밥티스트 우드리(Jean-Baptiste Oudry, 1686~1755)의 이 그림은 유
럽 노루를 그린 듯하다. 노루의 종은 단 두 종으로, 유럽 노루와 시베리
아 노루가 그것이다. 노루와 사슴은 어떻게 다른 걸까? 사슴은 늦봄에
뿔이 빠져 여름 내내 새 뿔이 자라나 가을이 오면 짝짓기를 한다. 반면,
노루는 늦가을에 뿔이 빠져 겨우내 그리고 봄까지 새 뿔이 자라나 여름
에 짝짓기를 한다. 노루의 또 다른 특징은, 저녁 무렵 개 짖는 소리와 유
사한 짖는 소리를 낸다는 것. "새까만 눈에 하이얀 것이 가랑가랑"(백석,
『노루-함주시초(咸州詩抄) 2』) 하는, 백석의 노루는 아마도 조선 땅 북녘
에노 살던 시베리아 노루일 것이다. 지금은 어떨까? 제주도 한라산 자
락에 많이 서식하고 있다고 한다.

〈사슴〉, 장 밥티스트 우드리, 1729.

주세페 카스틸레오네(Giuseppe Castiglione, 1688~1766)는 18세기 이탈리아 사람이었다. 제수이트 교도이자 화가였는데, 중국 제수이트 교단의 제안에 응해 중국 황실에 가서 활동하게 된다. 그는 중국에서 청나라 황제를 셋이나 모시며 행복한 궁정 화가 생활을 하게 된다. 인류 미술사에 다시 보기 힘들 위대한 동서 하이브리드 화가가 탄생한 배경이다. 전면의 소나무 두 그루에서 우리는 장대한 용 두 마리를 친견하는 것만 같다. 물론 중국화풍이다. 하지만 군록의 배치, 채색의 선택은 유럽화풍을 따르고 있다. 숫사슴 한 마리와 암사슴들이 보이는데, 수컷이 저렇게 많이 거느리나 의아할 법 하지만, 숫사슴은 대체로 암사슴 10마리를 거느린다고 한다.

〈추림군록도(秋林群鹿圖)〉, 주세페 카스틸리오네, 18세기.

북송의 황실 화가였던 쿠이바이(崔白, Cui Bai, 1050~1080)가 그린 이 토끼는 산토끼다. 일상을 침범한 새들을 무념무상의 시선으로 바라보고 있는 포즈가, 판소리 〈수궁가〉(〈토끼와 자라〉는 이 이야기의 축약본)의 바다 속 용왕이 탐낼 만한 무언가를 지닌 듯, 영묘한 분위기를 지닌 토끼다. 산토끼(Hares)와 굴토끼(Rabbit)를 구분하기는 쉽다. 산토끼는 굴토끼에 비해 귀와 다리와 몸집이 훨씬 크고 길다. 게다가 산토끼는 무리지어 살지도 않는다. 토끼목이라고 분류할 정도로 토끼는 독자적인 동물이다. 약 80종이 보고되고 있다.

〈쌍희도(雙喜圖)〉, 쿠이바이, 1061.

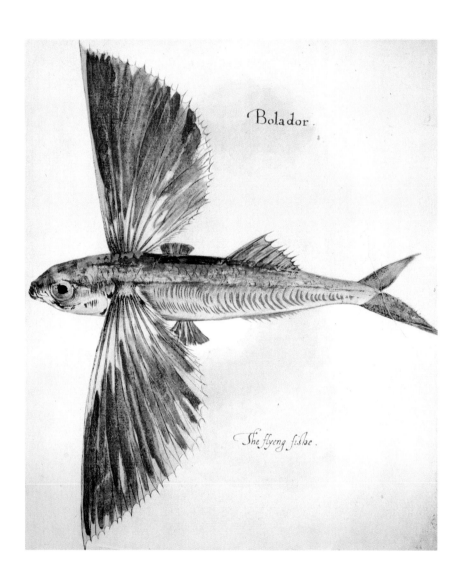

나는 물고기. 날치. 그러나 왜 나는 걸까? 포식자를 피해 쉽게 도망가기
위해서다. 이들은 약 1분 가까이 날 수 있는데, 보통 50미터를 날지만
수백 미터를 날기도 한다. 바다 생물종으로서는 매우 빠른 속력으로 이
동한다(56kph. 인간은 37kph, 돛새치는 109kph). 그러나 이들은 허공에
서조차 포식자를 피해야 한다. 날아오르는 날치를 기다리고 있는 새들
이 있기 때문이다. 존 화이트(John White, 1540~1593)는 16세기 영국
출신 화가이자 북비 내륙을 최초로 탐험한 탐험가이기도 했다. 16세기
는 유럽인들에게는 탐험과 발견의 세기였다.

〈날치〉, 존 화이트, 1585.

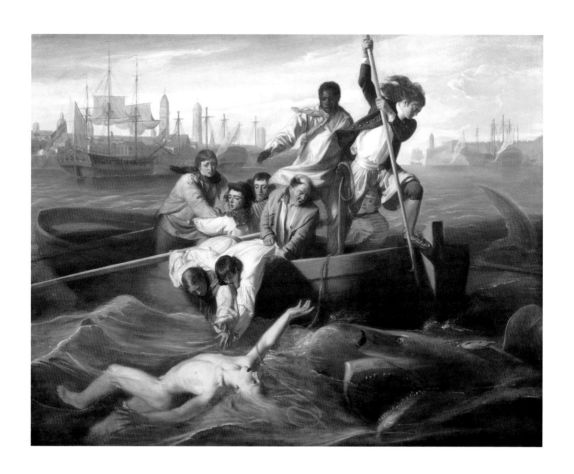

상어가 지구에 나타난 시점은 4억 년 전 이상으로 거슬러 올라간다. 겨우 수천만 년 전 바다로 기어들어온 고래에 비한다면 실로 오랜 세월 바다 동물들을 호령해온 바다의 터줏대감이 바로 상어다. 오래 살아왔기에 종수도 많고(500종이 훌쩍 넘는다!) 생김새도 천차만별. 17센티미터에서 12미터까지 길이도 다양하다. 상어는 무시무시한 포식성으로 유명하지만 고래상어 같은 이들은 플랑크톤과 작은 물고기들만 먹고 산다. 미국과 영국에서 활동했던 18~19세기 화가 존 싱글턴 코플리(John Singleton Copley, 1738~1815)의 작품이다.

〈왓슨과 상어〉, 존 싱글턴 코플리, 1778.

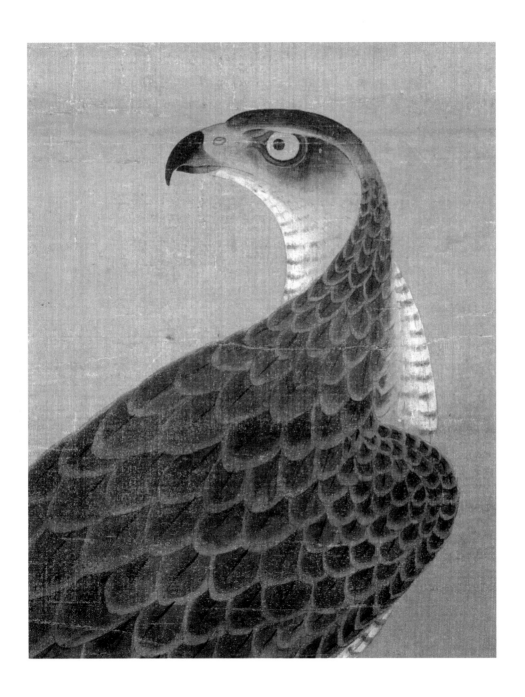

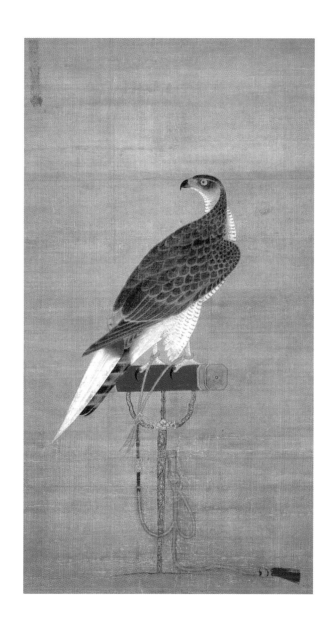

이암(李巖, 1499~?)은 세종대왕의 고손자로 왕족 화가였다. 조선의 동물화가라 하면 반드시 이암을 꼽아야 할 정도로 동물화에 능했는데, 이 작품에서도 여실히 실력을 쏟아냈다. 이암은 꿩 사냥에 동원되던 인간의 보조 사냥꾼인 매를 그렸다. 매목에는 250종이 넘는 매, 솔개, 독수리, 수리, 콘도르, 황조롱이가 포함되어 있다. 매는 매목, 매속, 매과에 속하는 동물로, 그 종수가 40종이 넘는다.

〈가응도(架鷹圖)〉, 이암, 16세기.

미국 조류학자 루이스 아가시즈 푸에르트(Louis Agassiz Fuertes, 1874~1927)는 매, 독수리 그림을 많이 남겼다. 아마도 이 동물들이 보이는 기상(氣像)에 매료되었기 때문일 것이다. 부레가 없어 계속 움직이며 살아야 하는 포식자인 상어에 비하면, 가만히 살펴만 봐도 되는, 여유만만한 포식자의 풍모가 이 화폭에 결빙되어 있다. 물론 그 여유에는 이유가 있다. 육상의 지배자인 범과 재규어가 지구의 일부만을 서식지로 삼는 반면, 공상의 지배자인 매는 바다, 극히 덥거나 추운 지방을 제외한 지구의 거의 전 지역을 서식지로 삼는데, 그만큼 기후 적응력이 뛰어나다. 또한 시력과 속력이 탁월해서 효율적인 살림살이가 가능하다.

〈참매〉, 루이스 아가시즈 푸에르트, 1926.

118

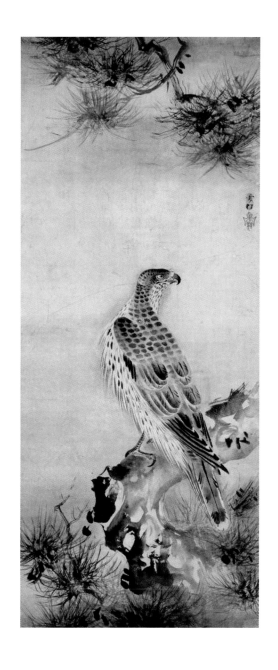

일본의 승려이자 화가 세손 슈케이(雪村, Sesson Shukei, 1504~1589)의
작품으로, 거칠고 황량한 환경에서도 살 수 있는 강고하고 강결한 존재
를 그렸다. 일본의 우표에 등장할 정도로 유명한 작품이다. 매 중에서도
송골매는 지구자연이 만든 동물 가운데 가장 빠른 동물이다. 바다에서
가장 빠른 돛새치보다 약 3배 정도 빨라서 시속 322킬로미터로 이동할
수 있다.

〈송응도(松鷹圖)〉, 세손 슈케이, 16세기.

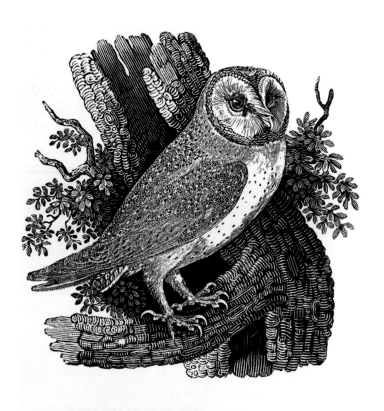

THE YELLOW OWL,

GILLIHOWLET, CHURCH, BARN, OR SCREECH OWL.

(*Strix flammea*, Linn.—*Chouette effraie*, Temm.)

영국의 자연사 저술가이자 판화가인 토머스 뷰익(Thomas Bewick, 1753~1858)의 작품이다. 토머스 뷰익은 『영국 새의 역사(A Hisotry of British Birds)』로 유명하다. 올빼미 과에는 약 200종의 동물이 속해 있는데, 소쩍새, 솔부엉이, 쇠부엉이, 수리부엉이도 포함된다. 귀에 솟은 깃으로 부엉이와 올빼미를 구분할 수는 없다. 솔부엉이와 쇠부엉이는 귀 깃이 없기 때문이다. 독립적인 생활을 하며, 야행성이다. 소리 없이 날 수 있고, 최대 270도의 앵글까지 시야를 확보할 수 있다. 뛰어난 청각, 매서운 발톱, 위장술은 이 동물의 조용한 밤 사냥을 돕는다. 유럽에서 이 동물이 지혜를 상징했다면, 근대 일본에서는 행운의 상징이어서 부적의 형태로 많이 쓰였다고 한다.

〈노란 올빼미〉, 토머스 뷰익, 1847.

지렁이는 알려진 종만 3천 100종이 넘을 정도로 다양하다. 흙만이 아니라 동굴, 강, 호수, 바다에서도 서식하고 있다. 크기도 다양한데, 큰 녀석은 3미터에 이르지만 작은 녀석은 겨우 2밀리미터밖에 되지 않는다. 생긴 것은 단순해도 입과 항문, 뇌와 생식기, 소화기관과 신경계, 혈관, 방광, 뇌하수체 등을 다 갖추고 있다. 지렁이는 토양의 숨통을 열어주고, 보수력(保水力)을 향상한다. 또한 지렁이가 먹고 배설한 물질, 즉 분해된 유기물은 그 자체가 인산염, 질소, 칼륨을 다량 함유하고 있고, 식물들이 바로 섭취할 수 있는 부엽토(humus)의 원천이기도 하다. 일러스트, 지형화, 상징화의 대가 요리스 호프나겔(Joris Hoefnagel, 1542~1601)의 일러스트 작품이다.

〈석류, 지렁이, 복숭아〉, 요리스 호프나겔, 16세기.

서로 만나야 하는 사이인 걸까. 왼편에 보이는 날고 있는 기러기들과 오른편의 땅에 있는 기러기들이 무언가 교신을 하고 있다. 협동에, 의사소통에 능한 기러기의 면모가 잘 포착되었다고 할까. 기러기의 특징은 협동심, 의좋음, 영리함이다. 기러기는 세계에 총 14종이 있다고 알려져 있는데, 모두 무리 지어 살며 여름과 겨울을 다른 곳에서 나는 철새들이나. 또한 맹금류 근처에 살며 맹금류의 파수꾼 역할을 하는 대신, 보호를 받는 녀석들도 있다.

〈들녘의 기러기들〉, 브루노 릴리에포슈, 1925.

오스트레일리아와 뉴질랜드는 격리된 섬들이었다. 섬 자체가 격리성을 가지지만, 이곳의 동식물들은 외부의 생물 영향으로부터 자유로운 채 섬 안에서 독자적인 진화 과정을 겪었다. 그래서 이곳에만 서식하게 된 동식물들이 많다. 캥거루, 코알라, 월러비, 오리너구리 같은 녀석들이 유명하지만, 쿠카부라도 같은 부류에 속한다(쿠카부라는 뉴기니에도 살지만). 쿠카부라는 물총새의 한 종으로, 오스트레일리아 동남해안 지역에서 주로 만날 수 있는 것은 '웃는 쿠카부라' 종이다(푸른 날개 쿠카부라는 북부에 산다). 이 새들을 보고 자연의 능력에 감동하지 않는 인간이 있을 수 있을까?

〈나뭇가지 위의 물총새〉, 앤서니 애들러, 1890.

한 여름철 온 세상 떠나갈 듯 울어대는 수컷 매미들의 극성스러운 소리를 색채로 바꾼다면, 수컷 공작의 수려한 날개쯤이 될 것이다. 그러나 수컷 공작이 선보이는 수려함의 내용물은 절박한 호소라기보다는 건강미의 과시다. 그리고 그것은 공작의 암컷에게만이 아니라 건강미를 바라는 모든 인간에게 압도적 유혹이 된다. 그리하여 그것은 그림으로 그려지지 않을 수 없다.

〈서산방원(西山芳園)〉, 니시야마 호엔(Nishiyama Hôen), 19세기.

공작은 꿩의 친척이다(이들은 종과는 무관하게 꿩아과에 속한다). 숲에
주로 살며, 나무에 올라가 있기도 한다. 그러나 생긴 것과 달리 식성이
그닥 고아한 편은 아니어서 곤충, 파충류, 양서류 등을 두루 먹고 살아
간다. 중국 현대화가 가오치펑(Gao Jianfu, 1879~1951)의 작품으로, 유
럽화의 사실주의 풍과 중국화의 사의화(寫意畵) 풍이 적절히 혼융되어
있다.

〈공작(孔雀)〉, 가오치펑, 20세기.

꿩은 닭과 비슷하게 암수가 평등하지 않다. 수꿩(장끼)은 암꿩(까투리)보다 훨씬 더 화려한 얼굴색과 깃털, 긴 꼬리를 자랑하며, 자녀 양육에도 거의 신경을 쓰지 않는다. 우타가와 히로시게(Utagawa Hiroshige, 1797~1858)는 일본 우키요에 화풍을 선보인 마지막 대가로 인정받고 있는 화가로, 메이지 유신 이전 시대인 에도 시대의 풍속을 화폭에 담았다. 이 작품에서 꿩의 묘사는 매우 사실적이다.

〈눈 속 꿩과 어린 소나무들〉, 우타가와 히로시게, 19세기.

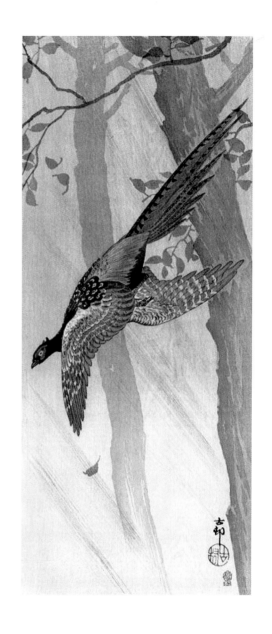

꿩 먹고 알 먹고. 아직 속담을 모르는 어린 아이들에게 이 속담을 들려주면, 까르르 웃는다. 리드미컬한 표현이 재미있고, 또 왜 하필 꿩인지도 궁금하기 때문이다. 지금이야 꿩고기 보기 어려워졌지만, 과거 동아시아 농경 사회에서는 꿩이 흔한 영양원이었던 것이 분명하다(한국에서도 흔히 볼 수 있고, 유럽과 북미에도 산다). 그러나 오하라 고손(Ohara Koson, 1877~1945)은 이 작품으로 꿩의 비행 능력을 우리에게 가르쳐주고 있다.

〈나무 사이를 날아다니는 꿩〉, 오하라 고손, 1910.

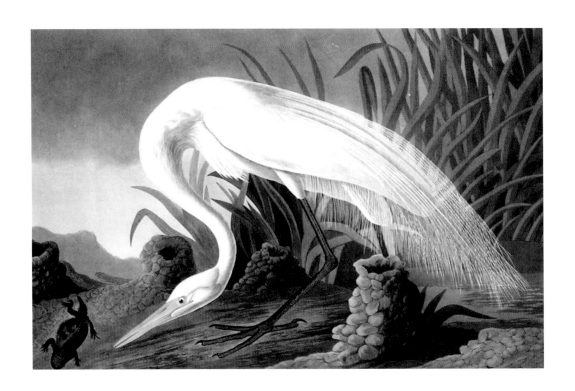

백로(egret)와 왜가리(heron)는 구별하기가 쉽지 않다. 왜가리과
(Ardeidae)에는 64종의 각기 다른 생물종들이 있는데, 그중 일부가
백로(egret)라고 불린다. 존 제임스 오듀본이 그린 이 동물은 백로의
종류로, 대백로(Great White Egret/Great White Heron)라고 불리
는 녀석이다. 백로는 국립오듀본협회(National Audubon Society)
의 상징이기도 하다.

존 제임스 오듀본, 『미국의 새들』, 1827.

백로와 왜가리들은 왜 이렇게 목과 다리와 부리가 길까? 언뜻 보기에 한쪽이 지나치게 발달되어 있는 동물의 형태는 그 동물의 서식지 환경 그리고 식습성과 관련이 깊다. 왜가리는 없는 듯 서 있는 데 능하다. 그러려면 자기의 존재가 물속 먹잇감들에게 멀리 있어야 하고, 또 최대한 다리는 가늘수록 좋다. 그리고 동시에 목이 길어서, 먼 지점에서 목표물까지 단번에 접근할 수 있어야 한다. 수생소동물을 종을 가리지 않고 잡아먹는 포식자다.

한스 슬로안, 『자메이카 자연사』, 1725,

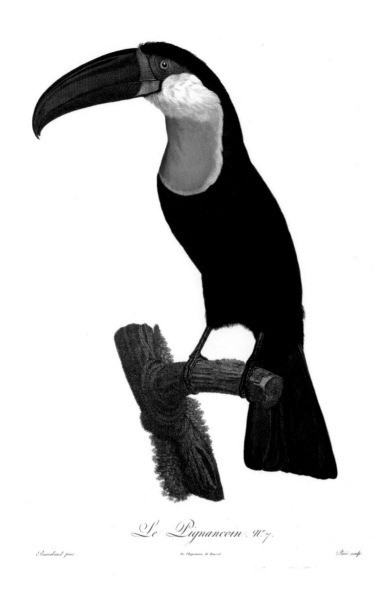

Le Pignancoin. N.°7.

Barraband pinx. De l'Imprimerie de Renard Périé sculp.

딱따구리 목 왕부리새 과에는 40종이 넘는 투칸(왕부리새)들이 있다. 남미의 동부 지역 산림에서 서식하며, 이름에서 드러나듯 지나치게 큰 부리가 특징이다. 이 큰 부리는 대체 어디에 쓰이는 걸까? 나무에 구멍을 내어 둥지를 만들거나, 딱딱한 열매 껍질을 분쇄하는 데도 쓰이지만, 체온 조절에도 유용한 기관이라고 한다(일이 나뉜 부리로 열을 옮겨 방출하는 방식).

자크 바하본,『낙원의 새들과 롤러카나이라 그리고 투칸, 오색조에 관한 자연사』, 1806.

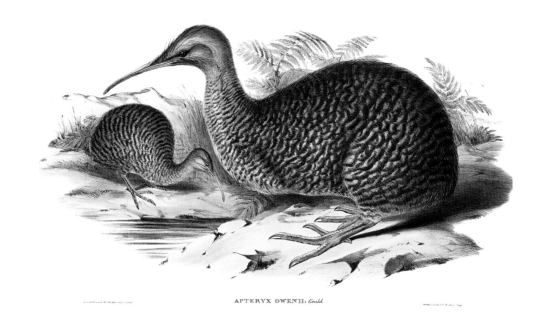

APTERYX OWENII: *Gould.*

키위는 뉴질랜드에서만 사는 새로, '키위키위' 하는 수컷의 소리 때문
에 키위라는 이름을 얻게 되었다. 꼬리가 없다는 점, 그리고 부리 앞
부분에 수염이 나 있고, 끝 부분에 콧구멍이 두 개 나 있다는 점, 몸집
에 비해 매우 큰 알을(달걀보다 약 10배 정도 크다) 낳는다는 것이 특이
한 동물이다. 닭, 칠면조, 꿩보다 훨씬 오래 살기도 해서 수명이 30년
정도나 된다. 영국의 조류학자이자 조류화가인 존 굴드(John Gould,
1804~1881)의 작품으로, 존 굴드는 오스트레일리아 조류 연구의 아버
지로 알려져 있다.

존 굴드, 『오스트레일리아의 새』, 1972.

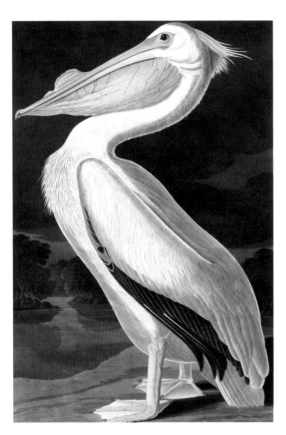

펠리컨은 먹이를 수용하고 물을 걸러내는 장치인, 커다란 주머니처럼 생긴 부리와 입이 특징이다. 총 8종으로 극지방, 남아메리카, 망망대해를 제외한 거의 대부분의 지구 곳곳을 서식지로 삼고 있다. 기러기, 펭귄처럼 군집성이 강한 조류로 함께 이동하고 함께 새끼를 낳는다. 필요에 따라 물과 공중을 자유롭게 다니며, 어류를 주고 먹지만 몸집이 작은 양서류, 조류, 파충류, 포유류도 이들의 먹잇감이 된다.

존 제임스 오듀본,『미국의 새들』, 1827.

플라밍고(홍학)는 왜가리처럼 다리와 목이 길지만, 왜가리와는 달리 부리가 시원하게 길게 뻗어 있지 않고, 굽어 있다. 부리 가장 자리에 돌기가 있어 흙, 모래를 쉽게 걸러낼 수 있다고 한다. 목을 자유자재로 움직여서 한 바퀴 빙 돌릴 수도 있다. 또한 연한 분홍에서부터 붉은색에 이르는 홍조의 깃털색이 특징이기도 하다. 남 아메리카 지역, 바닷물이 고인 호수나 갯벌 등에 서식한다.

존 제임스 오듀본,『미국의 새들』, 1827.

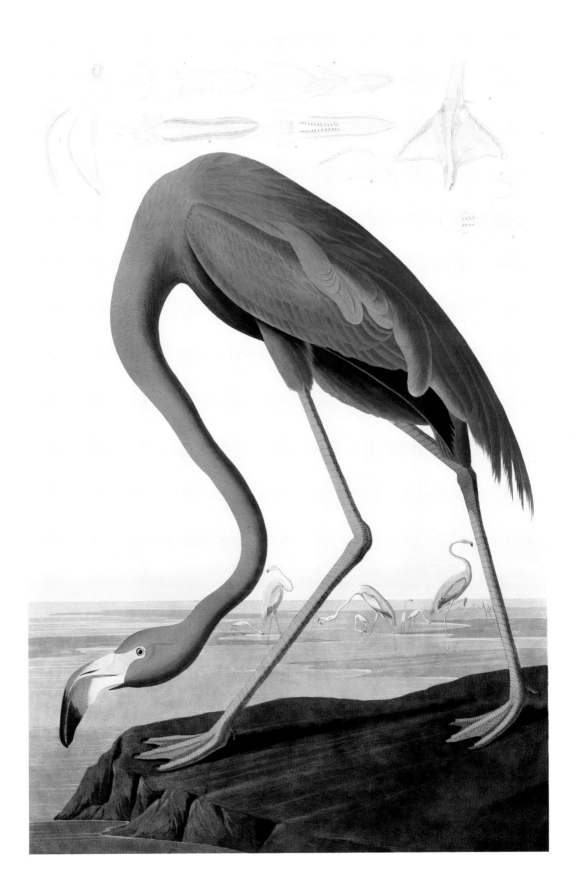

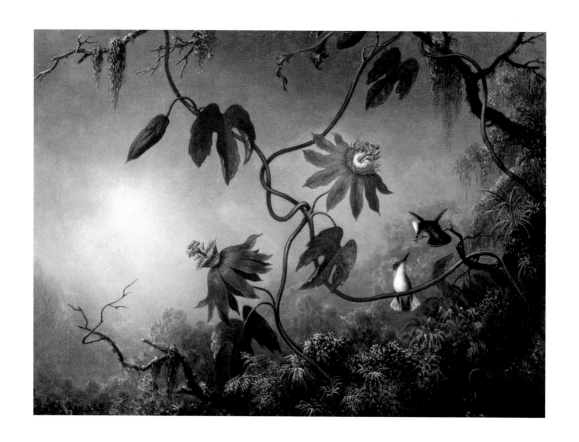

19세기 미국의 화가 마틴 존슨 히드(Martin Johnson Heade, 1819~1904)
는 자연화, 자연풍경화에 심취했던 사람으로, 당대의 주류 화풍인 낭만
주의 화풍을 선보이면서도 자연물 묘사에서는 매우 사실적인 표현을 시
도했다. 그는 열대우림 지역의 풍경, 식물과 새들에 유독 관심이 높았는
데, 이 작품에서도 마틴 존슨 히드 특유의 열정과 표현력을 엿볼 수 있다.
벌새는 가장 몸이 작으면서도 가장 날렵한 새에 속하는데, 어떤 종은 1초
에 무려 90회까지 날개짓을 한다고 한다. 또한 벌새는 자기들을 필요로
하는 특정 조매화(鳥媒花)와 공생관계를 맺으며 살아간다.

〈꽃과 벌새〉, 마틴 존슨 히드, 1883.

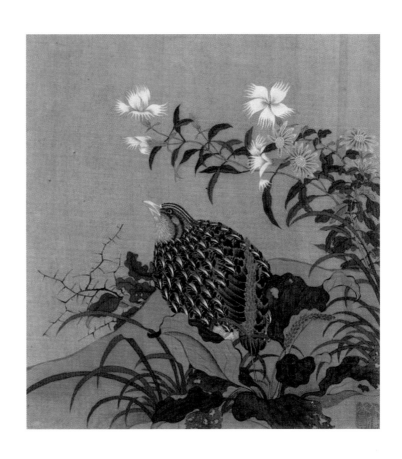

중국 남송 시대 화가였던 자오보주(趙伯駒, Zhao Boju, 1120~1182)의
작품으로 추정되고 있다. 메추라기는 알이 식품화되면서 사육되고 있
는 처지이지만, 반려 종으로 기르는 이들도 있다. 아름다운 선택은 후
자 쪽이 아닐까? 정학유의 『시명다식(詩名多識)』에서는 메추라기를 이
렇게 요약하고 있다. "성질이 선량하고 꾸밈이 없으며…… 늘 거처하는
곳이 없으며, 항상 짝이 있다. 그것은 다니다가 작은 풀만 만나도 돌아
서 피해가니, 또한 선량하고 꾸밈이 없다고 말할 만하다."

〈메추라기와 꽃〉, 자오보주, 12세기.

이토 소잔(Ito Sozan, 1884~?)의 카초에(새와 꽃을 그린 이미지) 목판화 작품 중 한 편으로, 버드나무 잎과 제비들이 마치 살아 있는 듯하다. 이토 소잔은 오하라 고손처럼 생물을 형상화하는 데 능했다. 우리가 이야기를 통해 익히 알고 있듯, 제비는 철새인데, 봄가을 수천 킬로미터를 날아 지구를 횡단한다. 유럽, 아시아, 아프리카, 아메리카 전 지역에서 살고 있으며(남극만 제외) 약 83종이 발견되었다.

〈비 오는 날, 버드나무 위의 제비〉, 이토 소잔, 1919~1926.

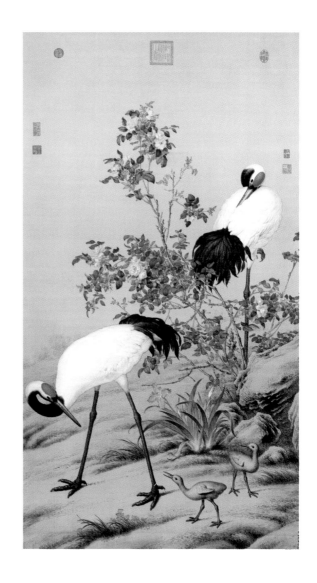

학(鶴)이라 부르기도 한다. 그리스, 인도, 중동 등 세계 도처에서 신화의 대상이 되었던 동물. (전 세계에 서식하며 15종이 보고되고 있다.) 동북아에서도 사정은 마찬가지여서 상서로운 새로 여겨졌다. 일례로 〈십장생도(十長生圖)〉에 등장하는 10대 장수 자연물 중 동물은 총 셋으로, 그 중 하나가 두루미다(나머지 둘은 사슴과 거북). 하지만 정말로 이들은 오래 살까? 두루미는 오래 사는 종의 경우 80년을 넘게 사는 것으로 보고되고 있다. 보통 새들의 자연 수명이 10~30년임을 생각해볼 때, 중뿔난 수치임은 틀림없다. (정말로 군계일학群鷄─鶴인 것). 여러 이유가 있겠지만, 천적이 거의 없고, 의사소통 기술과 사회성이 뛰어나며, 생존법을 세대 간에 전승한다는 것이 주된 이유로 보인다.

〈화음쌍학도(花蔭雙鶴图)〉, 주세페 카스틸리오네, 18세기.

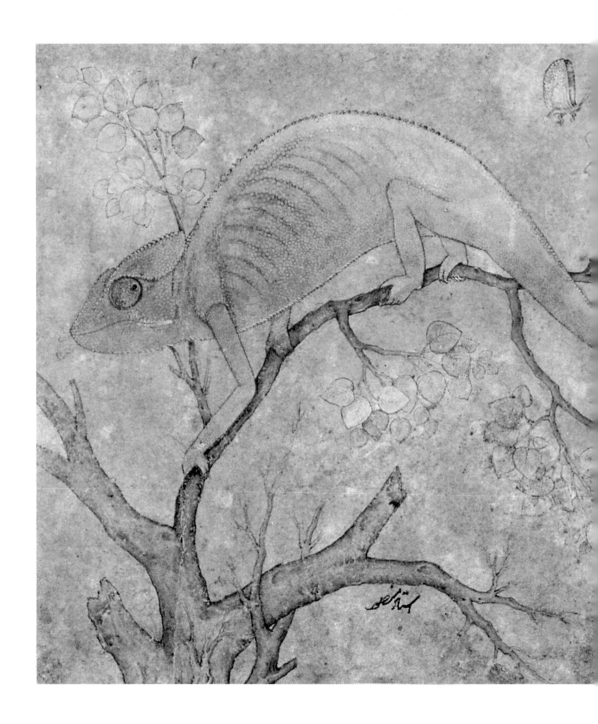

우스타드 만수르(Ustad Mansur, ?~1624)는 300년이 넘게 파키스탄, 아프카니스탄, 인도 북부 지역을 차지했던 이슬람 국가인 무굴 제국의 위대한 자연화가였다. 우스타드는 거장(Master)이라는 뜻의 이슬람어로, 경의를 표하기 위해 나중에 붙여진 호칭. 그는 동물화와 식물화에 천부적인 재능을 보인 화가였고, 자연사 일러스트, 인물화로도 유명하다. 이작품에서도 자연을 옮기는 그의 탁월한 재능이 고스란히 엿보인다. 지금까지 알려진 카멜레온 종 수는 200종이 넘는다. 그중 어떤 종들은 피부색을 자유롭게 바꾸기도 한다.

〈카멜레온〉, 우스타드 만수르, 1612.

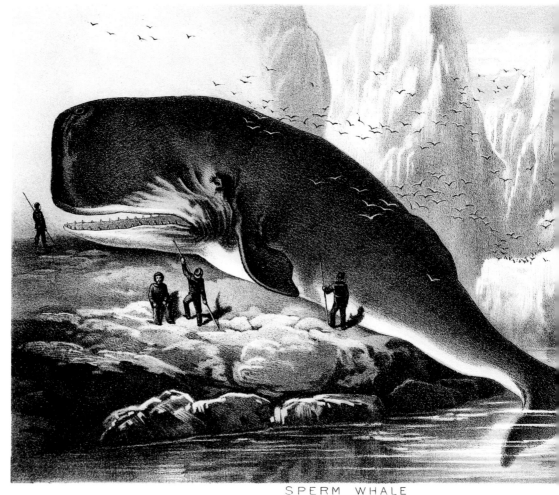

SPERM WHALE

고래는 지구의 한 가지 비밀이다. 포유동물인데도 바다에 살
고 있는 것도 신기하지만, 지구상에서 가장 덩치가 큰 동물인
데도(대왕고래, Blue Whale. 가장 덩치가 큰 생물은 나무다) 크릴
새우같이 작은 것들만 먹는 기이한 식습관을 보이며 포식자의
강인함을 보이지 않기 때문이다. 어떤 고래(북극고래, bowhead
whale)는 최장수동물군에 속하기도 한다(평균 수명 210세). 심
장도 느리게 뛰어서, 분당심박수가 10bpm에 지나지 않는다(인
간은 70bpm). 지구의 바다 전역을 삶의 영역으로 삼는 이 동물
에게는 인간을 빼면 천적도 없어서 종이 나타난 이후 최근까지
지구의 바다를 주름잡고 다닌 동물이다.

존 카스트, 『존슨의 자연의 분류』, 1880.

〈혹등고래〉, 작자미상, 1876.

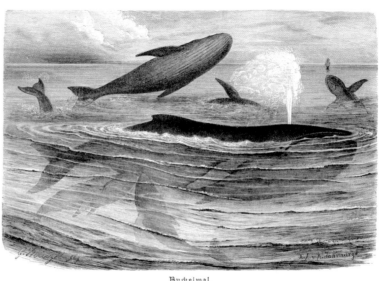

Buckelwal.

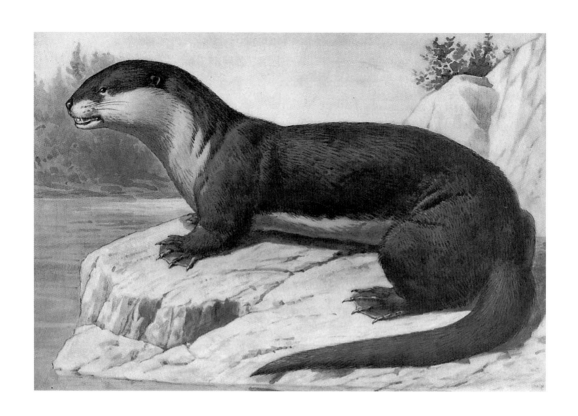

어린이들이 아쿠아리움에서 가장 좋아하는 동물 중 하나. 아쿠아리움의
인기 스타. 바로 수달이다. 인간처럼 포유류이지만 어류처럼 물속을 자
유롭게 다니는 모습이 신기하기 때문일 것이다. 주로 물고기를 잡아먹
고 사는 육식 형이다. 총 13종이다. 족제비과이지만 펭귄, 펠리컨처럼 물
생활을 해서 물갈퀴가 발달했다. 민물에도 살지만 바닷가에 사는 종들도
있다. 털가죽(수달피)의 인기로, 개체수가 감소해 보호종이 되었다.

〈수달〉, 에드워드 크노벨, 1901.

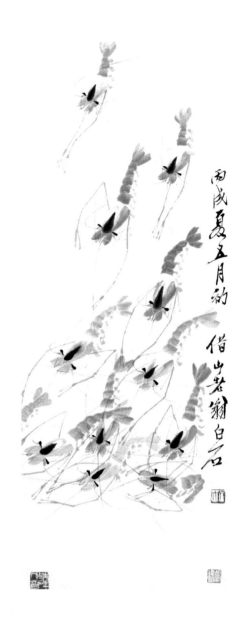

격동의 근대 중국을 살았던 치바이스(齊白石, Qi Baishi, 1864~1957)는 당대 화가와는 달리 중국화의 현대화, 서구화에 매진하지 않았다. 그는 담담히 전통 화법을 독자적으로 이어갔는데, 초충화 등 동물화에도 조예가 깊어 그의 작품 가운데에는 동물화도 꽤 많다. 새우는 주목할 만한 동물이다. 지구에서 가장 많은 동물이 흰개미, 딱정벌레류라고 하지만, 가장 넓은 공간을 점유하는 건 바다 동물이고, 그 가운데에서도 새우류이기 때문이다. 한마디로 지구는 새우를 사랑한다. 북극해에서부터 열대해, 심해와 연해, 강과 호수, 안 사는 곳이 없다. 종수는 너무 많아 추정될 따름이다.

〈영하도(詠蝦图)〉, 치바이스, 20세기.

문어는 다리의 동물이다. 다리에는 수백 개의 빨판이 있는데, 이것이 예사롭지 않다. 왜냐면 문어는 바로 이 빨판으로 맛을 보기 때문이다. 정확히는 빨판 안에는 미각 능력이 있는 기관인 '미뢰'가 있는데, 바로 이 기관으로 맛을 본다. 문어는 후손의 생산, 즉 번식에 집착하는 동물이기도 하다. 한 번에 낳는 알의 수가 무려 15만 개나 된다.

〈거대 문어〉, 에른스트 헤켈, 19세기.

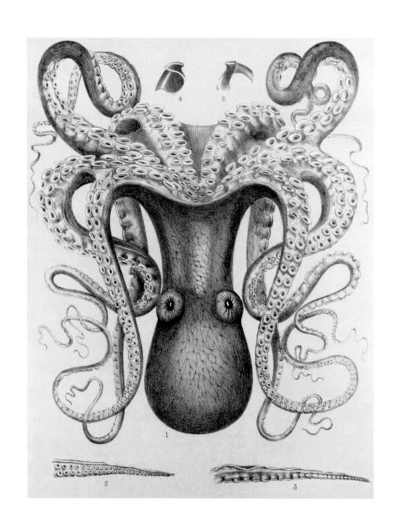

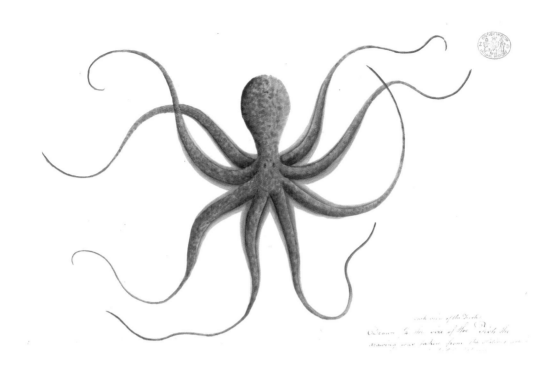

뷔퐁(Georges-Louis Leclerc Comte de Buffon, 1707~1788)은 18세기 프랑스의 자연사학자이자 수학자였다. 또한 백과전서파이기도 했다. 36권에 이르는 그의 『자연사(Histoire Naturelle)』는 후대 자연사학자들에게 지침서가 되었다. 문어의 특징은 명민함 그리고 민첩성에 있다. 문어의 뇌는 머리와 다리 중간에 위치하며 신경세포는 5억 개에 이른다고 한다. 또한 눈이 발달하여 사물에 대한 대응 능력, 탈출 능력이 뛰어나다. 8개의 길고 유연한 다리는 잽싼 이동과 포획을 가능하게 한다. 약 300종이 발견되며, 모든 종이 독을 품고 있다.

조르주루이 르클레르 드 뷔퐁, 『자연사』, 18세기.

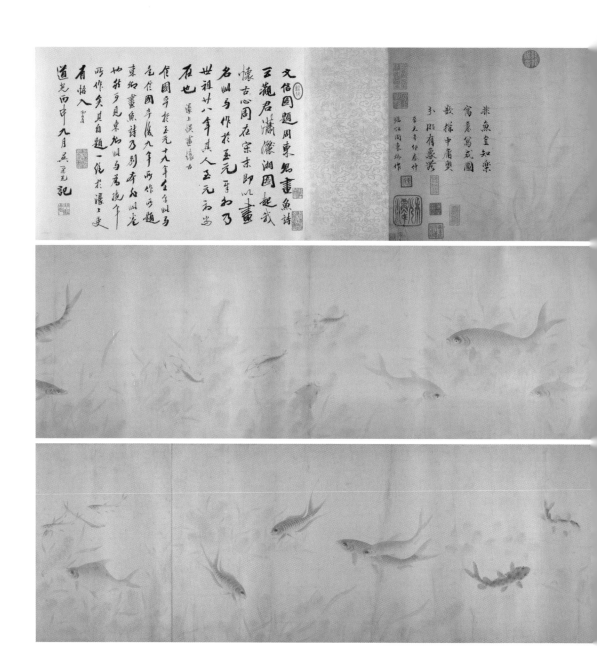

〈어락도(魚樂圖)〉, 주동칭, 1291.

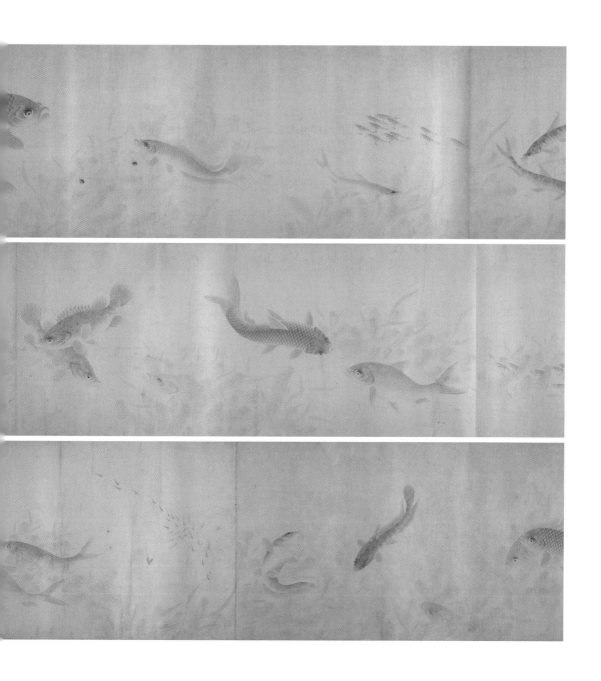

주동칭(周東卿, Zhou Dongqing, 생몰년 미상)은 13세기 후반 원 대 중국 화가로, 바로 이 작품 〈어락도〉로 유명하다. 물고기의 즐거움을 인간이 알 수 있는지에 관한 『장자』의 일화에서 영감을 얻었다고 한다. 발문에는 이렇게 적혀 있다. "물고기도 아닌 바에야, 어떻게 우리가 그들의 행복을 알겠는가? 하지만 우리는 우리의 그림을 빌어 우리의 감정을 드러내는 것이 가능하다. 평범한 것의 미묘함을 규명하려면, 묘사될 수 없는 것을 묘사해야만 한다." 실제로 이 그림에는 묘사될 수 없는 것이 묘사되어 있다.

〈바다조개, 고요한 삶〉, 제임스 엔소르, 1923.

그림은 시적이면서도 동시에 철학적이다. 그림은 사물의 기원과 원형태를 상상해가는 길을 열어주고, 마치 처음인 것처럼 사물에 접근하는 방법으로 우리를 안내하기 때문이다. 벨기에 현대화가 제임스 엔소르(James Ensor, 1869~1949)의 작품 덕분에 우리는 처음으로 조개의 형태와 삶에 관해 관심을 기울일 수 있게 된다. 하지만 우리가 볼 수 있는 건 조개라는 동물이 사는 집-보호막일뿐이다. 조개는 수만 종에 이를 정도로 종수가 많은데, 그중 어떤 조개는 장수 동물이다. 가장 오래 사는 동물이야 물론 큰항아리해면이겠지만(2,300년), 대양백합조개도 만만치 않아서 400년을 넘게 산다.

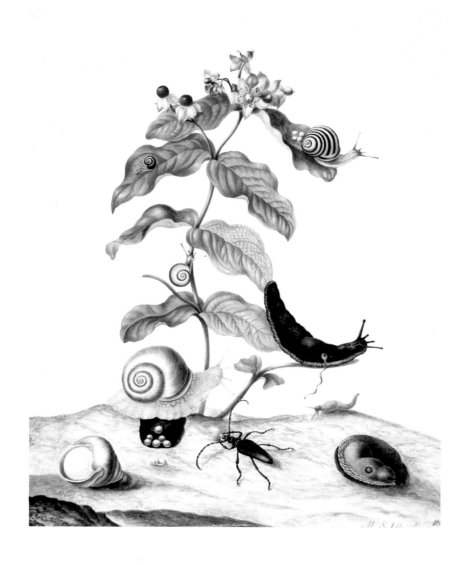

농사를 지어본 이라면 달팽이를 싫어하기 마련이다. 작물에 피해를 주
는 대표적인 연체동물이어서, 농업에 활용되는 유해생물억제제에는 살
연체동물제가 포함되어 있다. 그러나 달팽이는 조개껍질을 등에 진 유
폐복족류를 통칭하는 말로, 종류가 너무나 다양하다. 바다, 민물, 사막
을 비롯한 육지에 모두 서식하지만, 육지 달팽이가 아니라 바다 달팽이
가 주류를 이룬다. 바다 달팽이의 일시적 집-등딱지인 조개는 소라게
의 차지가 되기도 한다. 주로 채식주의자들이지만, 어떤 녀석들은 동물
의 살점을 먹기도 한다.

〈달팽이 몇 마리, 딱정벌레 그리고 히포리쿰 벡시포룸〉, 마리아 지빌라 메리안, 1695.　　　　　　　150

요리스 호프나겔(Joris Hoefnagel, 1542~1601)은 16세기에 활동한 화가로 동식물 등 자연물을 많이 남겼다. 특히 16세기 후반 북유럽에서 꽃을 그린 정물화가 독립된 장르가 되는 데 큰 기여를 한 것으로 알려져 있다. 이 작품에서는 가오리와 가자미가 함께 보인다. 둘 다 납작하다는 점에서는 비슷하지만 가오리는 연골어류이며, 상어와 비슷한 종자다. 600여 종이 알려져 있다. 사는 곳은 바다 밑바닥인데, 얕은 바다와 깊은 바다, 열대와 한대 모두를 아우른다.

요리스 호프나겔, 『아니말리아 아크바틸리아 에 코칠리아타』, 1575.

18세기 말, 19세기 전반기 일본의 자연학자, 동물학자, 곤충학자인 구리모 토 단슈(栗本丹洲, Kurimoto Tanshu, Kurimoto Masayoshi, 1756~1834) 의 작품이다. 그는 도쿠카와 막부의 의사이기도 했는데, 곤충을 비롯한 동물들을 관찰하고 그림으로 그리고 기록으로 남겼다. 개복치(Oceanic Sunfish)는 주로 몸을 부풀려 자신을 보호하는 물고기인 복어목 물고기 중 가장 특이한 외관을 보이는 물고기다. 몸이 뭉툭한 데다 꼬리지느러미까 지 없기 때문이다. 그런데 무게가 무려 2톤이나 된다. 한 번에 낳는 알의 수도 경이로운데, 무려 3억 개나 된다고 한다.

구리모토 단슈, 『개복치(翻車考)』, 1825.

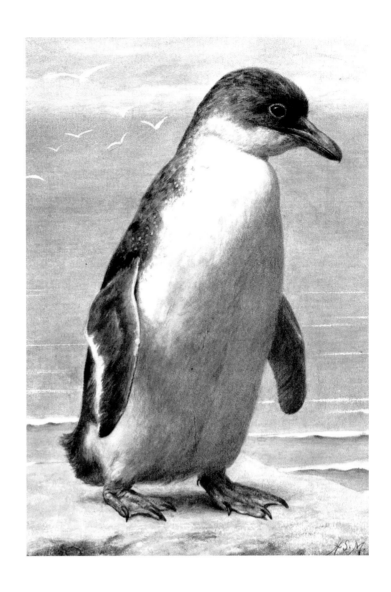

19세기 영국 화가 헨리 스테이시 마크스(Henry Stacy Marks, 1829~1898)
의 작품이다. 펭귄을 도미니크 수도사들에 비유했다. 약 17~20종의 펭귄
이 있다고 추정되고 있다. 펭귄은 공동 육아의 달인들이다. 최소 100쌍, 최
대 수십 만 쌍이 한 무리를 형성해서 함께 육아를 한다. 암컷이 알을 한 두
개 낳으면, 그걸 지키는 일은 무리 전체가 맡는다(황제펭귄만은 수컷이 담
당). 펭귄은 추위도 함께 견딘다. 영하 50도에서도 이들은 각기 지닌 두터
운 보온 깃털들을 밀착시켜 서로의 체온을 나누며 생존을 이어간다. (물론
영하 270도에서도 살 수 있는 물곰을 따라갈 수는 없다!)

〈펭귄에 대한 연구〉, 헨리 스테이시 마크스, 1850~1898.

닭싸움을 그린 그림은 많지만, 이 그림처럼 개구리 싸움을 그린 그림은 많지 않다. 아마도 사실화가 아니라 인간의 세태를 풍자한 풍자화일 것이다. 화얀(華嵒, Hua Yan, 1682~1756),의 재치와 솜씨가 잘 묻어나는 작품이다. 개구리는, 아니 개구리야말로 생물의 경이로움이다. 어릴 적에는 물속에서 아가미를 가진 어류의 형태를 하다가 사춘기에 이르면 그 몸에서 사지가 뻗어 나오며 꼬리와 아가미가 사라지고, 허파가 생겨난다. 너무 긴 몸, 두터운 피부가 특징인 파충류와는 달리, 매끈하고 촉촉한 피부와 작은 크기가 우리 인간에게는 한결 더 친근한 느낌으로 다가오기도 한다.

〈개구리 싸움〉, 화얀, 18세기.

19세기 영국 화가 찰스 바버(Charles Burton Barber, 1845~1894)의 그림에는 어린이들과 반려동물들이 많이 등장한다. 여자 아이는 사태의 관찰자라는 점에서, 개, 고양이와 전혀 다르지 않게 그려져 있다. 둘은 친구일까, 적일까? 어딘지 인위적인 연출임이 보이면서도, 결정적인 순간을 그렸다는 데 점수를 주고 싶다. 양서류는 물에서 뭍으로 이동한 동물의 이동 역사를 알려주는 동물들이다. 그중에서도 개구리는 가장 수가 많은 양서류로, 남극과 같은 혹한 지대를 뺀 거의 지표면 전체에서 서식하고 있다. 약 5천 종에 이를 만큼 종류도 다양하다.

〈친구 또는 적〉, 찰스 바버, 19세기.

독일의 자연 일러스트레이터, 식물 화가인 마리아 지빌라 메리안(Maria Sibylla Merian, 1647~1717)의 작품이다. 뱀을 거뜬히 상대하는 위용의 악어를 그렸는데, 비늘의 묘사가 역시 전문가의 솜씨다. 악어의 종은 14종으로 추정되며, 이들은 모두 기후가 온화한 지역의 습한 지역에서 산다. 인간을 사망에 이르게 하는 동물들 중 으뜸은 모기이며, 그 다음은 뱀, 개, 파리, 스콜피온, 악어 순이다. 하지만 오늘날 악어는 양식장에서 길러지고 있을 정도로(태국에만 1천 개의 악어 농장에 120만 마리가 사육되고 있다고 한다) 인간의 휘하에 있다.

마리아 지빌라 메리안, 『수리남 곤충의 변태』, 1705.

거북은 종에 따라 덩치와 외모가 천차만별이라는 점에서 뱀, 상어와 비슷하다. 장수거북과 점박이 거북의 크기 차이는 15배가 넘으며, 뱀목거북, 늑대거북, 고리무늬톱니거북의 생김생김이 너무나 다르다. 알려진 종으로 300종이 넘으며, 한랭한 기후 지대가 아닌 전 지구를 서식지로 삼고 있다. 서식지 환경과 종에 따라 식성도 다양해서, 어떤 거북들은 채식만 하지만, 다른 종들은 해파리, 달팽이, 해면동물 등 동물을 먹고 산다. 모두가 장수하는 건 아니지만, 갈라파고스땅거북의 수명은 175년이라고 한다.

〈거북〉, 화얀, 18세기.

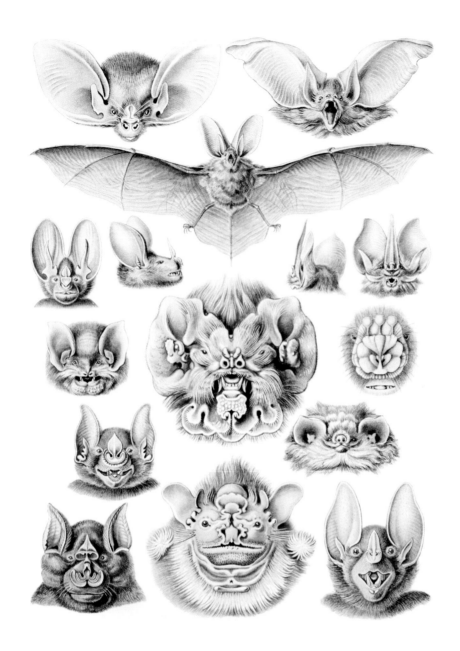

뱀파이어 이야기의 주인공으로 등장하는 이 동물은 여러 면에서 특이
하다. 우선, 지속적인 비행이 가능한 유일한 포유동물이다. 어떤 종은
가장 긴 수면 시간을 보이기도 한다(브라운 박쥐. 수면 시간 하루 20시
간). 또한 어떤 녀석들은 제트 비행기가 이륙할 때의 소리와 같은 수준
의 엄청난 큰 소리를 내기도 한다(불독 박쥐, 140데시벨). 포유동물의 20
퍼센트가 박쥐일 정도로 종수가 많아서, 1천 250종에 육박한다. 먹이는
주로 곤충과 과일이지만, 어떤 종은 피를 먹는다! 으악!

에른스트 헤켈,『자연의 예술 형태』, 1904.

이탈리아의 현대 조각가인 렘브란트 부가티(Rembrandt Bugatti, 1884~1916)의 조각 작품이다. 하마로서는 좀 억울한 형상이다. 입을 이렇게 크게 벌리는 일은 좀처럼 흔한 일은 아니기 때문이다. 하마는 우제목 동물로 소, 돼지와 친척이다. 사하라 사막 이남 아프리카의 호수와 강에 서식하며, 땅보다는 물에서 주로 사는 물 동물이다. 새끼도 물에서 낳고, 젖도 물속에서 먹이고, 잠도 물속에서 잔다. 소와는 달리 몸에 털이 거의 없는데, 이런 수중생활의 영향일 것이다. 하지만 하마가 좋아하는 건 수초보다는 들판의 풀이어서, 뭍에서 많이 먹는다고 한다. 사람도 공격해서 죽일 수 있는 강인한 힘을 자랑하지만 채식주의자다.

〈하품하는 하마〉, 렘브란트 부가티, 1905.

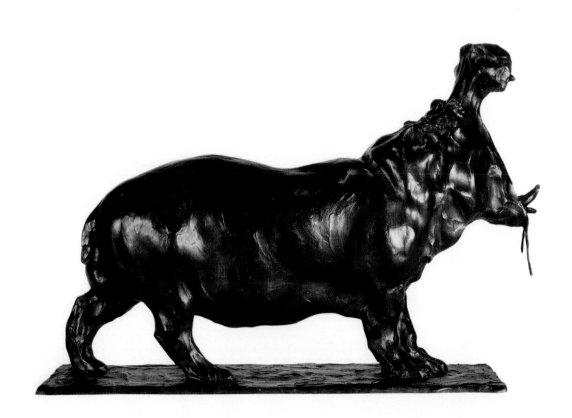

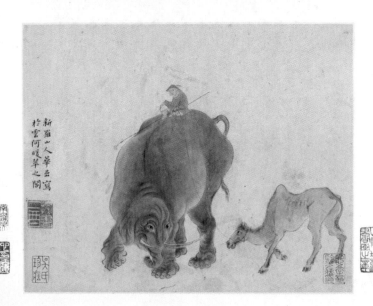

코끼리는 아프리카에 주로 서식하지만 아시아에 서식하는 종도 있다. 아마도 이 그림을 그린 화얀(華嵒, Hua Yan, 1682~1756)은 아시아 코끼리를 직접 보고 난 뒤 그렸을 것이다. 그림에 보이듯 아시아 코끼리는 아프리카 코끼리에 비해 귀가 훨씬 더 작다. 아시아 코끼리는 4~5만 마리 생존하고 있는데, 대개는 인도에 서식하고 있다. 코끼리는 무엇보다도 긴 코 그리고 지나치게 무거운 몸(성숙한 아프리카 코끼리는 무게가 7톤이다)이 특징인 동물이다. 또한 초식동물이라는 점도 놀랍다. 2007년 이래 개체수가 계속 감소해서 아프리카 코끼리는 2016년 여름 기준 35만 마리가 생존해 있는 것으로 보고되고 있다.

〈코끼리와 낙타〉, 화얀, 18세기.

지구의 경이 가운데 하나인 이 동물은, 19세기 전까지 '카멜레오파트(낙타표범)'로 불렀다고 한다. 그러고 보니, 낙타의 모습과 표범의 모습을 혼합시켜놓은 것 같기도 하다. 성년이 된 기린의 키는 보통 5미터를 넘어서 지구에서 가장 키가 큰 육상 동물이 바로 기린이다. 몸무게도 대단해서 1천 700킬로그램까지 나간다. 이는 몸집 큰 범(300킬로그램)의 약 6배, 덩치 좋은 인간(100킬로그램)의 17배 나가는 무게다. 그래서 매일 60킬로그램이 넘는 양의 잎과 잔가지를 먹어치울 수 있다. 기린의 특징은, 지구의 관찰자라는 것이다. 하루 수면 시간이 채 2시간도 안 되기 때문이다.

〈기린〉, 플로렌트 프레보스, 1837.

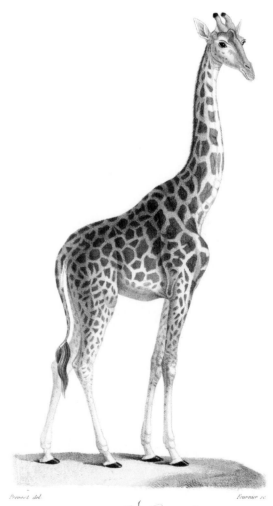

La Giraffe

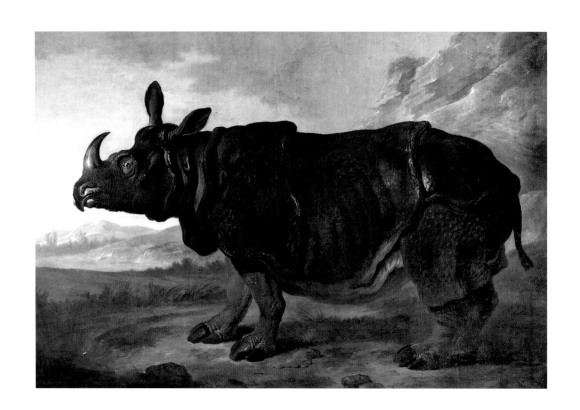

18세기 프랑스 화가이자 조각가 태피스트리 디자이너인 장 밥티스트
우드리(Jean Baptiste Oudry, 1686~1755)의 작품이다. 오드리는 동물
화, 특히 사냥감이 되어 죽은 동물의 초상을 많이 남겼다. 코뿔소 주변
의 배경과는 대비되게 코뿔소의 형상은 가죽의 문양, 턱과 발굽의 주름
등 매우 세밀한 터치로 조형되어 있음이 보인다. 코뿔소는 아프리카와
남아시아를 서식지로 한다. 코끼리를 제외하면 가장 덩치가 좋다는 점,
두터운 가죽이 발달되어 있다는 점이 특징이다. 코끼리와 마찬가지로
채식주의자다.

〈코뿔소 클라라〉, 장 밥티스트 우드리, 1749. 162

존 르윈(John William Lewin, 1770~1819)은 영국에서 태어났지만 오스트레일리아로 이주하여 활동한 아티스트로, 오스트레일리아의 생물과 자연사 분야 일러스트 작품을 많이 남겼다. 고립된 (섬이라기보다는) 대륙 오스트레일리아에는 이곳에서만 발견되는 독립된 진화사와 진화의 결과물들이 있는데, '느림의 동물'인 코알라도 그중 하나다. 오스트레일리아 남동 해안 지대, 유칼립투스 나무에서 사는데, 먹이도 유칼립투스 나뭇잎이 거의 전부다. 하루에 20시간까지 잠만 자고 활동하더라도 매우 느리게 활동하는데, 그래서 많은 열량원을 필요로 하지 않는다.

〈코알라와 아기 코알라〉, 존 르윈, 1803.

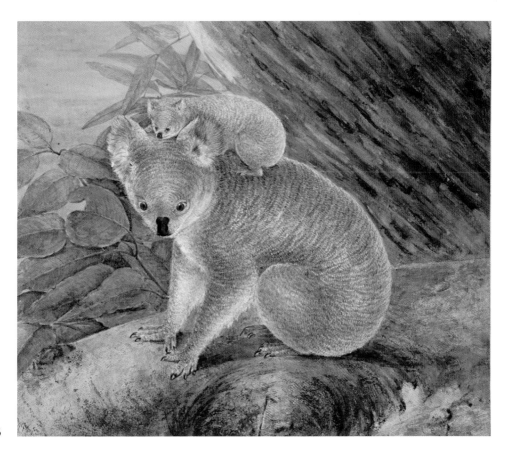

나무늘보는 코알라와 비슷한 점이 많다. 나무 위에 살며, 하루 20시간 까지 잠을 자고(비활동적), 깨서 활동을 하더라도 그 동작이 매우 느리 다. 하지만 나뭇잎(세크로피아 나뭇잎 등) 외에도 곤충 등 소동물을 먹 기도 하고, 털이 많고 길어서 그 안에 식물이 거주한다는 점에선 다르 다. 이빨이 없거나 약한 동물, 즉 빈치 동물에 속한다(아르마딜로, 개미 핥기 등도 그러하다). 재미있는 것은 이들이 땅에는 내려오지 않지만, 물 속엔 들어간다는 사실이다. 중남미의 열대우림 지대에 서식하며, 총 6 종이 있는 것으로 알려져 있다. 어떤 녀석들은 덩치가 코끼리만 한 것 도 있다.

〈나무늘보〉, 요리스 호프나겔, 1561~1562.

"고슴도치도 제 새끼는 함함하다고 한다"는 속담. 제 새끼의 가시는 보드랍다며 제 자식을 무조건 옹호하는 부모를 풍자한 말이다. 그런데 이 녀석들의 가시가 실제로 보드라워지는 때가 있다. 서로 붙어 있을 때인데, 그때는 가시를 세워 서로의 몸에 상처를 내지 않는다. 제 입맛대로 날카로운 가시를 활용하는 능력이 자못 놀랍다. 고슴도치는 바늘두더지, 포큐파인처럼 등에 난 가시로 자신을 보호한 다는 점이 외형상의 가장 큰 특징이다. 야행성이며, 개구리, 두꺼비, 뱀, 달팽이, 곤충, 버섯, 풀뿌리, 과일 등을 두루 먹는 잡식성이다. 구대륙을 주요 서식지로 하며 (아메리카, 오스트레일리아에는 살지 않는다) 총 17종에 이른다.

〈목도리고슴도치〉, 존 에드워드 그레이, 1830~1834.

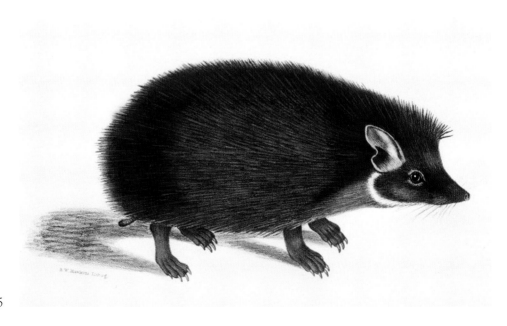

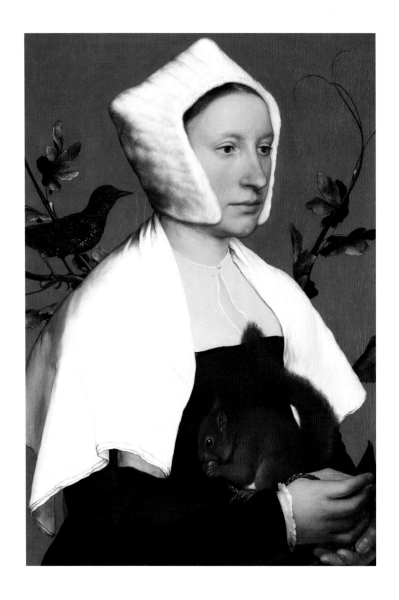

16세기 지금은 스위스 영토인 바젤에서 주로 활동했던 화가이자 판화가인 한스 홀바인(Hans Holbein the Younger, 1497~1543)의 작품이다. 한스 홀바인은 종교 개혁의 시대에 종교 개혁과 관련된 그림을 많이 남긴 화가로 유명하며, 인물화, 풍자화, 종교화 등에 두루 능했다. 영국에서 영국 왕실 화가로도 활동했다. 쥐, 다람쥐, 날다람쥐, 마못, 햄스터, 레밍, 기니피그, 카피바라, 포큐파인, 비버, 고슴도치 등 설치류는 주목을 요한다. 포유동물 중 가장 수와 종이 많을 뿐만 아니라 덩치도 5센티미터에서 1미터까지 다양하다.

〈다람쥐와 찌르레기와 함께 있는 여인〉, 한스 홀바인, 1526~1528.

성게미역국 같은 요리에서 쉽게 만날 수 있는 해산물 중 하나가 바로 성게이지만, 식용 성게는 약 950종에 이르는 해양 성게 중 극히 일부에 지나지 않는다고 한다. 대부분은 비 식용 성게인 것이다. 겉모양만 보면 밤톨처럼 생긴 것이 동물처럼 보이지 않는 성게. 성게는 해삼, 불가사리, 바다나리 등이 속해 있는 동물 문인 극피동물 문(약 7천 종 현존)에 속한다. 극피동물이란 어떤 종류의 동물일까? 극피(棘皮)란 피부가 가시로 되어 있다는 말이지만, 가시가 이들의 전유물은 아니다. 극피동물은 5방위의 방사형 형태가 특징이며, 좌우대칭 동물 중 후구동물이다. 후구동물이란 배에서 형성된 원구가 그대로 항문이 되는 동물로, 인간을 비롯한 척추동물도 후구동물에 속한다(그 원구가 그대로 입이 되는 동물을 전[선]구동물이라 한다).

샤를 데살린 드르비니, 『자연사 사전』, 1892.

DICT. UNIV. D'HIST. NAT.　　　　　　　　　ZOOPHYTES. PL. 1.

ECHINODERMES.
ECHINIDES.

1. *Cidarite impériale.* (Cidarites imperialis, Lamk.) – 1.ª Le même dépouillé de ses piquants.
2. *Oursin articulé.* (Echinus atratus, Linn.; Echinometra atrata, Bl.) – 3. Oursin globiforme.
(Echinus globiformis, Lamk.) – 4. Scutelle radiée. (Scutella radiata, Blainv.) – 4.ª La même vue en dessous. – 4.ª La même vue de côté. – 5. Scutelle à cinq trous. (Scutella quinquefora, Lamk.)
6. Piquant de l'Oursin mamelonné. – 6.ª.ª Piquants de divers Oursins.

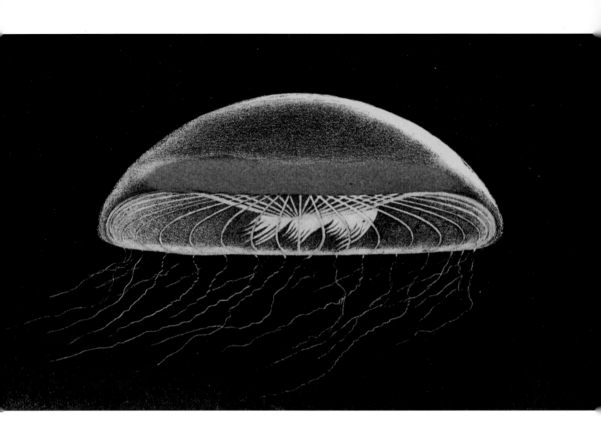

해면동물을 제외하면 모든 동물들은 신경계를 가지고 있다는 공통점
을 지닌다. 해파리는 그중에서 가장 단순한 형태의 신경계를 가지고 있
다. 하지만 이 신경계는 뇌와 같은 집중된 형태가 아니라 분산된 형태로
서 반지를 닮은 모양의 신경망으로 구축되어 있다고 한다. 즉 이 동물은
뇌라는 형태로 조직화되기 이전, 동물 신경계의 원형적 모습을 가장 잘
보여주는 동물이다. 이런 이유로 해파리 류는 신경계 없는 최초의 지구
동물이라 추정되는 해면동물과 함께 가장 원형적인 동물들로 생각되고
있다. 자포동물은 자포(刺胞, cnidocyte)를 보유한 동물로, 이 동물들은
먹이를 잡거나 포식자로부터 자신을 보호하기 위해서 분비성 세포소기
관을 갖춘 폭발성 세포인 자포를 사용한다.

〈해파리〉, 필립 헨리 고세, 1853.

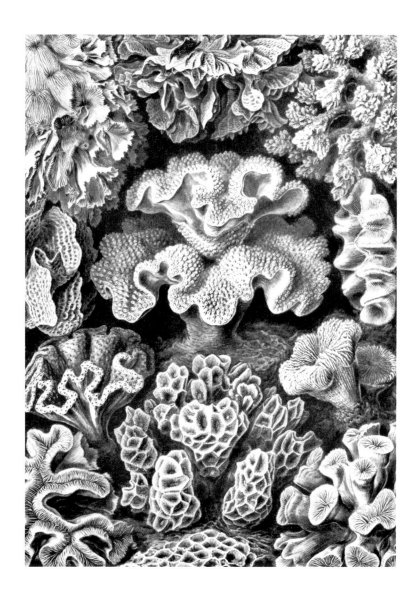

말미잘, 해파리와 함께 산호는 자포동물로 분류된다. 산호의 한 가지 특징은 이들이 개미, 흰개미들처럼 군집을 형성하는 '수퍼유기체'로 살아간다는 점이다. 산호 군집을 형성하는 개체는 '폴립'이라 불리는데, 개체 길이가 약 1~2센티미터에 불과한 무수한 폴립들이 서로의 몸을 엮고 군집생활을 해가고 있는 셈이다. 산호 군집은 왜 지표면에 붙어서 생활을 할까? 그 비밀은 이들이 영양을 얻는 방식에 있다. 자포를 사용해 작은 물고기나 플랑크톤을 잡아먹는 일부 예외가 있지만, 대부분의 산호는 광합성을 하는 단세포 편모충을 체내에 거느린 채 이 편모충을 통해서 영양을 자체 조달한다. 산호는 광합성을 하는 공생자를 거느린 공생체인 것이며, 그래서 이들에게는 일조량이 생존의 필수 요소가 된다.

에른스트 헤켈, 『자연의 예술 형태』, 1904.

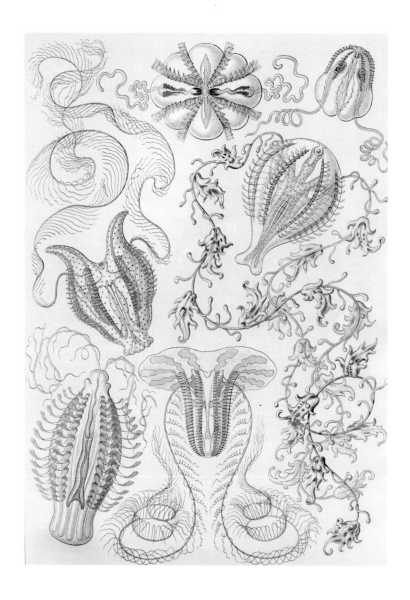

빗해파리는 해면동물과 더불어 가장 먼저 지구에 나타났을 것이라고 추정되는 동물이다. 유전자 분석을 통해 동물의 계통발달사를 추정하는 계통유전학이 출현한 이래 진화생물학자들은 최초의 동물이 무엇이냐는 문제에서 '빗해파리' 대 '해면동물' 진영으로 나뉘었다. 빗해파리는 '빗[櫛]' 모양이라 해서 유즐동물(有櫛動物)이라 불린다. 해파리라는 이름을 가지고 있지만 해파리와 같은 자포동물과는 확연한 차이를 보인다. 이들은 바다의 강력한 포식자들로 하루에 자기 몸무게의 10배 정도까지 플랑크톤, 크릴새우, 양서류 등 다른 생물들을 먹어치운다. 또한 이 동물들은 해면동물과는 달리 신경계를 가지고 있지만, 다른 동물들과는 완전히 다른 형태의 신경계를 가지고 있다.

에른스트 헤켈,『자연의 예술 형태』, 1904.

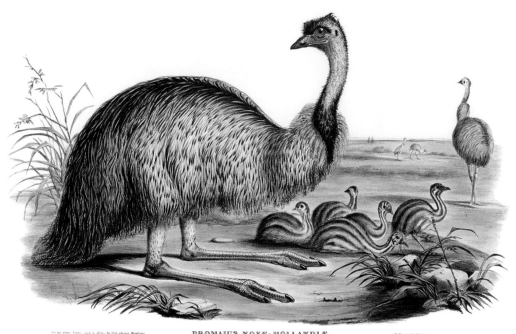

DROMAIUS NOVÆ-HOLLANDIÆ.

오스트레일리아 조류 연구가의 대부 존 굴드(John Gould, 1804~1881)
의 작품으로, 오스트레일리아에서만 서식하는 종인 에뮤 또한 그의 관
심 대상이었다. 오스트레일리아는 사막이 대부분이지만, 에뮤가 서식
하지 않는 곳은 거의 없을 정도로 오스트레일리아 전역을 점령하고 있
는 새다. 키가 큰 녀석은 약 2미터에 달해서, 타조 다음으로 키가 큰 새
이기도 하다. 작은 동물과 식물을 가리지 않고 먹으며, 번식기를 제외하
면 무리생활을 한다.

〈에뮤〉, 존 굴드, 1848.

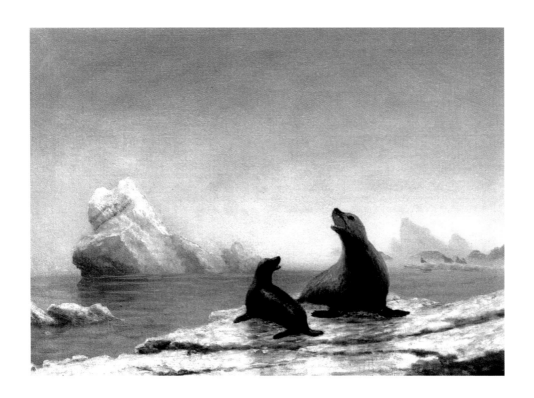

19세기 미국의 낭만주의 화가 앨버트 비어스타트(Albert Bierstadt, 1830~1902)의 작품이다. 풍경화를 주로 그린 화가인데, 자연스럽게 동물 풍경도 남기게 되었다. 물범(seal)은 지느러미가 있고 수륙 양쪽에서 생활하는 해양 육식성 포유류를 통칭하는 말로, 바다사자, 바다코끼리를 함께 부르는 말이다. 총 33종으로 보고되고 있으며 주로 바다를 인접해서 살지만 바이칼 물범은 호수에서 살고 있다. 현재 물범은 50종 이상이 멸종한 것으로 보고되고 있으며, 국내에서는 백령도의 점박이물범이 천연기념물이자 보호대상 해양생물(멸종위기 야생동물 2급)로 지정되어 보호를 받고 있다.

〈바다표범〉, 앨버트 비어스타트, 19세기.

남극, 고산지대, 그리고 일부 고립된 작은 섬들을 제외한 지구 전역에
거주할 정도로 환경적응력이 뛰어난 동물이다. 도마뱀으로부터 진화했
을 것이라고 추정되며, 약 3천 600여 종이 존재하는 것으로 알려져 있
는데 약 10센티미터에서부터 13미터(현재는 멸종된 보아뱀의 일종)에
이르기까지, 다양한 크기의 뱀들이 존재한다. 뱀의 뛰어난 능력은(도마
뱀도 같은 능력을 보유한다) 후각을 통한 인지 능력일 것이다. 이 녀석들
은 혀를 내밀어 공기 중 입자를 모은 뒤, 이 입자 정보를 구강 내 야콥손
기관으로 전송하여 냄새를 판독한다. 뱀은 하루에 16~20시간 잠만 자
는 '잠의 동물'이기도 하다. 그러나 이들이 깨어난 시간, 우리는 이들을
조심해야 한다. 모기를 제외하면, 인간을 가장 많이 살상하는 지구 동물
은 바로 뱀인 것이니까.

오귀스트 뒤메릴, 『일반 파충류학 또는 파충류에 관한 자연사 완결본』, 1834.

1. Léiohétérodon de Sgauzin. 2. La tête vue en dessus. 5. en dessous. 4. de profil.

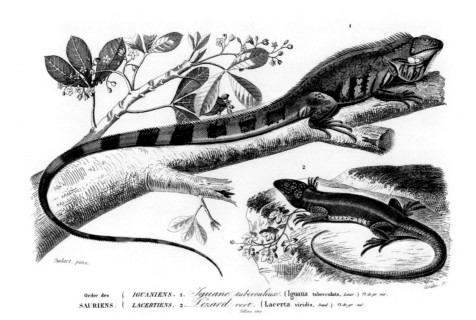

Ordre des { IGUANIENS . 1. *Iguane tuberculeux.* (Iguana tuberculata, *Laur.*) 1/3 de gr. nat.
SAURIENS. { LACERTIENS . 2. *Lézard vert.* (Lacerta viridis, *Daud.*) 1/3 de gr. nat.

아마도 뱀의 선조. 그리고 뱀만큼이나 지구 전역을 점령하고 있는 동물
이다. 도마뱀은 뱀보다도 종수도 많아서 6천 종이 훨씬 넘는 것으로 추
정되고 있다. 어떤 녀석은 다리가 없어서 뱀처럼 보이고 어떤 녀석은
60미터까지 한 번에 날기도 한다. 이구아나 같은 녀석은 머리에 원시적
형태의 눈이 달려 있어 빛을 감지하기도 한다. 널리 알려져 있듯, 꼬리
가 잘려도 재생되는데, 재생 기간은 약 한 달이다. 도마뱀의 한 가지 특
징은 이들이 '침묵의 동물'이라는 것이다. 게코(Gecko)를 제외하면 모
두가 성대를 결여하고 있어서 오직 몸짓으로만 서로 소통한다.

샤를 데살린 드르비니, 『자연사 사전』, 1892.

해마는 말 그대로 '바다에 사는 말'이라는 뜻이다. 몸의 형태는 말이 아니지만, 얼굴 부위는 말과 유사해 보인다. 아열대성 해양의 얕은 바다, 산호초, 해초 같이 숨기 좋은 곳에서 생활하는 물고기다. 물고기라지만 꼬리지느러미가 없고 위로만 수영을 한다는 점이 특이하다. 그나마 수영 실력도 형편없어서 어떤 종은 1시간에 이동하는 거리가 1.5미터에 불과하다. 먹은 것을 오래 체내에 붙들지 못해서 계속해서 먹어야 하는 천형을 살고 있는 동물이기도 하다. 이 자그마한 동물(작은 것은 1.5센티미터)은 '수컷 임신'으로 유명하다. 이들은 일부일처제를 유지하는데, 암컷은 최대 1천 500개의 알을 수컷의 육아 주머니에 낳는다. 그러면 수컷은 이 알이 부화할 때까지 주머니 속에서 양분을 제공하는 등의 방식으로 알들을 보호한다. 지금까지 약 54종이 발견되었다.

〈해마〉, H. L. 토드, 20세기.

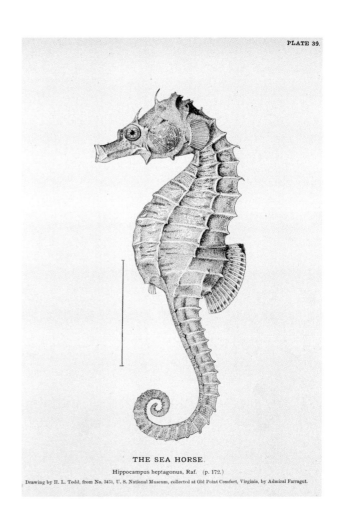

PLATE 39.

THE SEA HORSE.

Hippocampus heptagonus, Raf. (p. 172.)

Drawing by H. L. Todd, from No. 3451, U. S. National Museum, collected at Old Point Comfort, Virginia, by Admiral Farragut.

동물의 지능

1

동물이라는 주제는 음식이나 건강, 인체, 인간(인류)과 비슷한 주제다. 모두 다, 어느 만치는 아는 것처럼 생각하고 있지만, 실상 안다고 하는 것의 내용을 들여다보면, 거의 아는 바가 없는 주제 말이다. 또한 알아야 할 것, 알려진 바가 너무나도 방대하다는 점에서도 이 주제들은 서로 비슷하다. 우리는 개나 고양이에 대해서 얼마나 알고 있을까? 사슴벌레나 긴팔원숭이, 작은박쥐류나 잎꾼개미보다는 더 안다고 가정하고 있겠지만, 과연 그럴까? 무지(無知)와 싸우자. 무지와 싸울 때 우리는 인간이 된다.

그러나 지레 기죽지는 말기로 하자. 동물에 관한 연구는 이제 걸음마 단계에 있다고 해도 과언은 아니니까. 더욱이 동물을 '지능'이라는 측면에서 연구하기 시작한 것은 얼마 되지 않는다.

어떤 한 생물 개체 또는 생물종의 정체를 안다는 건 무슨 뜻일까? 그건 무엇보다도 그 개체나 종이 푸드 웹이라는 질서, 서식지의 생태적 질서 속에서 생존하는 '전략'을 안다는 것이다. 물론 이 전략의 배경, 배후에는 구조와 기능으로 세계에 자신을 드러내는 '능력'이 있다. 그리고 우리는 이제 이 능력을 '본능'이 아니라 '지능'이라고 부르는 데 주저함이 없게 되었다. 여러 생물종의 생존 전략과 능력을 점차 많이 이해하게 됨으로써, '지능'이라는 개념도 새롭게 정의된 셈이다.

'지능'이란 무엇인가? 어떤 이들은 '지능'을 다른 생물종과 인간을 구별해주는 인간 고유의 능력으로 정의하기도 했다. 예컨대 뢰벤 포이어스타인(Reuven Feuerstein)이라는 심리학자는 지능을 "생존 환경의 변화에 적응하기 위해서 인지 기능을 변화시키는 인간 고유의 능

력"이라고 정의했다.[1]

물론 이와 같은 인간중심적 관점의 정의와는 다른 정의도 있다. 한 가지는 삶의 환경 속에서 "복잡한 의사결정의 문제를 해결하는 능력"으로 지능을 정의하는 것이다.[2] 삶이란 의사결정의 연속, 선택의 연속이며, 이 선택은 반드시 삶의 환경에서 생존하려는 또는 의미 있게 생존하려는 선택이다. 그렇다면 이 선택의 주체는 반드시 어떤 순간 의사결정을 해야만 하고, 복잡한 의사결정의 상황 속에서 의사결정을 효과적으로 할 수 있는 능력을 가진 주체일수록, 생존과 번영을 더 잘할 수 있을 것이라는 추론이 가능하다. 지능이란 생존과 번영과 직결되는 판단과 결정, 행동의 능력이라는 것이다.

동물의 지능은 먹고 먹히는 푸드 웹의 질서 속에서 생존하고 번영해야 하는 당위와 더불어 출현했다. 태양과 수분, 탄소로 양분을 제조하는 능력을 갖추지 못한 채, 먹이를 찾아 탐색하고 움직여야 한다는 점, 먹이를 저장하고 관리해야 한다는 점, 나를 먹잇감으로 알고 다가오는 포식자의 위협에 맞서 스스로와 자손을 보호해야 한다는 냉혹한 삶의 당위는 동물을 지능의 존재들로 만들어놓기에 충분한 조건이었다.

2

2018년 초, 한국 국립중앙박물관에서는 한중일 3개국의 호랑이(범) 관련 미술품을 전시하는 이색적인 전시회가 열렸다. 그러나 아쉬운 감이 있었다. 범(호랑이)은 동남아시아, 남아시아에도 많이 서식하는 포식동물이므로, 아시아 작가들의 작품들을 망라하는 아시아 범 미술 전시회가 기획되었더라면 어땠을까 하는 생각이 컸기 때문이다. 범은 유라시아 대륙의 최강의 포식자 포유동물로 오래도록 이 지역 육상 생태계를 지배해왔다. 적어도 빙하기가 끝나는 1만 2천 년 전 경부터 이 동물은 이 지역 최강의 포식자로 군림해왔을 것이다.

하지만 어떤 능력이 이 동물을 그런 지위로 올려놓았던 걸까? 인간은 총이라는 무시무시한 무기를 개발하고도 오랫동안 이 동물과 혈투를 벌어야 했는데, 그토록 오래도록 인간과 대결할 수 있었던 범에게는 어떤 실력이 있었던 걸까?

두 가지 점이 우리의 눈길을 끈다. 첫째, 육체의 조건이다. 거의 칼이나 다를 바가 없는

1 이대열, 『지능의 탄생』, 바다출판사, 2017, 24쪽에서 재인용.
2 이대열, 같은 책, 26쪽.

네 개의 강력한 송곳니, 날카로운 돌기를 갖춘 혀, 밤에는 인간의 시력보다 6배 더 잘 볼 수 있는 눈, 다른 동물의 냄새를 맡는 야콥손 기관, 한 번에 7킬로미터까지 강을 건널 수 있는 수영 능력. 이런 경이로운 특징들에 비하면, 추운 환경에 적응하게 하는 두터운 털, 풀숲, 나무숲 사이에 숨을 수 있게 하는 가죽의 줄무늬, 묵직한 몸집(큰 수컷은 무게가 350킬로그램이 넘고, 길이는 4미터에 육박한다)을 움직이는 탄탄한 근육, 고양이 과 동물들이 선보이는 놀라운 민첩성과 속력은 별반 놀랍지도 않다.

그러나 육체의 능력이라는 이 첫째 요소는 상황을 신속하게 판단하고 행동에 돌입하는 범의 지능이라는 요소와 분리되어 있지 않다. 이 모든 육체적 탁월함을 다른 동물의 제압이라는 행동으로 오케스트레이션하는 것이 바로 범의 뇌-신경계다. 범을 '산군', '산왕', 즉 산에 사는 군왕이라고 불렀던 조선 사람들은 우리의 생각만큼 어리석은 이들이 아니었다. 자연은 어떻게 이런 종류의 동물을 진화시켰던 걸까? 범은 지구의 경이로움 그 자체다.

범의 사례가 보여주듯, 동물의 지능은 그 신체기관의 구조와 기능, 성질과 직결되어 있다. 예컨대, 낙타의 혹도 같은 점을 시사한다. 낙타의 혹은 왜 있고, 혹 속에는 무엇이 있는 걸까? 낙타의 혹에는 지방이 가득 들어차 있다고 한다. 이 지방의 효용은 여러 가지인데, 첫째는 영양의 공급이고 둘째가 열의 차단이다. 그런데 혹을 덮은 두터운 털도 태양열을 차단해준다. 하지만 털이 열을 차단한다면 굳이 위로 솟구쳐 있을 이유가 있을까? 혹처럼 솟은 모양새를 하게 된 건, 이런 몸의 구조에서는 체내로의 열전달 속도가 지연되기 때문이다. 즉, 급속도로 강한 열이 체내로 들어오지 못하게 하는 완충장치를 이 동물은 만들어낸 것이다.[3] 혹서, 열파가 있는 서식지 환경에서 자신과 종족을 보존하기 위한 조치였다.

물론 이것이 이 동물종의 선택이냐, 자연의 선택이냐는 질문에서, 대다수 동물학자와 생물학자들은 자연의 선택이라고 말할 것이다. 예컨대 혹의 부피가 40리터인 낙타와 43리터인 낙타 중 후자가 더 생존에 능해서 더 많이 번식할 수 있었을 것이다. 그리고 이 사태가 30~40세대를 이어지다 보면 43리터가 아니라 83리터의 혹을 거느린 낙타들이 다수가 되어버린다. 이러한 사태를 두고, 적자생존의 규칙이 적용되는 세계인 '자연'이 혹이 큰 낙타들을 '선택'했다고 보는 것이 바로 자연선택론이다.

당연한 일이겠지만, 어떤 동물들은 인간보다 훨씬 더 뛰어난 감각 능력을 과시한다. 대표적인 한 가지 사례는 양의 시각이다. 눈으로 확보하는 시야는 평균 약 310도여서 약 110도 정도인 인간보다 거의 3배 가까이 넓게 볼 수 있다. 그만큼 적과 우리 편을, 무리 속의 동료들

3 사네요시 타츠오, 김은진 옮김, 『아무도 모르는 동물들의 별난 이야기』, 이치사이언스, 2009, 50쪽.

을 쉽게 구별, 감지할 수 있는 것이다.

하지만, 시야 확보만 본다면 개구리나 카멜레온이 1등이다. 이들은 제 몸을 둘러싼 360도 전체의 풍경을 단번에 볼 수 있으니까. 한편, 카멜레온 중에서 어떤 녀석들은(잭슨카멜레온) 양 눈을 각기 움직일 수 있어서 한 쪽 눈으로는 먹이를, 다른 쪽 눈으로 적을 살필 수도 있다.

양과 친척이지만 더 영리한 것으로 생각되고 있는 염소 또는 산양류(쿠두, 마커르, 아이벡스 등) 수컷들의 공통점은 바로 뿔이다. 이 수컷들은 두껍고 길고 구불구불한 모양의 뿔들을 거느리는데, 공작이나 닭의 수컷이 암컷을 유혹하기 위해서 멋진 깃과 벼슬을 신체의 일부로 거느린다면, 이 수컷들은 단지 암컷을 유혹하기 위해서 뿔을 지니지 않는다. 영역 표시에 그리고 필요하다면 적과의 전투에도 사용되기 때문이다.

육상 동물 중 어떤 녀석들은 긴 혀가 특징인 것들도 있다. 긴 혀라면, 개미핥기도 개미핥기이지만, 카멜레온도 만만치는 않다. 카멜레온의 혀는 자기 몸집의 1.75배 정도 긴데, 느릿느릿 개미들을 공격하는 개미핥기와는 달리, 비행하는 곤충들을 혀로 순식간에 낚아채는 순발력이 이 동물의 한 가지 주특기다.

하지만 카멜레온은 혀보다 변색 능력이 훨씬 더 놀라운 동물이다. 모든 카멜레온이 변색 능력을 갖춘 건 아니지만, 10개 이상으로 색채를 바꿀 수 있는 종도 있다고 하니 눈이 휘둥그레질 따름이다. 왜 카멜레온들은 이런 피부 변색 능력을 갖추게 된 걸까? 카멜레온의 변색은 때로 위장에도 쓰이지만, 그보다는 특정 온도 같은 기후 조건에 적응하기 위함이거나 남들과 의사소통하기 위함이라고 한다.

피부색을 바꾸어 자기의 상태나 느낌, 의사를 표현한다? 중뿔난 능력임이 틀림없다. 개구리부터 고래까지 많은 이들은 색보다는 소리로 자신이 표현하고픈 것을 표현하니까. 수컷 매미의 울음소리는 소방차 사이렌 소리와 같은 음량(120데시벨)이라고 하는데, 가장 크게 소리를 내는 동물은 향유고래로(220데시벨) 알려져 있다. 제트 비행기가 이륙할 때 내는 소리가 140데시벨임을 생각해보면, 향유고래의 소리가 얼마나 클지를 어느 정도는 상상해볼 수 있다. 긴꼬리원숭이는 경계 대상이 다가오면 경고음을 내서 동료들에게 알리는데, 대상에 따라 각기 다른 소리를 낸다.

혹독한 기후환경에 적응하며 삶을 보존하는 활동 또한 주목할 만한 동물의 지능이라고 할 수 있다. 영하 200도, 영상 151도에도 살 수 있는 물곰 같은 동물은 치워버리면, 서로 몸을 맞대 체온을 상승시키며 영하 50도의 극한의 기후를 살아내는 황제펭귄들의 지혜가, 기온이 낮은 지하 세계를 구축하여 영상 50도의 폭염을 견뎌내는 사하라 사막 개미들의 지혜가 눈에 들어온다.

3

지혜, 지능이라면 반드시 언급해야 하는 동물인 고래는 지구가 품고 있는 한 가지 비밀이다. 포유동물임에도 바다를 서식지로 삼는 것도 신기하지만[4], 지구상에서 가장 덩치가 큰 동물임에도(대왕고래, Blue Whale. 가장 덩치가 큰 생물은 바로 나무다.) 크릴새우 같이 작은 것들만 먹는(대왕고래 한 마리가 하루에 잡아먹는 크릴새우는 4천만 마리가 넘는다고 하니 결코 소식자는 아니다!) 기이한 식습관을 보이며 포식자의 강인함을 전연 보이지 않기 때문이다. 어떤 고래(북극고래, bowhead whale)는 코끼리거북(Giant Tortoise)만큼이나 오래 사는 최장수 동물군에 속하기도 한다. (평균 수명 210세) 오래 사는 것도 경이롭지만 심장도 느리게 뛰어서, 분당 심박수가 불과 10bpm에 지나지 않는다(인간 70bpm, 토끼 200bpm, 벌새 1,200bpm과 비교해보라). 가장 거대하고, 가장 오래 살며, 가장 느리고, 가장 큰 소리를(향유고래) 내는 동물이라니! 육지를 버리고 바다에서 살기로 했던 선택, 자기 몸집의 수만 분의 1도 안 되는 것들만을 잡아먹는 선택, 새끼는 조금만 낳고 느릿느릿 오래 살아가는 선택, 이 모두가 고래 지능의 표지들이다.

고래처럼 종래의 서식지를 버리고 물을 선택한 동물은 다름 아닌 펭귄인데, 이 동물의 남다른 점은 자신의 비행 능력을 수영 능력으로 맞교환했다는 점이다. 날개를 퇴화시켜 지느러미로 만든 것이다.

수중동물 중에서 상어는 단연 기이한 녀석들이다. 이 녀석들은 부레가 없는데, 그런 까닭에 몸무게의 30퍼센트나 차지하는 거대한 간을 활용해서 일정 깊이에서 떠 있을 수 있다. 하지만 이것만으로는 수중생활을 하기 벅찬 모양이다. 그래서 고안한 것이 바로 방향 전환이다. 간의 힘으로 떠 있기+방향 전환으로 계속 물속에서 이동을 해가는 것이다. 먹잇감을 취하기 위해 가장 발달된 상어의 능력은 후각 능력일 것이다. 어떤 녀석들은 피 1ppm 분량도 냄새만으로 알아챌 수 있다고 하니, 놀라운 후각이 아닐 수 없다.

수중생활을 하는 녀석들 가운데 아마도 가장 똑똑한 동물 중 하나는 문어일 것이다. 심지어 문어는 자신의 선호도에 따라 상대방을 골라서 물총 공격을 가한다고 한다. 그만큼 눈의 식별 능력이나 판단과 재치가 뛰어나다. 또한 문어는 갇혀 있는 곳에서 탈출하는 방법을

4 고래는 왜 바다에 살고 있는 걸까? 고래목과 동물의 선조(Ambulocetus)가 이와 유사한 육상
 동물(Pakicetus)로부터 분화한 시점은 약 5천만 년 전으로 추정되고 있다. 이 선조는 앞다리
 가 짧고 뒷다리는 지느러미 기능을 할 정도로 길게 늘어졌는데, 수영에 적합한 형태였다. 그
 러나 이러한 사실은 우리의 질문에 아무런 답을 해주지 못한다.

쉽게 찾아내는 것으로도 유명하다. 이러한 놀라운 지능은 문어의 신경계가 약 5억 개의 신경 세포로 구성되었다는 사실과 관련이 있을 것이다.[5] 또한 문어는 다리로 맛을 보는데, 다리에 붙어 있는 빨판 안에 미각 기관인 '미뢰'가 수천 개나 있기 때문이다.[6]

지구의 자기장에 민감하게 반응하며 항로를 찾는 바닷속 여행자들의 항해 능력도 대단한 능력인데, 귀상어, 참다랑어, 백상아리, 리들리거북, 연어, 만타가오리 등이 그러한 능력의 소유자들이다. 물론 이런 능력은, 장거리 여행을 필요로 하지만 서식지는 다른 동물들, 즉 곤충이나 새들도 공유한다. 왕나비, 호박벌 같은 곤충들이 그러하고 울새, 까마귀, 북극 제비갈매기 등이 또 그러하다.[7]

새들의 세계로 들어가보자. '새 대가리'라는 말이 있지만, 새들의 뇌의 크기, 새들의 놀라운 기억력에 무지했던 시절 만들어진 허황된 말일 뿐이다. 많은 조류들의 뇌의 크기는 몸집에 비해서 훨씬 더 크며(특히 둥지에서 어린 시절을 오래 보내는 종들이 그러하다)[8], 수많은 조류가 놀라운 기억력을 과시한다. 이를테면, 비둘기는 최대 1천 200개의 그림들을 기억하는 능력을 지니고 있다고 보고되며, 잣까마귀는 기억 능력을 테스트한 어느 실험에서 69개의 먹이 은닉처 중 25개의 은닉처를 285일간 기억했다고 한다.[9] 또한 기억력 운운에서 박새는 결코 빠질 수 없는 새인데, 이들은 씨앗과 먹이들을 무수히 많은 각기 다른 장소에 은닉해두고선 나중에 다시 찾아가 먹는다. 이들은 얼마 동안이나 자신이 어디에 무엇을 숨겨두었는지 기억할까? 답은 최대 6개월까지라고 한다.[10]

새들의 놀라운 능력 가운데 하나는 '네비게이팅' 능력, 즉 비행경로를 찾아내고 그 경로에 따라 비행하는 능력이다. 이 능력은 "지각, 집중, 거리의 계산, 공간을 어림잡기, 의사결정"[11]을 요하는 매우 높은 수준의 능력이다.

매가 공중을 지배하는 이들 가운데 최상의 포식자일 수 있는 건, 시력과 속력 덕분이다. 인간 시력의 무려 8배 뛰어난 시력을 지닌 매는 일단 먹잇감을 포착하면 시속 320킬로미터라

5 이대열, 『지능의 탄생』, 바다출판사, 2017, 136-137쪽.

6 스티븐 젠킨스, 『아트동물 그램책』, 김맑아 · 김경덕 옮김, 부즈펌 어린이, 60쪽.

7 스티븐 젠킨스, 같은 책, 67쪽.

8 Jennifer Ackerman, *The Genius of Birds*, Corsair, 2016, p. 25; p. 32

9 Edward O. Wilson, *The Social Conquest of Earth*, Liveright Publishing Corporation, 2012, p. 215.

10 Jennifer Ackerman, ibid, p. 24.

11 Jennifer Ackerman, ibid, p. 180.

는 어마어마한 속력으로(이것이 바로 지구에서 가장 빠른 생물의 속력이다. 지상에서는 치타가, 수중 세계에서는 돛새치가 가장 빠르다) 먹잇감을 공격해 숨통을 끊는다. 동류인 조류를 많이 잡아먹지만, 포유류, 파충류, 어류, 절지동물 가리지 않고 모두 섭취한다. 물론 인육도 아주 좋아한다.

올빼미는 야간생활을 하는데, 그래서인지 소리 없이 날 수 있다고 하며, 눈을 돌리지는 못하지만 머리를 돌려 최대 270도의 앵글까지 시야 확보가 가능하다고 한다. 아주 미세한 소리도 잡아내는 뛰어난 청각과 매서운 발톱 또한 이 동물의 조용한 밤 사냥을 돕는다. 올빼미과 동물들은 위장술에도 능한데, 그러고 보면 이들은 지혜의 상징보다는 사냥의 상징으로 더어울리는 동물일지도 모르겠다.

오스트레일리아와 뉴질랜드에 사는 바우어 새 수컷은 건축술에 능하다. 건축 자재는 나무껍질, 과일, 목탄, 깃털 등이며 1평방미터 넓이의 지면에 높이 30센티미터의 정자를 짓는다. 건축을 하는 이유는 단 하나, 짝짓기를 위해서다. 암컷을 유혹하기 위해 수컷은 아름다운 꽃, 달팽이 껍질 같은 것으로 정자를 매일 장식한다. 하지만 놀랍게도 바우어 새 수컷은 암컷이 자신의 정자에 매력을 느껴 발을 들여놓는 순간, 매우 난폭하게 짝짓기를 하고 일이 끝나면 암컷을 쪼거나 할퀴며 정자 밖으로 쫓아버린다.[12]

허공은 새들의 점유물이 아니다. 어떤 녀석들은 날지 못하는 무리에 섞여 살며 대부분의 시간 동안 전혀 날지 않지만, 필요가 닥칠 경우 간간이 비행 실력을 뽐내기도 하는 것이다. 포유류로는 날다람쥐와 박쥐가 대표적인 사례이고, 어류로는 날치가 대표적이다. 보통은 뛰거나 기기만 하는 메뚜기나 무당벌레도 다급하면 날개를 펼쳐 비행 능력을 보이는데, 이 모두가 대개는 도망의 수단이다.

포유류인 박쥐는 초음파를 사용하여 '반향정위(反響定位)'하는 능력을 보유하고 있다. 반향정위란 초음파를 쏘아 반사되는 파동을 파악함으로써 사물이나 대상의 위치를 알아내는 것을 뜻한다. 물론 이런 능력은 박쥐의 밤 사냥을 돕는다. 이러한 능력은 지구상에 단 두 종류의 동물만 보유하고 있는데, 다름 아닌 박쥐와 돌고래다.[13]

비행 능력을 자랑하는 녀석들 중에는 지구 차원에서 장거리 비행을 하는 녀석들이 많지만, 그 중 으뜸은 단연 북극 제비갈매기다. 이 동물은 대서양을 횡단하여 약 7만 800킬로미터를 비행하며 북극과 남극을 오가는데, 최장거리 비행으로 기록되고 있다. 장거리 비행 2위의 주인공은 검은 슴새로서, 뉴질랜드를 떠나 남미와 러시아를 거쳐 다시 뉴질랜드로 돌아오는,

12 린 마굴리스·도리언 세이건 지음, 『생명이란 무엇인가』, 김영 옮김, 리수, 2016, 212쪽.
13 박재용, 『모든 진화는 공진화다』, MID, 2017, 229쪽.

약 6만 4천 400킬로미터의 비행을 감행한다. 물론, 이들이 비행을 감행하는 건 먹이를 구하기 쉽고 온화한 지역을 찾아가기 위함이다.

기러기의 사회적 지능 또한 눈여겨볼 만하다. 기러기는 북극 제비갈매기나 검은 슴새와 같이 철새라는 점 말고도 흥미로운 특징을 지니고 있는데, 다름 아닌 협동심이다. 장거리 비행은 철새들에게도 어려운 과제로, 당연히 우리는 기러기 떼의 장거리 비행 과정에서 도태되는 소수자를 상상해볼 수 있다. 실제로 이런 소수자들이 발생하는데, 이런 일이 발생하게 되면, 놀랍게도 기러기 떼 중 건강한 기러기 한 마리가 도태된 기러기 한 마리의 보호자(가디언)가 되어 돌봄 활동을 시작한다. 만약 도태된 기러기가 기력을 회복하면 둘은 무리에 합류하게 되지만, 기력을 회복하지 못하고 목숨을 잃기라도 하면 그 모습까지 본 뒤에 보호자 기러기는 무리에 합류한다. [그래서일까, 정학유는 『시명다식』에서 기러기를 네 가지 덕을 지닌 동물로 묘사한다. 그것은 신(信), 예(禮), 절(節), 지(智)인데, 기러기가 매우 영특하며 도덕성이 있는 동물임을 직관한 것이다.][14] 기러기의 이러한 능력은 위기 상황에서의 공동 대처 능력으로, 사회적 지능의 분명한 사례라 할 수 있다.

사회적 지능이라 하면, 흰개미들을 빼놓기 민망한 주제일 것이다. 아프리카와 남미에 사는 이들은 성인의 키만 한 높이의 흙집을, 우리로 치면 아파트 같은 공동주택을 함께 건축하고 함께 거주한다. 이들 중 어떤 녀석들의 집에는 심지어 공기를 계속 순환시키는 에어 컨디셔닝 장치도 있을 정도라고 한다. 밤에 버섯을 재배하는 농장 일에 참여하는 일꾼 흰개미들과 전체 무리를 보호하는 병정 흰개미들의 사회적 분업 또한 이들의 높은 사회적 지능을 알려주는 표식들이다.

4

생물 또는 유기체의 결정적 속성은 다름 아닌 자기 복제이며, 자기 자신을 미래에 복제하는 기술인 번식과 양육에 관한 지능은 그래서 수많은 동물들이 공유하고 있는 지능이다. 쉽게 말해, 모든 동물들은 제 자식을 만들고 보존하는 데 능하다. 하지만 이 말은, 어느 동물이라도 강한 자기 복제 본능, 종족 번식 본능을 지니고 있다는 말이 아니라 많은 동물들이 자기 자손을 후세에 성공적으로 남기기 위해 특별한 전략과 능력을 계발해왔다는 말이다.

14 정학유 지음, 『시명다식』, 허경진 · 김형태 옮김, 한길사, 2007, 374~375쪽.

예컨대 청어 암컷은 한 번에 무수히 많은 알들을 얕은 바다 지표면에 산란하는데 무리 지어 함께 산란을 하는 청어 떼가 쏟아낸 알들로 표면의 일대는 온통 하얀 색으로 수놓아진다. 암컷들이 산란을 끝내면, 수컷들은 알 위에 정액을 뿌려 수정을 시킨다. 수정이 된 알이 약 2주가 지나면, 그 안에서 아기 물고기가 기어 나온다. 그런데 재미있게도 이 아기 물고기들은 노른자위 주머니를 몸에 매달고 있다. 일종의 영양 창고로, 사냥 실력이 계발되기 전까지 이 주머니가 어린 물고기들의 생명을 보호하게 된다.

알의 수를 늘리거나 알 낳기를 쉼 없이 지속하는 능력은 자기 복제를 위해 계발된 능력이다. 청어는 떼를 지어 알을 낳지만 무리생활을 하지 않는 개복치는 한 번에 약 3억 개의 알을 낳는다. 약자들이 알을 많이 낳을 것 같은데, 15만개의 알을 낳는 문어나 2만 개의 알을 낳는 황소개구리를 생각해보면 꼭 그런 것 같지도 않다. 한편, 여왕흰개미는 1시간에 1천 200개의 알을 생산하는데, 하루 종일 이 일을 수행하며, 무려 30년간 지속할 수 있다고 한다.[15]

어떤 동물들은 알의 보호와 은폐에 남다른 능력을 보인다. 납자루는 긴 관을 뻗어 벌어진 조개의 안쪽에 알을 낳는데, 납자루의 알들은 조개를 집 삼아 안전하게 살다가 어린 물고기로 변신해 조개를 빠져나온다. 또 어떤 곤충들은 식물에 자신들의 알을 매달아 식물의 일부로 보이게 하는 위장 전략을 사용한다. 풀잠자리는 이슬 같은 모양의 알주머니를 풀에 매달고 북방거꾸로여덟팔나비는 알들의 꾸러미를 줄기의 끝로 풀에 매달아놓는다. 한편 여치는 배 아래쪽에 난 긴 침으로 자기 알들을 땅 속 깊숙이 밀어 넣어서 은폐하고, 사마귀는 알들을 거품 덩어리로 감싸 보호한다.[16] 재봉새는 실로 나뭇잎을 꿰매어 나뭇잎 집을 만들고는 그 안에 알을 보관하며, 맵시벌은 나무 안에서 자라는 애벌레의 몸 안에 산란관을 찔러 넣어 애벌레 안에서 알이 자라게 한다. 애벌레 안에서 부화한 어린 맵시벌들은 애벌레를 먹어치우면서 자라난다. 피파두꺼비는 아예 암컷의 등에서 어린 아이들을 키운다. 번식기에 암컷은 수컷의 배에 알을 낳는다. 그러면 수컷은 암컷의 등에 올라타 수정된 알을 암컷 등에 붙여준다. 등에 붙은 알들은 암컷 피부 속 알집에 파묻혀 보존되고, 그 안에서 어린 피파두꺼비들이 알을 깨고 나온다.[17] 그리고 이런 사례는 끝도 없이 이어진다……

동물학자도 아닌 필자가 동물학자 흉내를 내며 사례의 일부를 두서없이 늘어놓은 이유는 딱 한 가지, 지능이 없거나 의식이 없는 존재로 다른 동물들을 경시하거나 평가 절하하는

15 Steve Jenkins, *Animals by the Numbers*, Houghton Mifflin Harcourt, 2016.

16 모니카 랑에 글, 우테 퇴니센 그림, 『누구의 알일까?』, 조국현 옮김, 시공주니어, 2017.

17 스티븐 젠킨스, 앞의 책, 32~33쪽; 38쪽.

일체의 태도와 관점을 반박하기 위해서이다. 어떤 녀석들은 신체의 구조와 기능으로, 다른 녀석들은 독특한 행동 방식으로 자신의 이익을 보호하는 전략을 각기 다르게 구현했지만, 우리는 이들 다양한 전략의 배후에 있는 것을 '지능'이라 불러야 마땅하다. 또한 "의식은 외부 세계를 인식하는 것"이며 그 "외부 세계가 포유류 털 바깥의 세상이어야 할 필요는 없다."[18] 그런 점에서 동물만이 아니라 세포에게도 의식이 있다고 봐야 할 것이다.[19] 굳이 언급할 필요도 없지만, 의식과 지능이 있다고 판단되는 생물 앞이라면 연필이나 컵, 놀이용 공 같은 물건을 대할 때와는 다른 태도가 요구된다. 그들이 누구이든 우리는 우리가 필요할 때마다 그들을 우리 마음대로 가지고 놀 수도, 던질 수도 없으며, 더군다나 깎거나 깨거나 자르거나 터뜨린다는 건 상상조차 할 수 없다.

18 린 마굴리스·도리언 세이건 지음, 앞의 책, 216쪽.
19 린 마굴리스·도리언 세이건 지음, 앞의 책, 같은 쪽.

4부

인간이라 불리는

어느 기이한 동물과 그 선조

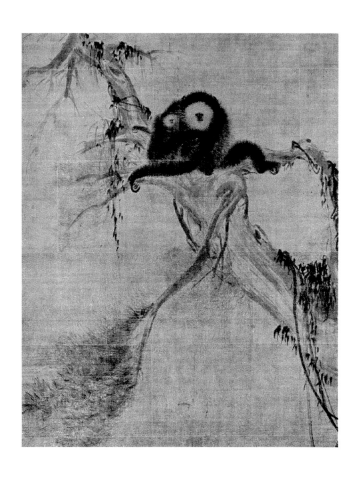

13세기 중국의 승려 화가 무치(牧谿法常, Muqi Fachang, 1210?~1269?)의 작품이다. 여백의 미, 소리가 들리는 듯한 바람의 형상화, 형태와 뜻을 간취하는 힘이 돋보이는 명작이다. 현대 인류의 조상은 수백만 년간 직립보행을 실험하며 산림에서 나와 들판에서 살아가는 삶, 손을 쓰는 삶을 개척했다. 하지만 그들의 조상이 오래도록 살던 곳은 바로 산림이었다. 나무 사이, 나무 아래, 나무 위라는 서식지는 인류의 고향인 셈이다. 그렇다면 이 작품에는 두 개의 고향이 중첩되어 있다. 모성애 또한 우리의 고향이므로.

〈송원도(松猿圖)〉, 무치, 13세기.

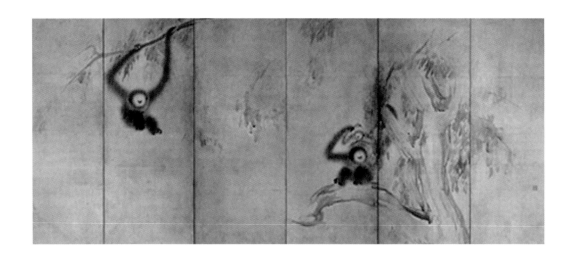

16세기 일본의 화가 하세가와 도하쿠(長谷川等伯, Hasegawa Tohaku, 1539~1610)의 작품으로, 여백의 미를 살리는 중국화 풍에 원숭이 가족을 그려 넣었다. 선(禪)의 향기가 나는 동물화인 셈이다. 하세가와 도하쿠가 송의 승려 화가 무치(牧溪法常, Muqi Fachang)의 작품을 알고 공부했다는 기록으로 보아, 무치의 원숭이 그림에서 영감을 얻었음이 분명해 보인다.

〈대나무 숲의 원숭이들〉, 하세가와 도하쿠, 16세기.

무치, 하세가와 도하쿠의 그림과 같이 보면 좋은 작품. 현재 약 260종의 원숭이가 존재한다고 추정되고 있다. 유인원이라고 불리는 오랑우탄, 고릴라, 침팬지, 인간으로 구성된 7종의 동물은 원숭이와는 다른 동물로 분류되곤 한다. 보통 구세계(아시아, 아프리카 계) 원숭이들은 사회집단을 형성하는데, 모계사회성을 띤다. 즉 어머니들이 아이들의 양육을 책임지며, 수컷은 청소년기가 되어서야 가정과 무리를 떠난다. 반면, 신세계(북, 중남미) 원숭이들 중 다수는 일부일처제를 고집하며 수컷이 양육을 책임지는 부계사회성을 띤다.

워터하우스 호킨스, 『HMS 설퍼 항해의 동물학』, 1844.

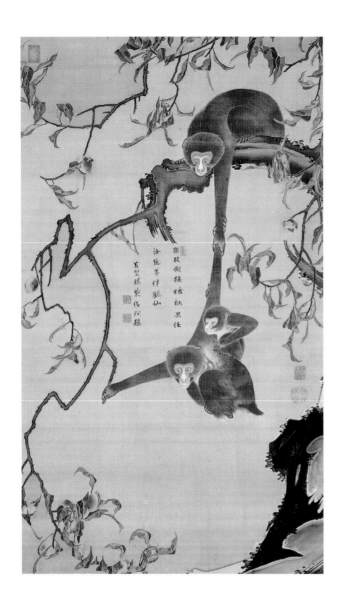

인간의 조상은 숲 속 나무 위에서 살다가 나무 아래로 내려와 살았다. 너무 오래 전에 나무와 숲을 떠났기에 우리에게는 소설 같은 이야기로 들린다. 하지만 지금도 아이를 재울 때나 달랠 때 많은 이들은 나뭇잎이 바람에 스치는 소리를 내고 있다. 쉬이~ 쉬이~ 이 소리를 들려주면, 보채던 아이도 금세 마음을 가라앉히곤 하는 것이다. 그러고 보면 우리 자신도 잘 모르는, 고향에 대한 감성이 유전되는지도 모르는 일이다. 어쨌거나 숲은 분명 인간의 고향이다.

〈원후적도도(猿猴摘桃圖)〉, 이토 자쿠추, 18세기.

다른 동물들을 지배하고 싶었던 어느 동물은 어느 순간 이렇게 천명한다. 나는 동물이 아니라 신의 아들딸이다. 그러나 진화생물학과 진화인류학은 이 선언이 원숭이에서 진화한 어느 동물의 가당치 않은 선언이었음을 입증해왔다. 약 600만 년 전 꼬리가 없거나 짧은 원숭이가 등장한다. 그리고 이들은 수백만 년에 걸쳐 직립 이족 보행을 실험하게 된다. 약 100만 년 전쯤 불을 이용하는 종이 등장하게 된다. 그로부터 50만 년이 지나면 요리하는 호모들이 나타난다. 그리고 약 15만 년 전쯤 현생 인류인 호모사피엔스가 등장한다. 문화적인 차원의 급격한 진화(폭발)가 일어난 시기는 약 6만 년 전으로 추정되고 있다.

조르주루이 르클레르 드 뷔퐁, 『자연사』, 18세기.

인간이 만들어낸 것들 가운데 가장 오래된 동물 형상으로, 약 3만 년 전의 작품으로 추정되고 있다. 1937년 독일 홀렌슈타인 슈타델에서 매머드 상아 조각들이 처음 발견되었고, 1969년 상아 조각들을 맞추어 현재의 형태로 복원되었다. 어떤 학자들은 네안데르탈인이 만든 '라 로슈코타 얼굴 형상'을 최초의 예술작품으로 보기도 하지만, 다른 이들은 이 작품을 최초의 예술작품으로 보기도 한다. 왜 이 조각가는 사자 얼굴을 한 인간을 그렸을까?

〈사자 인간(Löwenmensch)〉, 작자미상, 3만 5천~4만 년 전.

〈쾌락의 정원〉, 히에로니무스 보슈, 1500년경.

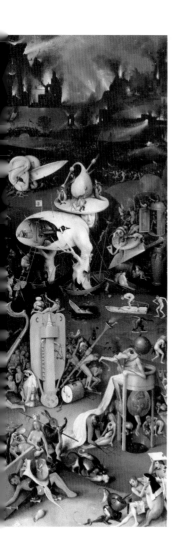

인간은 무엇으로 사는가? 동식물로 산다. 꽃이라는 식물의 성기를 얼마나 좋아하는지, 아예 그 속에 들어가 살고 싶고, 그 속에서 하고 싶다. 먹고 싶다는 욕망은 먹히고 싶다는 욕망과 같아서, 홍합 먹기를 즐기는 인간은 홍합에 먹히고 싶어 홍합에 들어가 있다. 포도송이를 먹는 인간들은 오직 입만 사용하는 상태로 환원된 상태, 일종의 에로스 동물로 환원된 인간의 상징이다. 먹기. 빨아먹기. 빨기. 빨리기. 이런 지상의 환희 (Earthly Delights)가 사타구니에서 일어나면, 거기가 곧 낙원이다. 식물이 자라고 새가 운다. 먹기 그리고 밀실. 밀실 그리고 먹기. 15세기 네덜란드 화가이자 도안사였던 히에로니무스 보슈(Hieronymus Bosch, 1450~1516)는 위대한 풍자가여서, 인류는 이 그림이 완성된 1510년 이래 지금껏 이 그림 바깥으로 나가본 일이 없다.

16세기 플랑드르(네덜란드 남부) 화가 요아힘 베케라르(Joachim Beuckelaer, 1533~1570/4)의 작품으로, 이 그림에서 우리는 사살된 동물을 다루는, 요리하는 여인들을 만난다. 이 그림에 잘 드러나 있지만 인류에게 먹는 일이란 무엇보다도 죽이는 일, 죽은 것을 다루는 일이었다. 살생(사냥)이 남성의 일이었다면 사냥감(죽은 동물)을 다루는 일, 즉 씻고 빼내고 자르고 삶는 일은 여성의 몫이었다. 자기 몫의 목숨을 잃은 어느 생명과 대립하지 않고 화해하기. 식탁 위에서 가능한 일일까? 그저 먹기만 한다면 가능하지 않을 것이다.

〈제4원소: 불〉, 요아힘 베케라르, 1570.

프랑스 화가이자 조각가인 장 레옹 제롬(Jean Léon Gérôme, 1824~1904)
은 역사와 신화의 에피소드를 화폭에 많이 담은 화가였다. 이 작품에서
우리는 대중에게 오락거리를 선사하는 소년 엔터테이너를 만나게 된다.
이 소년이 모종의 종속적인 위치에 있음은 금세 눈치 챌 수 있다. 과거에
인간은 동물만이 아니라 다른 인간도 소유물로 간주했었다. 미국에서 노
예제가 공식 폐지된 것은 1865년이었지만, 세계 곳곳에서는 20세기 초중
반까지 노예제의 흔적이 목격되었다.

〈뱀을 다루는 소년〉, 장 레옹 제롬, 1870.

19세기 영국 화가이자 조각가 프레데릭 레이턴(Frederic Leighton, 1830~1896)의 유명한 조각 작품이다. 이 작가는 역사, 신화, 고전 문학 작품 등에 등장하는 에피소드를 소재로 작품 활동을 했는데, 특이한 점은 군인으로도 활동했다는 것이다. 자신이 속한 공동체의 보호를 위한, 외부세력과의 투쟁, 이를 위한 분명한 사리판단과 행동이 군인의 덕목이라면 이러한 덕목은 이 작품에도 배어 있다. 파이톤은 거대한 뱀이기도 하지만 악마이자 고난(장벽)이기도 하다. 동시에 사납고 거친 자연이기도 하다.

〈파이톤과 레슬링 선수〉(부분), 프레데릭 레이턴, 1877.

오스트리아 화가 가브리엘 폰 막스(Gabriel Cornelius Ritter von Max, 1840~1915)는 원숭이 그림을 많이 남겼다. 하지만 그에게 관심의 대상이었던 건 원숭이가 아니라 인간, 즉 호모사피엔스였다. 달리 말해 그는 원숭이라는 알레고리로 호모사피엔스가 어떤 존재인지 명상했다. 이 작품에서도 우리가 만나는 건 읽는 인간(호모사피엔스)의 초상이다. 화가는 인간의 높은 정신이 실은 지구자연의 작품이라고 말하는 듯하다.

〈학자들〉, 가브리엘 폰 막스, 연대미상.

남편이라는 애물 덩어리. 그래도 다시 보면 나의 아기와도 같은 이라고
프리다 칼로는 이 그림으로 말하고 있다. 그리고 인간과 동물, 식물들,
지구라는 어머니조차 더 큰 어머니에게는 아기와도 같다고. 전통적인
관점이기도 하고 현대 과학의 관점이기도 한 이러한 관점은, 그러나 이
작품에서, 의인화라는 방법으로 구현되어 있다는 한계를 지닌다. 신이
만일 존재한다면 인간의 얼굴을 하고 있지는 않을 것이다. 만일 인간의
얼굴을 하고 있다면 그 신은 인간의 발명물일 것이다.

〈우주와 대지(멕시코), 디에고와 나 그리고 솔로틀의 사랑의 포옹〉, 프리다 칼로, 1949, 202

미켈란젤로(1475~1564)가 유명한 작품 〈피에타〉를 제작한 것은 그의 나이 스물서넛이던 시절, 즉 1498년과 1499년이었다. 53년 뒤, 같은 작가는 새로운 피에타 작품을 만들어내기 시작한다. 젊은 시절 만들었던, 아리따운 처녀 마리아 대신에 늙고 볼품없는 노인 마리아가 등장했다. 그리고 죽기 전까지 12년간 그는 이 작품을 다듬고 또 다듬는다. 즉 이것은 노년에 이른 미켈란젤로의 영혼, 그 자체라 할 수 있는 작품이다. 그러나 여기 결정(結晶)으로 남아 있는 것은 어느 작가의 영혼만은 아니다. 그것은 예수라고 불리던 한 인간의 빛, 그 빛을 만들어냈던 모든 인간의 빛이기도 하다.

〈론다니니의 피에타〉, 미켈란젤로 부오나로티, 1552~1564.

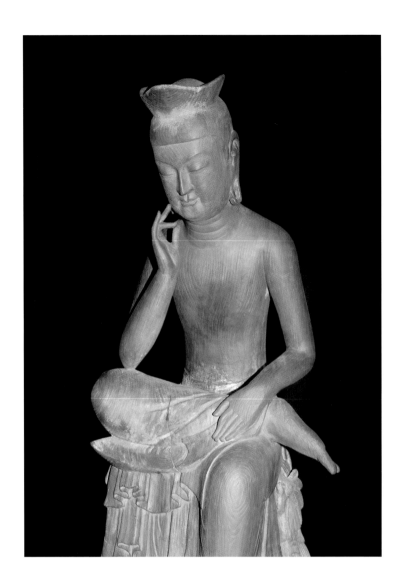

일본 교토에 있는 사찰인 광륭사(廣隆寺, 고류지)에 소장되어 있는 상으로, 삼국 시대인 7세기에 제작되어 일본으로 건너갔다는 것이 정설이다. 고구려와 삼한에 들어온 인도 불교의 이상, 아시아 사람들의 마음의 이상이 이 반가사유상에는 있어서, 누구라도 이 목조상 앞에서는 자기도 모르게 마음을 쉬게 된다. 독일의 어느 철학자도 인간의 최고 실존을 보았다 말했던 조각상이 바로 이 반가사유상이다. 인간은 언제든 별에 끌려가는 존재이지만, 별빛을 품고 별빛을 전달해주는 존재이기도 하다. 사유, 즉 생각이 바로 그 별빛이다. 사유하는 한, 인간은 자유롭고 또 인간이다.

목조반가사유상, 광륭사, 7세기.

러시아 화가 세르게이 콘스탄티노프(Sergey Konstantinov, 1884~1916)
가 남긴 이 그림 한 점은, 대속(代贖), 거리둠 그리고 손내밈이다. 이 작품
은 동물 학대를 일삼아온 모든 인류 세대들의 죄업을 대속하는 작품이
다. 인류를 다른 동물들과 현격히 다른 존재로 격상시키고자 했던 모든
시도들에 대한 거리둠이기도 하다. 동물과 자연을 이제는 다르게 대하자
는 무언의 손내밈이기도 하다. 그러나 이것은 대속, 거리둠, 손내밈 이상
이다. 경이로운 빛줄기가 이 작품에 솟구치고 넘실대고 일렁이고 있다.
어디에서 온 빛일까? 그 빛은 이 얼굴을 타고 내려와 어깨, 목, 가슴께에
서 잠시 쉬다가, 손으로 흘러넘치고 있다.

〈새와 소년〉, 세르게이 콘스탄티노프, 현대.

인간이란 무엇이며, 무엇이 인간의 고유성인가?

1

보통 우리는 '사람'이라는 단어와 '인간'이라는 단어를 동일한 것으로 간주하고 사용한다. 하지만 '사람'은 '인간'과는 다르게 사회공동체에서의 성원권과 관계 있다. '인간'이라는 개념이 자연적 사실과 관계된다면, '사람'이라는 개념은 사회적 인정과 관계된다. 예컨대 인간의 태아는 분명 생물종으로서 인간이지만, 아직 사회적 주체가 아니기에 사람으로 볼 수는 없는 것이다.[1]

이처럼 인간은 사회공동체 내부에서 양육되면서 '사람'으로, 즉 유의미한 사회 구성원으로 간주된다. 하지만 훌륭한 사회 구성원이 되는 과업보다 한 차원 더 중요한 과업이 우리들 인간에게는 따로 존재한다.

어떤 과업일까? 그런데 재미있게도 이 과업은 '인간'과 '사람'이라는 개념 자체에 퇴적되어 있다. 이러한 단어들을 발화할 때, 우리 자신도 모르게 우리 스스로에게 일정 기준 이상의 존재를 요구하고 있기 때문이다. 그리고 '사람다움', '인간다움'이라는 개념이 부가적으로 발생되어 유통되어온 것도 바로 이러한 요구 때문이다.

인간다움이라는 가치의 구현에 대한, 인간이 인간 스스로에게 하는 요구. 이 요구의 전통은 최소 3천 년이 넘는 역사를 지니고 있다. 고대 로마인들은 동물 상태의 인간이 아닌 인간, 인간다운 인간을 '호모후마누스(*Homo Humanus*)'라는 개념으로 정립했고, 어떤 인간이

[1] 김현경, 『사람 장소 환대』, 문학과지성사, 2015, 31~32쪽.

호모후마누스인지 아닌지를 가늠하는 기준으로 '피에타스(Pietas)'의 유무를 들었다. 피에타스란 자신이 속한 공동체를 향한 헌신과 헌신의 의지를 말한다. 한편 중국의 경전들은 공자를 예로 들며 인간다운 인간의 이상을 황당할 정도로 소상하게 정의하고 있다. 예컨대『중용(中庸)』31장에 묘사된 성인의 모습은 이러하다. "총명예지(聰明睿知)하고 관유온유(寬裕溫柔)하며 발강강의(發強剛毅)하고 재장중정(齊莊中正)하며 문리밀찰(文理密察)하다." 거울신경을 뇌에 지닌 우리는 이 구절을 읽을 때, 그저 그런 사람도 있으려니, 생각하지는 않는다.『중용』의 저자인 자사(子思) 또한 이러한 문구를 동원했을 때 단순히 지극히 뛰어난 인물을 묘사하려 한 것은 아니었다. 이런 본보기를 바라보며 살아가라고 당대인과 후세인들에게 권유하고 있었던 것이다.

『중용』은 몰랐지만, 고대 로마의 전통과는 느슨하게나마 이어져 있던 독일에서는 18세기 말 '빌둥(Buildung) 사상'이 발달했는데, 우리의 눈길을 끄는 장면이다. '빌둥'이란 요새 언어로 하면 '자기 훈련', '수련', '수행'과 비슷한 말이다. 18세기 후반기와 19세기 전반기, 빌헬름 폰 훔볼트(Wilhelm von Humboldt)는 빌둥 개념을 대중화하는 데 기여한 대표적 인문주의자 가운데 한 사람이다. 훔볼트에 따르면 모든 물질과 마찬가지로 생명은 '자가 동력'으로 움직이는데, 이 내적 생명의 힘은 '일정한 목적', 즉 '자기-실현(Vervollkommnung)'이라는 목적을 향해서만 움직인다.[2] 즉 모든 생명체는 '빌둥'이라는 생명의 보편적 힘을 통해서 자기-실현의 길로 나아간다는 것이다. 즉 훔볼트는 '빌둥'을 생명의 자가 동력 정도로 개념화하고 있다.

그렇다면 우리 인간이라는 생명체는 어떤 방식으로 자기-실현을 할 수 있는가? 이 화두 앞에서 훔볼트와 독일 인문학자들이 찾아낸 대답은 다름 아닌 리버럴 아트(Liberal Arts, 인문예술, 인문교양)였다. 인간은 예술을 배우고 교양을 쌓음으로써 되고자 하는 자기 자신으로 구원되어, 완전해지고 자기-실현을 할 수 있다는 것이다.

약 100년 뒤, 빌둥 사상을 새롭게 개념화한 또 다른 인물인 카를 만하임(Karl Mannheim)은 빌둥을 실천 과정이라기보다는 실천 지향으로 해석했다. 만하임에 따르면, 빌둥이란 온전한 삶으로 자신의 삶을 정향하려는 일관된 지향성, 자신을 문화적-윤리적 인격체로 계발하려는 인간의 지향성을 뜻한다.[3]

동아시아의 유학자들이든, 독일 인문주의자들이든 스스로를 채찍질해 온전한 존재자로 거듭나려 했던 인간의 지향, 스스로에게 '인간다움'이라는 가치를 요구했던 인간의 지향만

2 Watson, Peter. *The German Genius*. Simon & Schuster. 2010. pp. 86~87.

3 Watson, Peter. 같은 책. p. 833.

큼은 공유하고 있는 셈이다.

2

그러나 자신의 현 상태를 넘어설 것을 스스로에게 요구함이란 혹여 인간이 스스로 판 덫은 아니던가? 인간이라는 '불행 현상'의 씨앗은 아닌가? 만일 현재 상태 그대로의 나 그리 고 되어야 하는 나, 나 스스로 보기에도, 내 부모, 친구, 지인과 이웃들이 보기에도 바람직한 나, 그 둘 사이에 균열이 있다면, 그것은 한편으로는 나를 잡아주는 버팀목이나 내 삶의 방향 을 안내해주는 나침반(아뿔사! 그런데 이 나침반은 도덕의 나침반이기 이전에 탐욕의 나침반이기 쉽다) 역할을 할 수도 있겠지만, 다른 한편으로는 스트레스가 될 수도 있고, 더욱이 이 스트레 스는 불필요한 스트레스일 수도 있기 때문이다. 장 폴 사르트르(Jean Paul Sartre)는 인간을 '불 필요한 수난'이라고 정의했다. 인간의 존재(삶) 자체가 일종의 수난이지만, 그 수난은 사실 필 요하지도 않은, 어처구니없는 수난이라는 것이다. 지금의 나와 되어야 하는 나 사이에 균열이 없다면 이 '불필요한 수난'의 비극에서 자유로울 수 있지 않을까?

있는 그대로의 나의 모습과 완성된 나의 모습, 보기에 좋은 나의 모습. 재미있는 사실이 지만 수많은 젠 마스터, 즉 선사(禪師)들은 바로 이 둘 사이에 균열이 없는 삶을 살라고 가르 쳐왔다. 되기 위해 애를 쓰지 말고, 지금 그대로가 도달된 상태임을 깨달으라는 가르침이다.

한편, 노자 같은 중국의 성현은 인간의 자기 분열, 자기 균열에 관하여 다른 결의 말을 들려준다. 그 균열은 대자연의 이치를 모르고 있거나 대자연의 문법에서 벗어났기 때문에 발 생되므로, 대자연의 이치를 알고 대자연의 문법에 따라 살아간다면 행복한 삶의 길이 나타난 다는 것이다. 노자가 보기에 지복은 자족에 있으며, 둘러보면 대자연의 문법은 바로 자족의 문법이다.

물론 자사나 카를 만하임이 불가의 선사나 노자 같은 이들과 반드시 충돌한다고 볼 수 는 없을 것이다. 그러나 기풍이 다른 것만은 사실이다. 전자는 부단한 수행과 노력을 강조하 지만, 후자는 직관적 각성(오도, 悟道)을 중시하므로.

그런데 이 가운데 노자는 인간이 자연계의 대단한 이자라는 선입견을 버리고, 인간도 자연계의 일부이며 인간 자신이 곧 자연물, 생물임을 깨닫는 데서 오는 지복과 해방을 논하 고 있어, 동물론과 인간론에 관심을 둔 우리에게 시사하는 바가 크다.

3

인간의 자기 균열(분열)은 아마도 일개 척추동물, 포유동물이 이른바 '축(軸)의 시대'[4]를 지나며 도덕적, 영적 존재로 진화하는 과정에서 또는 바이오스피어(biosphere)에서 누스피어(noosphere)가 발생되는 과정에서 자연스럽게 나타난 현상일 것이다. 누스피어는 우크라이나 출신의 지구화학자인 베르나드스키(Vernadsky)가 창안한 개념으로 '정신권' 또는 '인지권'이라 번역되기도 한다. 베르나드스키는 호모사피엔스가 진화하면서 이성이 출현했고 그와 더불어 문화적 생·지·화학 에너지(cultural biogeochemical enegery)가 지구 내에 발생되었으며, 이것이 누스피어를 발생하게 했다고 생각했다.[5] 만일 지구자연의 진화 프로그램에 도덕적, 영적 존재로의 진화(또는 누스피어의 발생)도 포함되어 있다면, 인간의 자기 균열은 필연적인 진화의 산물일 것이다.

그런데 인간의 자기 균열(도덕적·정신적 존재 지향)에는 일개 포유동물일 뿐인 자기 자신에 대한 증오와 혐오, 거리 두기가 은연히 깃들어 있다. 예컨대 『중용』을 쓴 자사나 그의 조부인 공자는 다른 포유동물들과 자신이 얼마나 유사한 동물인지 잘 알 수도 없었겠지만, 자신을 개나 코끼리, 말 같은 동물들과는 차원이 다른 존재로, 그들보다 훨씬 더 고급한 존재로 가정했을 가능성이 매우 높다. 저 훔볼트와 카를 만하임은 말할 나위조차 없을 것이다. 그리고 이러한 거리 두기는 20세기까지 지속되었고, 린 마굴리스와 도리언 세이건에 따르면 특히 20세기 과학의 풍조이기도 했다. 이들은 "20세기 동안 과학은 점차 인간 이외의 동물을 경시하는 풍조에 빠져들었다"고 개탄한다. 19세기 말 찰스 다윈은 『인간의 유래(The Descent of Man)』(1871)라는 작품에서, 인간과 영장류, 나아가 포유동물 사이에는 인류가 생각해온 것처럼 큰 차이가 존재하지 않는다는 파격적인 주장을 해서 거대한 지적 파장을 일으킨 바 있지만, 린 마굴리스와 도리언 세이건은 저 20세기의 과학 풍조가 다윈의 이러한 혁명적 입장에 대한 반작용으로 생겨났을지도 모른다고 지적한다.[6] 그리고 이 글을 쓰는 바로 지금 이 순간까지도, 다윈의 혁명적 입장을 수용하는 입장과 그것에 반대하는 입장 사이에는 모종의 긴장과 대립의 상태가 여전히 지속되고 있다.

그러나 미국 인류학자 로버트 보이드(Robert Boyd)의 최근작의 제목 『다른 종류의 동물(A Different Kind of Animal)』(2017)이 곧장 말해주는 것이지만, 우리 인간은 아무리 특수한

4 기원전 900년에서 기원전 200년의 기간을 뜻한다.

5 *150 Years of Vernadsky: The Noosphere Vol. 2*, 21st Century Science Associates, 2014.

6 린 마굴리스·도리언 세이건 지음, 『생명이란 무엇인가』, 김영 옮김, 리수, 2016, 215쪽.

지위를 가진다 해도 엄연히 동물계의 멤버다. 더욱이, 감각기관, 근육세포와 신경세포, 중앙집중형 뇌와 척수를 지닌 우리 자신의 동물성, 동물로서의 특징을 기꺼이 인정하는 일과 중국의 경전에서 언급되는 도덕군자의 상태가 되는 일이 과연 모순되는 일인지도 적이 의문이다. 우리는 동물로서의 우리 자신의 지위를 보다 분명히 인정하고 이야기해야 마땅하다. 그리고 이것은 곧 하나의 동물종, 생물종으로서의 우리 자신의 정체성을, 우리 자신의 동물 멤버십, 생물 멤버십을 확고히 인정하며 다른 동물종, 생물종, 생명체들과 어떤 관계를 맺으며 살것인지 입장을 새롭게 정하는 일과 긴밀히 연관된다.

그리고 이를 성취하려면, 우리는 오래된 인간의 질환을 극복해야만 할 것이다. 인간의 자기혐오라는 질환 말이다. 공자와 훔볼트는, 자사와 만하임은 모두 원생생물의 진화태였고, 물질대사 활동을 하는 동물의 여정 속에서만, 그들의 작품과 영혼을 세계에 남길 수 있었다. 아니, 이들의 놀라운 텍스트들은 이들의 놀라운 정신의 산물이지만, 그 정신은 그들의 뇌세포라는 물질과 따로 있었던 것이 아니다. 더욱이 이들의 뇌세포들은 오직 외부 양분을 이들의 신체가 섭취함으로써만, 일종의 세포 배설물을 외부로 배출하는 과정과 함께만, 활동할 수 있었다. 요컨대, 우리가 동물이라는 사실은 전혀 수치스러운 사실이 아니다. 그것은 서글픈 사실일 수는 있어도, 놀라운 사실도, 새삼스러운 사실도 아니며, 외면하는 편이 바람직한 사실은 더더욱 아니다.

그러니 '우리도 동물이다' 대 '우리는 동물과는 다른 지위를 지닌 존재다'는 시시한 논쟁은 그만둘 때가 되었다. 우리 모두는 '인간'이라는 특수한 정체성을 받아들이며(또는 교육받으며) 살아온 특수한 유형의 동물일 뿐이다. '동물'이라는 언표도 '인간'이라는 언표도 우리의 실체를 기술하는 유용한 언표로 인정되어야 한다.

4

하지만 호모사피엔스는 얼마나 특수한 유형의 동물인 걸까? 정말 특수하다면 무엇이 특수한 걸까? 호모사피엔스의 정체성과 자연사에서 호모사피엔스가 이룩해낸 번영과 생존의 업적(지구 적합도의 전반적 증대)은 분리하기 어려운 두 주제일 것이다. 약 1만 년 전 인류세(Holocene)가 시작되는 시점, 당시 대다수가 수렵 채취자였던 호모사피엔스는 남극과 몇몇 섬들을 제외하고 지구의 전 영토를 점령하게 된다.[7] 어떤 점 덕분에 인간은 지구에서 이렇게까지 번영할 수 있게 된 걸까?

다른 동물들과 대별되는 호모사피엔스만의 특징으로 흔히 거론되는 것 중 하나는 고도의 협동성이다. 그리고 이와 관련하여 제시된 것이 바로 '진사회성(eusociality)'이라는 개념이다. 인류의 조상이 진사회성이라는, 협동하는 동물의 성격을 보이기 시작한 건 약 300만 년 전으로 추정되고 있다. 진사회성이라 하면 뭔가 어려운 말 같지만, 아주 쉽게 말하면 '진짜(진정한) 사회성'이라는 말이다.[8] 공동의 목표를 위해 일정 역할을 부여받는 데 동의하고 때로는 자신을 희생하기도 하는 편이, 또 대체로는 공동체 구성원과 협동하거나 타협하는 편이 자신의 이익(생존이라는 이익) 획득에 매우 효율적이라는 사실이 구성원 모두에게서 공유되면서, 그리고 그 사실이 사회적 진리로 확인되면서 진사회성은 돌이킬 수 없는 인류의 '밈(meme)'[9]이 된다.[10]

진사회성은 호모사피엔스의 조상들부터 현대인까지 인류의 변치 않는 속성이며, 모든 문화권에 공통적인 현상이다. 조지 머독(George P. Murdock)은 1945년 자신의 연구에서 인류가 만든 사회들에서 공통적으로 발견되는 사회적 행동과 제도들의 목록을 작성한 바 있는데, 그것은 총 67개로 다음과 같은 항목을 포함하고 있다. "운동 경기, 몸의 장식, 마을공동체의 대표조직, 협동 노동, 노동의 분업, 교육, 윤리학, 에티켓, 금지된 음식, 민속, 장례 문화, 선물하기, 통치 행위, 인사법, 머리 스타일, 돌봄 행위, 위생, 근친상간의 금지, 친척을 특정 용어로 부르는 문화, 언어, 법, 결혼, 의약, 분만기술, 형사적 제재, 개인의 이름, 출산 이후 돌봄, 사춘기 통과 의례, 종교 의례, 성행위상의 제한, 사회적 지위의 차별화, 무역, 방문"[11] 이 항목들은 모두 무리를 짓고 능력에 따라 사회적 역할을 분담하는 가운데 서로 협동하며 공동의 이익을 보존, 확대하려는 진사회성이 호모사피엔스라는 종의 사례에서 고도화되었음을 말해준다.

경쟁 사회집단의 행동을 예측할 수 있는 능력이 우수하며 협동에 능한 사회집단(그룹)이 그렇지 못한 사회집단(그룹)보다 더 잘 번영할 수 있었고, 그로 인해 인류는 진사회적 동

7 Robert Boyd, *A Different Kind of Animal: How Culture Transformed Our Species*, Princeton UP, 2017.

8 진사회성을 보이는 동물로는 인간 외에도 개미, 흰개미, 벌, 말벌, 새우, 딱정벌레, 두더지쥐 등이 있다. Edward O. Wilson, *The Social Conquest of Earth*, Liveright Publishing Corporation, 2012, pp. 183~184.

9 리처드 도킨스가 창안한 개념으로, 한 문화권 내에서, 문서와 발언, 동작과 의례 같은 형식을 통해 사람들 사이에서 전파되고 공유되는 생각과 행동양식, 스타일을 뜻한다.

10 진사회성은 인류만의 성격은 아니다. 진사회성을 지구상에 가장 먼저 보인 동물은 개미, 흰개미 집단으로, 진사회성에 관해선 이들이 인류에 대해 절대적 선배 종들이 된다.

11 Edward O. Wilson, ibid, p. 192에서 재인용.

물, 협동하는 동물로 진화하게 된다〔진화생물학자들은 이를 집단 선택(group selection)이라고 한다〕. 하지만 인간의 협동성은 이와는 조금 결이 다른 계기로 발달되었다는 입장도 있다. 집단 내 변절자에 대한 처벌 과정과 처벌을 피하려는 심리로 협동이 발달된 면이 있다는 것이다. 즉 협동의 심리학의 배면에는 처벌 회피의 심리학이 깔려 있다는 것이다.[12]

한편, '타인을 통한 학습'이라는 성질이 인류의 고유한 특징이라는 입장도 있다. 앞서 소개한 인류학자 로버트 보이드는 인류가 정교한 도구를 제작함으로써 다양한 유형의 자연환경에 적응하며 경쟁자들을 물리칠 수 있었던 건 인류의 지성(지능)이 뛰어나서가 아니라고 진단한다. 직립 보행이 손의 사용을, 손의 사용이 도구의 제작과 두뇌 용적률의 증대를, 두뇌의 발달이 곧 자연환경 적응력 증대를 낳았다는 생각은 잘못되었다는 것이다. 보이드가 보기에 정작 중요했던 것은 두뇌의 인지 능력이 아니라 두뇌의 학습 방법이다. 보통 인류 외 다른 종들은 적응을 요구하는 환경에 처해 개별자 단위에서 적응하지만, 인류는 유독 개별자 단위에서의 적응 능력이 초라하고 그 대신 상대방, 즉 타인을 통해서 (적응하는 새로운 방법을) 배움으로써 집단 단위에서 환경에 적응하는 능력이 우수하다는 것이다. 타인을 통한 학습은 감염병처럼 한 집단 내에서 감염력을 발휘하여 어느 순간에는 거의 전 구성원이 학습 능력을 갖추게 되고, 이 능력은 가족 단위에서 전승된다. 이처럼 적응에 관한 정보는 세대를 지나 누적되어, 결국 누적되는 양상의 문화적 진화를 가능하게 했다는 것, 그리고 바로 이것이 인류가 지닌 가장 큰 힘이었다는 것이 보이드의 진단이다.[13]

'진사회성'이든, '타인을 통한 학습' 또는 '누적되는 양상의 문화적 진화'든, 모두 인류의 '협동성'을 지시한다. 개별자가 아니라 개별자와 개별자 사이를 뜻하면서 동시에 인간 집단, 인간 개별자 모두를 지칭하는 '인간(人間)'이라는 한자어는 이런 점에서 새삼 음미할 만하다. 인간은 타인을 보면서 배우는 기술(능력)에 탁월하도록, 타인의 감정과 욕망에 민감하게 반응하도록 진화되었다. 인(人)은 인간(人間, 인간 사이)에서만 인(人)이며, 인(人)의 실제는 인간(人間)인 것이다.

12 이대열, 앞의 책, 246~247쪽.
13 Rober Boyd, Ibid.

5

인류만의 특징의 하나로 '자기 인식', '자기 의식'을 거론해야만 한다. 인간은 '자기 자신'에 대해 민감한 동물이다. 이 애매한 언명을 보다 정확하게 번역하면 이러하다.

인간은 첫째, 자기 자신이 누구인지에 대해 궁금증이(알고자 하는 욕구가) 큰 동물이고, 둘째, 자기 자신이 누구라고 확정짓고 싶은(세계와 사회 내에서의 자기 정체성을 정하고 확인하고 싶은) 욕망이 매우 강한 동물이며, 셋째, 자기 자신의 존재감을 무리 속에서 확인하고 싶은(인정, 명예) 욕망이 매우 강한 동물이다. 축약해서 말하면, 인간은 '거울을 중시하는 동물'이다.

"인류의 위대함"이 "……자기 자신과의 대결에서 비롯한"[14] 것인지는 알 수 없는 일이지만, 인류 문명의 개화와 진화는 자기와의 대면을 중시했던 소수자의 각성에 힘입은 것으로 보인다. 그 소수자가 스스로에게 던진 중요한 화두는 지금도 유효하다. 나는 누구인가? 무엇으로 나는 나의(내 존재의, 삶의) 유의미함을(내가 이 세계에서 가치 있는 존재임을) 확인할 수 있는가?

그런데 인간 두뇌의 자기 인식은 고독한 활동 속에서가 아니라 거꾸로 사회적 활동 속에서 발달되었을 것이라는 주장은 자기 인식의 역설을 시사한다. 이 주장에 따르면, 인간은 자기가 누구인지에 궁금해하는 동물이지만, 그 궁금증은 오직 사회적 교섭과정에서만 발달했다. 인간이 자기의 생존을 위해 상대방의 행동이나 판단을 예측할 필요를 느낀 것은 오래 전 일이었다. 당연히 상대방의 사고과정(생각)에 관한 지식은 중차대했다. 그런데 상대방의 생각 속에는 그 상대방이 나에 관해서 하고 있는 생각이 포함되어 있기 일쑤다. 그리고 나에 관한 상대방의 생각을 읽는 능력을 자꾸만 키우다 보면, 자연스럽게 나는 나와 내 생각에 관해서도 생각을 하게 된다.[15] 즉 사회적 교섭과정에서 타인의 생각을 읽어내는 일이 중요해진 결과, 나와 내 생각을 점검하거나 확인하는 일 역시 중요해지게 되었다는 것. 요컨대, 인간의 자기 이해 능력은 "사회적 활동이 요구되는 상황에서 뇌가 진화한 것에 따른 부수적인 결과"[16]라는 것이다.

이와 관련하여 내적 성찰, 즉 내성(內省)의 결과물인 예술은 중대한 시사점이 된다. 인

14 배철현, 앞의 책, 411쪽.
15 이대열, 『지능의 탄생』, 266~267쪽.
16 이대열, 같은 책, 267쪽.

류(이 단어를 호모사피엔스로 한정하지 않는다면)가 만든 최초의 예술작품은 네안데르탈인이 만든 라 로슈코타 얼굴 형상(Mask of La Roche-Cotard)으로 추정되고 있다. 2003년 얼굴을 표현한 형상물로 확인된 이 돌조각은 프랑스 중서부 랑제Langeais 지역 라 로슈코타 동굴 입구에서 발견된 작품으로, 제작 시기는 약 3만 5천 년 전으로 추정된다.[17] 여기서 이 얼굴 형상이 최초의 예술 작품이냐 아니냐는 그다지 중요하지 않다. 최초의 예술작품 군에 얼굴 형상이 들어 있다는 사실이 중요하다. 인류 최초의 내성적 활동이 얼굴을 대상으로 했다는 사실 말이다.

왜 얼굴이었을까? 얼굴을 중시했다는 건 두 가지 점을 시사한다. 우선, 사회적 상호작용과 관계 유지가 원시 인류의 생존에 매우 중요했다는 점이다. 협동이 원활하려면 집단 내에서 협동 의사를 밝힌 이들의 의중이 정확히 파악되어야 했고 이 중대한 작업은 얼굴(표정)의 분석을 통해서 진행되었을 것이다. 인간의 뇌에는 다른 이의 얼굴을 분석하는 데 동원되는 영역이 있는데, 방추상 얼굴영역(FFA, fusiform face area)이라는 부위가 바로 그곳이다.[18] 얼굴을 분석하는 작업이 점차 빈번히 요구됨에 따라 이 영역 또한 발달해갔을 것이다.

둘째, 얼굴에 대한 관심 지향은 곧 자기 자신에 대한 관심 지향을 함축한다. 집단생활을 오래 해온 원시 인류의 구성원들은 무엇으로 각자의 고유성을, 구성원 간의 차이를 인지했을까? 몸동작이나 신체도 중요한 요소였겠지만, 협동과 사회적 의사결정의 수준(빈번도와 중요도)이 높아질수록, 개인의 '의견'이 그리고 그것과 분리될 수 없는 '감정'이 중요 요소로 인지되었을 것이다. 즉 개인의 생각과 감정이 개인 간의 차이(개인의 중요도)를 말해주는 중요 식별 표지로 인정되었을 것이고, 그 식별 표지가 응축된 장소는 바로 얼굴이었다(오늘날은 SNS의 피드가 그런 역할을 대신하고 있다). 그렇게 하여 얼굴은 '너는 누구인가'(상대방의 의중 파악을 위한 질문)를 넘어 '나는 누구인가'라는 질문에도 열쇠말이 되는 신체 부위로 생각되었을 것이다.

곱다시 강조할 만한 점은 '나 자신을 이해하려는 욕구'가 사회적 이익을 증대하려는 사회적 교섭 활동과정에서 싹텄고, 타인의 의중을 파악하는 과정에서 발달되었을 가능성이 크다는 점이다. 이 모든 스토리의 배후에는 '사회적인 뇌' 또는 '눈치 보는 뇌'가 있는 것이다.

그런데 만일 이것이 사실이라면, 인간의 자기 이해, 자기 인식 능력은 문제를 내포하고 있다고 할 수 있다. 나를 이해하고 인식하려는 욕구, 즉 자기 인식의 욕구를 만들어낸 것이,

17 배철현, 『인간의 위대한 여정』, 21세기북스, 2017, 278~280쪽.
18 이대열, 앞의 책, 259쪽.

타인이 나를 어떻게 이해하고 인식하고(생각하고) 있는지 알고자 하는 욕구라면, 그 자기 인식은 순수한 의미의 자기 대면이라고는 할 수 없을 것이기 때문이다. 도리어, 타인에 의해 인정받기 쉬운 나, 타인이 보기에 좋겠다고 생각될 만한 나에 대한 환상 쫓기가, 순수한 의미의 자기 대면의 자리를 대체했다고 볼 수 있다. 즉 '이것이 나'라고 생각해온 자기 자신의 정체성은 스스로 찾아낸 것이라기보다는 사회적 교섭과정, 특정한 집단들의 압력 속에서 개인이 조형한 것, 정확히는 사회적 압력 자체가 조형한 것이기 쉽다는 것이다. 앞서 말한 '빌둥'을 위한 리버럴 아트도, 『중용』 등에 등장하는 성현의 덕목도 이 사회적 압력의 형식들이다.

6

그럼에도 인간은 이러한 점마저도 스스로 성찰할 수 있는 존재라는 점에서는 분명 유별난 동물임에는 틀림이 없다. 찰스 다윈이 『인간의 유래』에서 강조한 바이지만, 과거의 활동(오류를 포함)을 기억하고 반성(성찰, 후회)하는 능력은, 인간의 고유한 성질을 논하는 자리에서 반드시 거론해야 하는 능력이다.[19] 그런데 개인의 기억과 성찰이라는 활동에도 사회성이 깃들어 있다. 개인의 기억과 성찰 대상은 사회적 맥락 속에서의 개인의 활동이거나 사회집단의 활동인 것이다. 즉 인간의 두뇌는 사회적 사고, 그 중에서도 사회적 맥락에서의 기억과 성찰에 능하도록 진화해왔다.

경이로운 사실은, 사회적 맥락에서의 기억과 성찰은 미래의 행위에 대한 상상, 시나리오 짜기와 관련되어 있다는 사실이다. 인간의 두뇌는 단순히 과거의 경험을 오래 기억하는 것에 그치지 않고 과거의 오류를 성찰하여 미래에서는 같은 오류를 반복하지 않으려는, 즉 다르게 상상된 미래를 실현하려는 성향을 보인다. 과거사에 관한 기억을 형성하는 데 관여하는 해마(海馬, hippocampus)의 손상은 곧 미래에 대한 상상 능력의 손상으로 이어진다는 연구 결과 역시 같은 점을 시사한다.[20] 요컨대 과거를 기억하고 성찰하기라는 활동은 미래의 일을 미리 상상적으로 구성해보는 시나리오 짜기(계획하기)라는 활동과 직결되어 있고, 과거와 미래의 삶을 현재의 시간 속에 살아가기, 상상된 미래라는 좌표를 손에 쥔 채 일종의 내적인 삶을 살아가기야말로 인간만의 독자적 삶의 양식이라고 할 것이다. 그렇다면 인간의 위대성은

19 Charles Darwin, *The Descent of Man*, Penguin Classics, 2004, pp. 136~138.
20 이대열, 앞의 책, 261쪽.

반성 속에서 시나리오를 만들어내는 능력에 있다.[21] 달리 말하면 인간의 위대함은 과거와 미래라는 시간을 발명한 데 있다. 그리고 시간의 발명은 곧 내적 삶의 발명과 동일하다.

오류가 없는 새로운 삶의 시나리오를 구상하며 또 그 시나리오에 따라 실현하는 삶, 내적인 삶, 정신적인 삶은 즉각적 욕망 충족의 지연, 도덕적 절제, 사회적 배려라는 덕목의 계발로, 나아가 오류의 소멸로 이어졌다.

도덕적인 삶의 시작도 중요하지만, 그보다 더 중요한 건 오류가 재발되지 않는 새로운 미래, 즉 '개선된' 삶을 살 수 있었다는 사실이다. 단지 개인에게 이득이 되는 개선된 삶이 아니라 사회 집단 모두에게 이득이 되는 개선된 삶. 그러나 계속해서 개선되는 삶. 이것은 분명 주요한 인간 현상이다.

인간 두뇌의 핵심적 능력인 성찰과 상상, 그리고 그것을 통한 '개선'이라는 키워드는 신기술을 통해서 자기 자신이 아니라 삶의 환경을 바꾸어 자연선택의 압력을 회피하려 한 인류의 전략이 어떻게 실현될 수 있었는지 역시 설명해낸다. 데이비드 버코비치(David Bercovici)에 따르면, 다른 동물들이 자연선택의 압력에 대응하여 자신의 신체를 일부 바꾸는 동안, 호모사피엔스는 삶의 환경을 바꾸면서 이 압력을 회피해왔다.[22] 이 과정에서 핵심적 역할을 했던 건 신기술로, 구석기 시대의 대표적인 도구인 아슐리안형 주먹도끼와 2017년 11월에 출시된 아이폰 X 사이의 인류 진보사는 '기술의 개선'이라는 단일 역사인 것이다.

농업의 발명은 삶의 환경을 제압하고 변형함으로써 자연선택의 압력을 회피하려 했던 '개선하는 인간'의 모험에 결정적인 도약이었다. 농업은 농업의 주체인 인류를 더욱더 진사회성을 발휘해야 하는 존재로 바꾸었고, 군대와 정치, 종교, 도시 등을 태동시킨 모체가 되었다. 하지만 어떤 이들은 농업이 결정적으로 바꾸어버린 건 지구의 기후환경이라고 말한다. 인류는 농업을 시작하며 농지 확보를 위해 숲을 통째로 태워버리기도 했는데, 이러한 활동이 필요이상의 온실가스를 유발해 지구 온난화를 가져왔다는 것이다. 농업이 시작되어 자리를 잡는 시기인 1만 2천 년 전부터 8천 년 전까지의 시기는 일종의 간빙기로, 그 뒤로는 다시 기온이 내려가 빙하기가 찾아올 예정이었지만, 인류가 농업을 통해서 이 빙하기 도래의 시기를 늦추었고, 지금도 이 지연은 지속되고 있다는 것이다.[23] 더욱이 20세기 들어 인류는 산업 혁명의 성과를 농업에 접목하며 지구 온난화를 더욱 가속화하고 있기도 하다.

21 Edward O. Wilson, ibid, p. 215 .
22 데이비드 버코비치, 『모든 것의 기원』, 박병철 옮김, 책세상, 2017, 251쪽.
23 데이비드 버코비치, 같은 책, 254쪽.

7

인간이란 무엇인가? 아마도 진사회성, 타인을 통한 학습, 타인을 이해하는 과정에서 자기 자신마저도 성찰해내는 사회적인 뇌 또는 눈치 빠른 뇌, 그리고 그 부산물인 자기 인식, 과거를 반성하며 다른 미래를 계획하는 능력(시간의 발명), 내적 삶, 도덕적인 삶 그리고 삶의 개선이라는 요소가 인간과 인간 외 동물을 크게 구별 지어주는 요소들일 것이다.

그러나 이러한 고유성이 인간과 다른 만물 사이의 간격을 크게 벌려놓는다는 점을 십분 인정한다 해도, 인간은 결코 '만물의 영장(靈長)' 같은 존재는 아니다. 인간은 만물을 지도하는 지도자의 특권을 부여받은 적도 없고, 그 특권을 스스로 주장하기도 어렵다. 인간은 다른 동물들과 완전히 다른 존재이기는커녕, 다른 동물과 공통되는 부분이 상이한 부분보다 압도적으로 더 많기 때문이다. 인간 정신의 탁월성, 영성을 강조하며 신의 질서 속에서 인간을 이해하려는 욕망을 포기하지 못하는 일부 신학자들은 누스피어(nousphere)가 바이오스피어(biosphere)와 별개의 것이라 주장하지만, 인간의 뇌는 지구 진화사에서 출현한 하나의 뇌일 뿐이며, 인류가 성취한 모든 업적 역시 거시적 안목에서 보면 지구 생물의 성취 또는 동물 집단이나 진사회성을 보이는 동물 집단의 성취라고 보는 편이 바람직할 것이다. 또한, 집 안에 화재가 발생했을 때 어린아이들을 어른보다 먼저 구해야 옳겠지만, 지구 생물계 전체가 위험에 빠졌을 때 외계종이 부전나비나 오리너구리보다 호모사피엔스를 먼저 구해야 할 이유란 사실상 존재하지 않는다. 인류가 멸종한다 한들, 개나 고양이 정도를 제외하면 그 사태를 슬퍼하거나 동정할 생물 역시 거의 없을 것이다. 인류는 분명 특이한 동물이지만, 그 특이성이 곧 (지구에서의) 인류의 특권을 보장하는 합당한 근거가 될 수는 없는 것이다. 요컨대, 인간이 우월하다는 생각은 인간의 주장, 인간의 몽상, 인간의 질병이다.

그러나 인간은 특이한 생명 현상임이 분명하고, 누스피어라는 개념은 여전히 유의미하다. 인간은 지구를 벗어나 지구 자체를 태양계에서 바라본 첫 번째 동물이었고, 지구의 역사, 우주의 역사, 유기체, DNA와 RNA, 생물다양성 등을 규명해냈거나 규명해가고 있는 유일한 동물이기도 하다. 지구 생물권의 일원, 한 생물종에 불과함에도 지구 생명과 자신의 생명을 소상히 이해하고 인지하기 시작한 유일한 동물인 것이다. 그런 점에서 인간의 의식은 지구-태양권이라는 생명권(물리학자 장회익이 이야기하는 온생명)의 자의식이라는 언명은 온당해 보인다. 그렇다면, 왜 이런 특이한 생명 현상이, 태양-지구 생명권 또는 온생명의 자의식이 지구 내에서 발생했는지 의문을 제기할 만하지 않은가? 왜 가이아는 인류가 지금과 같은 방식으로 진화되도록 허용한 것일까? 왜 누스피어가 지구생태계에서 발생한 것일까? 지구생태

계의 지질학적 질서를 교란하며 심각한 기후 변이를 일으킨 힘이 누스피어를 만들어낸 동일한 힘이라는 사실을 떠올려보면, 이 질문은 호모사피엔스라면 반드시 마주해야만 하는 질문일 것이다. 태양열에, 열파에 픽픽 쓰러지는 일부 동료를 멀찌감치 바라보며 '에어컨 동굴'에 숨어 지내고 있는 오늘의 인간이라면 말이다.

8

'북방 수렵 민족의 살아 있는 화석'이라 불리는, 중국의 수렵 민족인 어룬춘족은 곰에 대한 외경심을 지녀왔다. 그들은 곰을 '할아버지', '영감' 등으로 부르며, 인간과 뿌리가 같은 존재로 보았고 지금도 그렇게 보고 있다. 하지만 육식을 하는 문화이다 보니, 이들은 곰을 잡아먹기도 한다. 그러나 도살한 곰은 반드시 그 머리를 먹지 않고 집 안에 걸어둔다. 바로보고, 묵상하고, 기억하기 위함이다. 그것이 어룬춘족 사람들이 생각하는 인간의 길이다.

오늘날 도시의 마트에서 한때 삶의 주체로 살았던 역사적 사실이 소거된 살점 덩어리를 구매하며, 동물의 살점과 동물의 삶을 연결시키지 않는, 그 연결의 다리를 부숴버린 우리 자신과 비교해보면, 자못 서늘한 풍경이 아닐 수 없다. 그런데 이 동물 자원과 동물의 삶 사이에 놓인 이러한 연결의 다리가 부서지면 부서질수록, 동물을 자원 삼아 이윤을 도모하는 기업들은 더 잘 번영하게 된다. 그리고 딱 그만큼 호모사피엔스의 활동이 만들어낸 누스피어가 바이오스피어에 드리우는 먹구름 역시 커질 것이다. 더 뜨거워진 여름, 더 혹독해진 겨울, 바뀐 기후로 인한 새로운 질환과 고통의 크기 역시. (예컨대, 육류 생산으로 발생하는 온실가스가 인간이 배출하는 온실가스 총량의 14~22퍼센트를 차지한다는 연구 결과도 있다.)

그렇다면 우리는 지금 기로에 서 있다. 누스피어가 왜 지구에 발생했는지는 알 수 없더라도, 지구와 우리 자신에게 이롭도록 우리 스스로 누스피어를 조정해갈 수는 있기 때문이다. 어제와 다른 선택은 가능하며, 이 선택은 인간과 동물에 관한, 지구와 생물에 관한 다른 생각과 인식, 입장으로만 가능할 것이다.

알베르 카뮈(Albert Camus)가 『반항하는 인간』(1951)에서 말한 '반항하는 인간'이라는 개념은 이러한 의미에서의, 인간의 새로운 전진에 도움을 준다. 20세기 중엽, 카뮈가 언급했던 '반항'은 억압당한 개인이 억압을 벗어나려는 운동이자, 나아가 인간의 질서를 낙원의 질서로 만들려는 인간의 운동이었다. 그런데 카뮈는 다름 아닌 이 반항 속에서, 자기의 권리를, 그 너머의 존엄성을 확보하려는 절대적인 분투 속에서 개인은 자아라는 한계를 초월해 확장

된 자아의 세계로 나아간다고 말한다. 처음에 그 인간은 자기 안의 존엄성이라는 가치를 발견하고 이를 보존하기 위해 싸운다. 하지만 그가 그 과정에서 발견하게 되는 것이 있다. 그건 바로 모든 인간 안의 존엄성이라는 가치다. 처음에는 자기의 삶을 위해 싸우기 시작하지만, 싸우면 싸울수록 자기가 보호하려는 것이 개인의 경계를 넘어서 있는 보편적인 가치임을 깨닫게 되는 것이다. 이렇게 반항하는 인간은 반항 속에서 자신을 추월하고 초월하여 타인의 바다 속으로 들어가게 된다는 것이 바로 카뮈의 생각이었다.[24]

누스피어가 만들어낸 예기치 못한 역효과로 인한 새로운 고통이, 새로운 기후 질병이, 새로운 기후 계급이 새로운 반항하는 인간으로 출현하고 있다. 한쪽에서는 인간이 자아를 인류 너머로 확장하게 할 새로운 반항이, 다른 한쪽에서는 인간과 동물, 자연에 관한 새로운 지식이, 이 양쪽의 등불이 우리를 새로운 인간의 길로 인도할 것이다.

24 알베르 카뮈,『반항하는 인간』, 김화영 옮김, 책세상, 2003.

참고문헌

· 김동진, 『조선의 생태환경사』, 푸른역사, 2017.
· 김현경, 『사람 장소 환대』, 문학과지성사, 2015.
· 박재용, 『모든 진화는 공진화다』, MID, 2017.
· 배철현, 『인간의 위대한 여정』, 21세기북스, 2017.
· 안수길 글그림, 임순남 감수, 『호랑이 그림도감』, 바다출판사, 2004.
· 이대열, 『지능의 탄생』, 바다출판사, 2017.
· 정학유, 『시명다식』, 허경진 · 김형태 옮김, 한길사, 2007.
· 최태영 · 최현명, 『야생동물 흔적도감』, 돌베개, 2007.
· 탁현규, 『사임당의 뜰』, 안그라픽스, 2017.

· 데이비드 비코비치, 『모든 것의 기원』, 박병철 옮김, 책세상, 2017.
· 린 마굴리스 · 도리언 세이건, 『생명이란 무엇인가?』, 김영 옮김, 리수, 2016.
· 모니카 랑에 글, 우테 퇴니센 그림, 『누구의 알일까?』, 조국현 옮김, 시공주니어, 2017.
· 사네요시 타츠오, 『아무도 모르는 동물들의 별난 이야기』, 김은진 옮김, 이치사이언스, 2009.
· 스티븐 젠킨스, 『아트 동물 그림책』, 김맑아 · 김경덕 옮김, 부즈펌어린이, 2015.
· 앙투안느 괴첼, 『동물들의 소송』, 이덕임 옮김, 알마, 2016.
· 헤닝 비스너 글, 귄터 마타이 그림, 『동물과 친구가 되는 책』, 이영희 옮김, 웅진주니어, 2006.

· *10,000 Years of Art*, Phaidon Press.
· Birkhead, *Tim, Bird Sense: What It's Like to Be a Bird*, Bloomsbury, 2012.
· Boyd, Rober, *A Different Kind of Animal: How Culture Transformed Our Species*, Princeton UP, 2017.
· Darwin, Charles, *The Descent of Man*, Penguin Classics, 2004.
· Jenkins, Steve, *Animal By The Numbers*, Houfhton Mifflin Harcourt, 2016.
· Peter, Watson, *The German Genius*, Simon & Schuster, 2010.
· Sleigh, Charlotte, *The Paper Zoo-500 Years of Animals in Art*, British Library.
· Wilson, Edward O., *The Social Conquest of Earth*, Liveright Publishing Corporation, 2012.

작가색인